工业设计专业系列教材

立体造型表达
Expression of 3-d modeling
（第二版）

钟蕾 编著

中国建筑工业出版社

图书在版编目(CIP)数据

立体造型表达/钟蕾编著.—2版.—北京：中国建筑工业出版社，2009
（工业设计专业系列教材）
ISBN 978-7-112-11423-8

Ⅰ.立… Ⅱ.钟… Ⅲ.立体–构图(美术)–造型设计–高等学校–教材 Ⅳ.J061

中国版本图书馆CIP数据核字(2009)第181739号

责任编辑：李晓陶 李东禧
责任设计：赵明霞
责任校对：赵 颖

工业设计专业系列教材
立体造型表达（第二版）
钟蕾 编著
*
中国建筑工业出版社出版、发行（北京西郊百万庄）
各地新华书店、建筑书店经销
北京天成排版公司制版
北京云浩印刷有限责任公司印刷
*
开本：787×1092毫米 1/16 印张：13¼ 字数：303千字
2010年11月第二版 2010年11月第三次印刷
定价：42.00元
ISBN 978-7-112-11423-8
（18663）

版权所有 翻印必究
如有印装质量问题，可寄本社退换
（邮政编码 100037）

工业设计专业系列教材 编委会

编委会主任： 肖世华　谢庆森

编　　委： 韩凤元　刘宝顺　江建民　王富瑞　张　珜　钟　蕾
　　　　　　陈　彬　毛荫秋　毛　溪　尚金凯　牛占文　王　强
　　　　　　朱黎明　倪培铭　王雅儒　张燕云　魏长增　郝　军
　　　　　　金国光　郭　盈　王洪阁　张海林(排名不分先后)

参编院校： 天津大学机械学院　　天津美术学院　　天津科技大学
　　　　　　天津理工大学　　　　天津商业大学　　天津工艺美术职业学院
　　　　　　江南大学　　　　　　北京工业大学　　天津大学建筑学院
　　　　　　天津城建学院　　　　河北工业大学　　天津工业大学
　　　　　　天津职业技术师范学院　天津师范大学

序

　　工业设计学科自20世纪70年代引入中国后，由于国内缺乏使其真正生存的客观土壤，其发展一直比较缓慢，甚至是停滞不前。这在一定程度上决定了我国本就不多的高校所开设的工业设计成为冷中之冷的专业。师资少、学生少、毕业生就业对口难更是造成长时期专业低调的氛围，严重阻碍了专业前进的步伐。这也正是直到今天，工业设计仍然被称为"新兴学科"的缘故。

　　工业设计具有非常实在的专业性质，较之其他设计门类实用特色更突出，这就意味此专业更要紧密地与实际相联系。而以往，作为主要模仿西方模式的工业设计教学，其实是站在追随者的位置，被前行者挡住了视线，忽视了"目的"，而走向"形式"路线。

　　无疑，中国加入世界贸易组织，把中国的企业推到国际市场竞争的前沿。这给国内的工业设计发展带来了前所未有的挑战和机遇，使国人越发认识到了工业设计是抢占商机的有力武器，是树立品牌的重要保证。中国急需自己的工业设计，中国急需自己的工业设计人才，中国急需发展自己的工业设计教育的呼声也越响越高！

　　局面的改观，使得我国工业设计教育事业飞速前进。据不完全统计，全国现已有几百所高校正式设立了工业设计专业。就天津而言，近几年，设有工业设计专业方向的院校已有十余所，其中包括艺术类和工科类，招生规模也在逐年增加，且毕业生就业形势看好。

　　为了适应时代的信息化、科技化要求，加强院校间的横向交流，进一步全面提升工业设计专业意识并不断调整专业发展动向，我们在2005年推出了《工业设计专业系列教材》一套丛书，受到业内各界人士的关注，也有更多的有志者纷纷加入本系列教材的再版编写的工作中。其中《人机工程学》和《产品结构设计》被评为普通高等教育"十一五"国家级规划教材。

　　经过几年的市场检验与各院校采用的实际反馈，我们对这8本教材进行第二次的修订和编撰，作了部分调整和完善。针对工业设计专业的实际应用和课程设置，我们新增了《产品设计快速表现诀要》、《中英双语工业设计》、《图解思考》三本教材。《工业设计专业系列教材》的修订在保持第一版优势的基础上，注重突出学科特色，紧密结合学科的发展，体现学科发展的多元性与合理化。

　　本套教材的修订与新增内容均是由编委会集体推敲而定，编写按照编写者各自特长分别撰写或合写而成。在这里，我们要感谢参与此套教材修订和编写工作的老师、专家的支持和帮助，感谢中国建筑工业出版社对本套教材出版的支持。希望书中的观点和内容能够引起后续的讨论和发展，并能给学习和热爱工业设计专业的人士一些帮助和提示。

<div style="text-align:right">2009年8月于天津</div>

目 录

第1章 | 概述 / 009
1.1 立体造型表达的基本概念及特征 / 009
1.2 立体造型表达所涉及的范围 / 011
1.3 立体造型表达的构成要素 / 011
1.4 立体想像与立体感觉 / 013
1.5 立体造型表达的学习要点及目的 / 014
1.6 立体造型表达的设计原则 / 015
1.7 立体造型表达与"包豪斯"理论 / 021
1.8 立体造型表达与计算机辅助设计 / 023

第2章 | 立体造型表达的形态要素 / 025
2.1 点的造型语义 / 025
2.2 线的造型语义 / 027
2.3 面的造型语义 / 031
2.4 块的造型语义 / 034
2.5 体量的造型语义 / 034
2.6 空间的造型语义 / 035

第3章 | 立体造型表达的材料要素 / 037
3.1 材料探索 / 037
3.2 材料的分类 / 040
3.3 材料的造型感觉 / 040
3.4 活用材料 / 041
3.5 材料的表现技法（成型工艺）/ 042
3.6 工业产品造型设计与材料 / 054
3.7 总结 / 056

3.8 典型课题训练 / 056
3.9 材料在设计领域中的应用 / 057

第 4 章 | 美感要素 / 063

4.1 生命力 / 063
4.2 动感 / 063
4.3 量感 / 063
4.4 对比统一 / 064
4.5 空间感 / 064
4.6 肌理 / 065
4.7 意境 / 070

第 5 章 | 立体造型的表达形式与方法 / 071

5.1 面状结构的表达 / 071
5.2 线状结构的表达 / 075
5.3 柱式结构的表达 / 077
5.4 仿生结构的表达 / 080
5.5 仿生造型与工业设计 / 084
5.6 块状结构的表达 / 087
5.7 多面体 / 090

第 6 章 | 立体形态研究 / 095

6.1 形态的意识 / 095
6.2 立体形态分类 / 097
6.3 立体形态研究 / 100
6.4 产品形态 / 103
6.5 工业设计中形态设计的位置 / 106
6.6 材料、加工工艺对形态的影响 / 107

第 7 章 | 综合造型的表达 / 109

7.1 强调废弃物再利用 / 109

7.2 强调光的利用 / 112
7.3 强调形态与功能的关系 / 118
7.4 强调新媒体艺术 / 120
7.5 强调计算机技术的应用 / 121
7.6 强调运动式表达 / 123
7.7 强调空间的表达 / 124

第8章 | 设计思维表达 / 131

8.1 设计思维的概念 / 131
8.2 设计思维的要素 / 131
8.3 设计思维的过程与方法 / 132
8.4 设计思维的辩证逻辑 / 133
8.5 设计思维与设计观念 / 134
8.6 创造性思维的开发 / 135

第9章 | 立体造型表达与设计（立体造型表达的实践与延展）/ 141

9.1 立体造型表达与工业设计 / 141
9.2 立体造型表达与包装设计 / 144
9.3 立体造型表达与POP广告设计 / 146
9.4 立体造型表达与展示设计 / 149
9.5 立体造型表达与室内陈设设计 / 151
9.6 立体造型表达与建筑设计 / 153
9.7 立体造型表达与城市雕塑设计 / 155
9.8 立体造型表达与首饰设计 / 156

第10章 | 课题训练 / 157

第11章 | 立体造型表达在实用设计中的延伸 / 191

参考文献 / 210

后记 / 211

课程目的与要求

本课程的教学目的主要在于通过对立体形态创造规律的分析及研究，扩大和提高学生对形态的想像能力，发掘和培养学生对三维形态的创造能力，提高对抽象形态的审美和空间思维能力，从而为学生进行专业设计打下良好的设计基础。

立体造型表达是工业设计专业、艺术设计专业基础教学的核心专业基础课程之一。其授课对象主要为大一（下半学期）的学生，课时为60学时。

形式与评分标准

教学方法与形式

采用启发式教学，培养学生三维立体造型及立体想像的能力，通过典型课程作业练习实践和辅导实验制作获取造型表达的设计基础知识，增加讨论、交流参观等教学环节。在教学中采用幻灯和CAI课件及多媒体教学系统等先进教学手段。

学生作业形式

所有作业均用实际材料（部分可用现成形材）完成。平时考查与快题考试结合。

评分标准

构成形式30%；造型能力+思维过程40%；加工技巧及完成效果30%。

第1章 | 概述

1.1 立体造型表达的基本概念及特征

1.1.1 立体造型表达的基本概念

立体造型表达就是研究立体形态的材料和形式的造型基础学科，立体造型表达所研究的对象是立体形态和空间形态的创造规律。具体来说就是研究立体物造型的物理规律和知觉形态的心理规律。通过认识并运用立体设计的基本原理，掌握其造型的基本手法，进而认识立体设计中的形态造型规律并加以发挥和创造。

立体造型的"立体"一词当然是立体形态，立体造型的全过程实际上也是立体形态不断转换的过程，立体形态没有固定的轮廓，它是随着观念角色的变化而变化的。立体造型的"造型"一词具有两方面的含意，"造"即"塑造"，"型"即"成型"。由此看来，"造型"中所指的"形态"，决非自然形态，应皆属人工创建的形态。"塑造"也即"制造"、"加工"，那么它肯定离不开相关的工艺和技术。而"塑造"和"成型"都需要材料，否则就成了"无米之

图1-1

图1-2

炊"。造型可以说是一种内在的本质，其中包含了质感、肌理、色彩、空间、结构等要素。造型是一种内容的形式，不单是视觉上的感受现象；并且，造型又因其特殊的性格，是必须再经过感知所认同的另一种现象表达。

立体造型表达重点在于"造型"，凡是透过创作者思考过程，表达出可看见、可触摸且可意会等知觉的成形活动，皆可称为造型。它不是技术的训练，也不是模仿性的学习，而是引导学生通过有效的方法，在设计立体造型的过程中，主动地把握限制的条件，有意识地去组织与创建，在无数次反复的积累中，获得能力的训练，创造力的育成。

造型是一种有计划性、有思考性的表达。立体空间造型，必须考虑由多个角度构成的形体，即不

图1-3

仅要考虑到形态的构架美，同时要考虑到整个形态的存在性以及环境等因素。立体造型涉及形态与材料、结构与加工的适应性等因素。立体造型表达把创造过程看得比最后结果更重要，是对材料、构造、加工方法、形态、思维方式等基本知识与技能的训练，通过有目的地训练能有效地学到三次元造型表现的重要基本能力，因此，它是现代设计师必须掌握的一门核心专业基础课程。设计师在造型过程中如何把设计观念变为具体的造型，这个问题是设计开始时就要考虑好的，而这一切都是建立在立体造型表达原理之上的。

造型的过程可看作是设计与制作的综合，也就是说造型过程包括设计和实际制作两个过程。立体造型表达过程应该从物体造型的共性方面着手，也就是说，学生所接受的造型基础训练应该具有立体物共有的本质特点。

立体造型表达以产品造型设计、展示设计、玩具设计、环境艺术设计、建筑设计、POP广告设计等所有立体设计所共同存在的基础性、共同性沟通作为研究对象和教学重点，为学生掌握后续立体设计奠定更为广泛的基础。

1.1.2 立体造型表达的特征

立体造型表达的特征是将一个完整的对象分解为很多造型要素，然后按照一定的造型原则，重新组合成为新的立体设计，也就是说，立体造型表达在研究一个形态的过程中，总是将形态推到原始的起点来进行理性的分析。

在立体造型表达方面，是理性与感性的结合，并且以抽象理性形态塑造为主，不反映具体

形态，但它与现实生活总有一定的联系。这种联系，反映出一定的节奏，体现出一定的情绪，能给人们的感官带来一定的感受。

立体造型表达最突出的特征是必须结合不同的材料、加工工艺，创造具体特定效果的立体造型形态(彩图1-1)。

1.2 立体造型表达所涉及的范围

立体设计是包括立体造型表达在内，并考虑其他众多要素，使之成为完整造型的活动。立体设计的领域非常广泛，可分为工业设计、视觉传达设计、环境艺术设计、展示设计、建筑设计等专业门类。

立体造型表达与设计是有区别的。立体造型表达研究的内容是涉及各个艺术门类之间的、相互关联的立体因素，从整个设计领域中抽取出来，专门研究它的视觉效果构成和造型特点，从而做到科学、系统、全面地掌握立体形态。每一项练习必须从立体造型的角度去研究形态的可能性和变化性。

立体造型表达包括立体形态的研究和设计思维的学习兼具对包括技术、材料在内的综合训练，在立体的造型表达过程中，必须结合技术和材料来考虑造型的相对性。因此，作为设计者来讲，不仅要掌握立体造型规律，而且还必须了解或掌握技术、材料等方面的知识和技能。应该解决设想、计划、视觉形态的塑造、材料与结构等各种综合问题。

图1-4

图1-5

1.3 立体造型表达的构成要素

立体造型表达包括六个方面的内容：形态要素、材料要素、技术要素、功能要素、环境要素、美感要素。

形态要素：任何形态都是可以分解的，形态是由各种不同的要素所构成，这些形态要素就

是点、线、面、体、空间、色彩、肌理等。这里主要研究的是立体形态的物理特性和组织规律以及给人们的视觉感受。

材料要素：材料决定了立体造型的形态、色彩和质地等审美效能，也决定了立体造型物的强度、加工性能等物理效能，立体形态都离不开材料，在立体造型表达过程中，应该顺应或突破材料特性以突出材质美感，同时材料不同的成型特点和加工方法，也将给人们带来不同的视觉、触觉和心理感受。立体造型离不开材料，材料的体验和认识是学习立体造型必不可少的重要内容。

技术要素：立体造型表达的制作技术就是改变形态的全过程，各种材料有各种材料的制作工艺。我们把技术要素规范到立体造型模型的制作上来，包括纸材的制作技术、成型与翻制技术、打磨与抛光技术、表面处理技术等。立体造型表达课程中使用最多的是纸材的制作技术（彩图10-2，彩图10-3）。

图1-6

图1-7

功能要素：功能要素包括心理精神要素和生理精神要素。心理精神要素通过形象及形式实现，生理精神要素通过结构与构造直接产生。立体形态占据了一定的空间，不仅具有审美的功用，而且必然是功能的载体，对其功能要素的研究，将为今后立体应用设计（产品设计、展示设计、家具设计、建筑设计）奠定基础。

环境要素：环境要素包括光、色彩、明、暗、距离、大气等，光与色彩是立体形态视觉辨认的主要媒介，光、空间、风等环境因素增加了立体造型表达的内涵。环境要素使立体造型研究的领域扩大，并使立体形态本身变得更加多样化或向其他领域转化。通过环境要素的介入，可以使立体形态作品本身平添许多趣味（彩图10-4）。

美感要素：立体造型表达的美感是把形式美的感觉、心理因素建立在功能、构建、材料及加工技术等物质基础上，与在平面上达到一定视觉传递效果的平面造型表达不同，立体造型

表达具有自己的美感特征，其追求表现的美感要求包括生命力、动感、量感、空间感、肌理、意境。

1.4 立体想像与立体感觉

1.4.1 立体想像

立体想像是一种创造性的思考，它是在立体形态发展的不同层次上向横、纵两个方面延伸发展的思考方法。它能将头脑中看起来互不相关的各种知识，在某一条件下，得到突然的启示，顷刻间重新组合，从而产生与过去的思考相关联的新观念或新颖的解决办法。立体想像的最大特点是可以暂时不去考虑所想像事物成功的相对性，可以"想入非非"。但是，这并不是说，立体想像就是无根据的胡思乱想。立体想像是以头脑中积聚了大量知识为基础的，探索问题同时向深

图1-8

度和广度方向进行交叉的一种富有创造性的设计思维活动。它使其原有的某些知识有机地结合起来，组成新的知识系统，使人们创造出新的成果。

1.4.2 立体感觉

在人们意识的感性范围内，立体形态既都是物理的，同时也是心理的，既是"要素"的，又是"感觉"的。形状、颜色、声音、温度、压力、空间、时间等物质要素，实际上与人们的"感觉"密切相关的。在物理学领域和心理学领域里，并不是题材不同，只是探求方向的不同。我们强调心理和物理的东西的要素的简单同一性，一切心理事实都有物理的根据，为物理现象所决定，物理的东西和心理的东西的区别仅在于它们的依存关系的不同。另外感觉也有强调审美经验作为形象的直觉的意思。所谓直觉是指直接的感受，不是间接的、抽象的和概念的思维。所谓形象是指审美对象本身的形状和现象，也要受到审美立体性格和情趣的影响而发生变化。

艺术感觉无论对于艺术欣赏还是对于艺术创造，都是至关重要的。同时，感觉力固然有先天条件的差别，但都是可以通过训练提高的。本课程将讨论立体形态的物理真实与心理感觉的关系。

图1-9

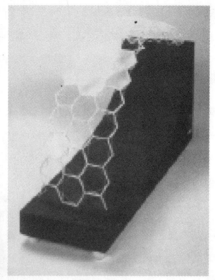
图1-10

1.5 立体造型表达的学习要点及目的

1.5.1 学习要点

一方面让学生学会如何运用立体造型的基本元素，按照造型的规律和法则去组合出不同的立体造型，另一方面在材料（媒体）和空间的运用上展开广泛的探讨和研究，将知识点融入典型课题训练案例，有助于从设计基础向设计创作的递进，强调与设计思维的结合。

通过基础理论讲授，典型课题训练分析，结合材料的实际训练，培养学生对立体形态、空间的机能与意念的理性分析；培养创造能力、动手能力和审判能力以及对形态材料敏锐的造型知觉，要求学生掌握形态、材料、结构、加工技术、综合创造立体造型想像。

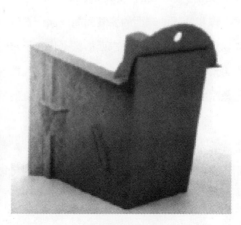
图1-11

1.5.2 学习目的

立体造型表达是一种造型设计的基础训练方法之一，它主要是启发创造想像力，培养理性判断的直观能力及一定的造型技巧，使设计者对美的形态创造有较深入的艺术修养，对立体形象的直觉具有较强的鉴赏能力。因此，立体造型表达是造型设计的基础技能之一。

1.6 立体造型表达的设计原则

舞蹈《千手观音》中"21个观音"用优美的身段和婀娜的舞姿表现了无声世界的韵律与美感。印象最深的应该是层层叠叠的"千手"反复变换着节奏和角度，把善良纯美的观音形象刻在了观众的心中。在这个舞蹈中，创作者充分运用了节奏、韵律、对称、均衡等造型语言来强化美的旋律。立体造型设计和舞蹈虽然是两种不同门类的艺术，但所运用的设计原则却是相通的。

每件作品都是有所不同的，而且都是根据不同意图创作的。一件作品所蕴含的意图就是艺术家进行创作时所抱有的主要观念或问题。这个观念成为作品无形的焦点，这个焦点突出了作品的形式。一个艺术家的创作意图或许是要逼真地再现某个物体，另一个艺术家可能是想揭示某种材料或纯粹形式所蕴含的美。这个意图也许是想唤起一种独特的氛围或感悟。

一件作品的意图也许是要解决艺术家在创作中所提出的视觉问题，或者对某种特别关心的问题的选择。意图即指作品是"关于"什么东西的。如果没有一些原始意义上的意念，艺术家将缺少一个可以把作品统一起来的核心。

艺术家从一个主要意念出发开始工作，一如传统地追求统一与协调作品的各个部分，以表达自己的意图。使作品统一就是让它的许多部分看起来像一个连贯的整体。尽管在意图和风格上会有很大的差别，但审美价值保持了若干世纪的艺术品一般都有某种统一的特征。传统上，这些特征被称为设计原则(principles of design)。这些审美因素包括——重复、多样、节奏、平衡、对称、比例，都是构建作品的一般方法。这些方法满足了从混沌中创造秩序的心灵的愿望。虽然统一有时被当作单独的设计原则，但是这个术语在这里意味着所有构建的设计原则的综合结果。

本节要讨论的这些原则并不是绝对的规则。一件成功的作品不必遵守所有的原则，而且许多艺术家更多地通过直觉而不是理性对其加以运用。这些原则还可以用许多不同的方法进行解释。艺术是一个有生命的领域；它随着时代而变化。

当今的三维设计并不代表一种体系独立的艺术方法。相反，当代三维表达方式涉及从严格的再现到完全非再现，从创造美的努力到社会评论的尝试，从雕塑到实用性物品等方方面面。虽然所有这些作品和所有的历史时期都与这些相同的原则有关，但要在狭义上解释和使用这些原

则就得忽略它们潜在的无限可能。

在我们对这些原则一一进行分析之前,需要指出的是,这些原则是艺术家把他们对各种设计要素的处理统一起来的方式。这些设计要素包括:形式、空间、线条、肌理、光线、色彩、时间。

1.6.1 重复

重复就是一次次地使用相似的设计特征。这种设计方式使观者心中很容易理解眼前所见到的东西:"它们都很相似。"或者"哦,看那,这一个和那一个很相像,而这里还有另一个。"

在三维的作品中,可能不会出现这样一组相同的形式,因为每个形式都有着与光源不同的关系,从而产生明暗度(亮部和暗部)不同的图案。然而,如果重复不是经过艺术家出色的处理,注意到表面、比例和间隔,其结果可能是让人不愉快的,就好像有人不停地戳你胳膊那样。

重复经常得到巧妙处理,使我们对秩序的渴望得到满足,又不会引起对其自身的注意。正如其他设计的组织原则那样,重复也是一种艺术家在其中可能会产生一种悖论般自由感的结构。如果我下决心重复运用同样大小的明暗模块来创造一个形式,那么我就拥有最大的自由。这样的选择很大程度建立在人们对设计原则认识的基础上。例如,我知道,如果我使用重复,作品就会聚合在一起。于是在展现形式的时候,即尽我所能地发展它的时候,我拥有了巨大的自由。

相同单元的反复能产生严整而富有秩序性的统一感。相似单元的重复能形成统一中的变化;相异单元的重复能够形成变化中的统一效果;重复的原则必须寻求适宜的规律,以把握适当的效果。重复构成的特点:视觉现象秩序化、整齐化,呈现出和谐统一,富有整体感的视觉效果。

1.6.2 多样

一旦我们比较熟练地掌握重复这一手法,那么当我们能够在迥然不同的信息中辨明某个统一主题时,我们就可以从这些混沌的新感觉中创造出一种秩序来。

多样的组织原则并非意味着混沌无序,因为很少有人能够忍受完全无意义的东西——除非这种随意性本身也许就是一件作品的组织主题。更确切地说,多样是一种秩序的形式,在其中组织原则必须为观众发现。按多样原则组织的作品中,看似彼此不同的各个部分,却有着某些共同的东西。

多样通常表现为一个主题的各种变化。在一些作品中,统一的主题几乎是观众难以领会的。这些作品在某种意义上是相互一致的,但要把握作品的统一原则就不那么容易了。作品以统一的线索紧紧地抓住了我们的注意力。也许这件作品有不止一个答案;也许它根本没有答案。整个作品的意义是难以捉摸的,它徘徊于我们意识的边缘让人难以把握。然而,作品含义的难以把握并不意味着它是失败的。在展现足够的信息以暗示某种隐匿的统一性时,作品鼓励

我们作为观众尝试把各个部分协调起来形成一个连贯一致的整体。

各种变化也可以看作设计诸要素中的各种变化。艺术家们可以把不相同的部分并置在一起，向我们展示一种对比。这些对比吸引我们去作比较，例如，亮部与暗部、粗线与细线、厚重形式与轻巧形式、充填的空间与未充填的空间之间的对比。

我们可以大胆运用多样的原则，例如，将形成生动对比的部分并置在一起。或者也可以用较为含蓄的方式处理多样的原则，如把暗部柔和地融入亮部，将宽阔渐渐缩减为狭窄。而这种渐进地引入多样性的方式可以称为过渡。过渡的方法显然有助于维系一件作品的整体性，因为它比较容易地将注意力从一种特性引向另一种特性，揭示它们的内在逻辑。

1.6.3 节奏

艺术中重复和多样往往会产生某种视觉上的节奏，一种或多或少有规则的样式。当设计诸要素似乎随时空而变动时，它们就创造出了这种样式。事实上这是眼睛在作品变化着的表面移动的结果。上下进出的运动、流动与停顿，以及在大小、明暗或复杂性方面的突然变化，都能够创造堪与音乐媲美的视觉效果。当以研究的眼光观赏一件三维作品时，观者可能会产生一种类似重音节拍和非重音节拍或者渐强音和渐弱音的感觉。节奏作为底层基础而存在，本身通常并不引人注意，但却有助于观者把对作品的理解和感觉统一起来。节拍可以是非常明显的。在有的作品中，可能有一种无始无终的运动感。有些作品是对其周围环境的节奏作出的回应或对比。

包豪斯基础课程的创立者伊顿在《造型与形式构成》一书中是这么描述"节奏"的："所谓节奏，就像音乐节拍一样以其本身作特定的规律性的可高可低、可强可弱、可长可短的重复运动。但它也存在与不规则的连续的自由流动的运动中。伟大的力量蕴藏于任何有节奏的东西里。海水潮涨潮落的节奏给陆地的海岸线带来韵律性变化；非洲原始部落形式单纯的舞蹈节奏，昼夜不停，将人们带入一种狂热欢悦的忘我境界"（曾雪梅、周至禹译《造型与形式构成》，天津人民美术出版社）。这段话形象地道出了"节奏"的特性。

"节奏"原是音乐术语，在造型艺术中是借用了这一概念。在三维设计中所说的节奏，确切地说是一种"节奏感"。就是通过基本形在大小、形状、色彩上的变化，通过排列组合产生出富有起伏、律动的形态，这些组合可以是这样实现"节奏感"的：①形体的大小变化呈现规律性变化；②形体间空间变化呈现出渐变秩序；③形体间的机理变化具有视觉和谐的变化秩序；④形体间在色彩的纯度、明度、彩度上作规律性地变化；⑤由材料的质地变化等。

1.6.4 平衡

在视觉形式上，不同的色彩、造型和材质等要素在不同的空间位置上将引起不同的重量感受，如能很好地调节到安定的位置，即产生平衡状态。对称平衡是指造型空间的中心点两边或四周的形态具有相同且相等的公约量而形成的安定现象；非对称平衡是指一个形式中的两个

相对部分不同，但因量的感觉相似而形成的平衡现象。视觉平衡的形式之一是对称平衡——在一条想像的垂直轴线两侧，形式安排上有着相同的部分，这条想像的中轴线可以垂直地划过作品。而不对称平衡是一种更微妙的平衡手法。这时，中垂线两侧各部分并不相同，但在视觉上却显得具有相同的分量。为了使不对称的形体取得平衡，在中垂线一侧某部分的突起会被中垂线另一侧方向相反部分的反向突起所平衡。在不对称平衡的作品中，平衡点并不一定位于作品的中心位置。

　　三维作品给人以视觉上的平衡感是作品能够满足心灵对秩序渴求的另一途径。实际上，如果作品不能达到平衡或稳固的效果，那么它就会倾倒。但是，除了保持其稳健性的物理因素外，作品同时传达出一种视觉上的平衡感。各个部分都暗示着一种视觉上的重量感，即某种程度的轻重感。诸如明暗、肌理、形状、大小、色彩等因素都会影响我们对视觉重量的感受。例如，相对于深色，浅色在重量方面显得更加轻盈；而透明部分看起来比不透明部分轻。黄色区域在大小上给人以扩张感，而蓝色则显得收敛。要使一件作品显得平衡，就要以观众满意的方式分配作品各部分的视觉重量，使其不会好像要歪倒那样。

　　艺术设计作品必须在水平方位上取得平衡，同时也必须在垂直方位上取得平衡；也就是说，如果通过作品的中心沿水平方向画一条假想的直线，代表它的水平轴线，那么轴线以上部分必须与其以下部分取得平衡。当判断这种垂直平衡的时候，我们可能觉得绝对对称——上下两部分重量相等——实际上并不平衡。基于对三维世界的经验，我们期盼下面部分需要较大的重量以支撑水平轴上面的部分。

　　由于平衡通常很复杂以致我们难以从理智上加以确定，所以艺术家更多时候是直觉地进行创作，巧妙地处理各种设计要素，直到各部分的相互关系达到平衡为止。那么，一件三维作品有可能在视觉上出现不平衡吗？这取决于艺术家的创作意图。有些时候，不平衡的暗示正是作品的重要兴奋点。达到强调效果的方法之一是使某一部分或某种品质特性居支配地位，或者在视觉上特别重要，虽然其他部分也起作用，但处于从属地位。最引人注目的部分可能是整体中最大的、最明亮的、最暗淡的，或最复杂的部分，或者它之所以会受到特别注意，是因为某种别的原因而格外醒目。

　　平衡则是形态（如形、色、肌理等）之间的组合保持一种视觉上的平衡，而这种平衡不是物理概念上的，更多的是视觉心理上的。在三维设计中，处理好形体的虚与实、部分与部分之间的各种关系，是获得平衡效果的关键。一般来说，形体大的比形体小的更具心理量感；色彩纯度高的比色彩纯度低的更具心理量感；明度低的形体比明度高的形体更具心理量感。从某种意义上来说，对称是平衡的一种特殊形式，但在视觉心理上给人的感觉却是不一样的：对称体现的是一种庄重、威严，并且是有条理的美感；而平衡则是活泼、轻快并且是富于动感的美。

1.6.5 对称

对称的形态在自然界随处可见，如我们人类的身体、鸟类的翅膀、花朵树叶等。古今中外的艺术设计中有大量"对称设计"的典范，如北京故宫，中世纪哥特式教堂，现代家用电器、电子产品等，大多数是对称形态。

对称的要素是：将中心两侧或多侧的形态，在位置、方向上作出互为相对形态的构成。这种形态带来的视觉感受总是趋于安定和端庄，与其他诸如平衡、韵律、节奏等形式相比更显示出规范、严谨的性格。值得注意的是对"对称原理"的灵活运用，不是线型上绝对对称，在面的处理上有阴阳之分，当然这在很大程度上是结构的需要。不太成功的设计则是比较呆板、繁琐、缺乏生气，这是在设计"对称形态"中常出现的问题。

在自然界中有许多对称的现象，例如动物、飞机的双翼、植物的叶子等。人们在观看这类形体时，对称形式的美感往往会给人带来感官的满足。对称形体使人有安定感觉。视线在两边之间来回游动，最终视点落在形体的中间点，获得视觉上的愉快和享受。对称形式的特点是整齐、统一，具有极强的规律性。我国古代建筑和器物无不追求对称之美。

欧洲的历代宫廷建筑、纪念馆等是对称建筑的杰作。建筑物中心轴线两边的形和体量相同，强调对称的中心，安定、庄重感油然而生。形体越复杂越要强调对称性，否则有不安定感。意大利建筑大师帕拉第奥的圆厅别墅之所以采用对称形式，是为体现庄重之感。简单的形体也要强调视线的对称。柯布西耶的萨伏伊别墅，形体简洁明快，正立面有5根立柱，刚好获得对称的效果。复杂的形体，运用综合方法体现对称性。通过不同形体的组合和连接，并将某些部位形体加以变化和强调可获得丰富的对称效果。

1.6.6 比例

设计中最后一个微妙的组织原则是比例——作品中各部分之间的比例大小关系。当比例正确时，当它们令人"感觉恰当"时，那么整件作品便秩序井然，给观者以令人满意的秩序感。

在三维设计中，比例是指部分与部分以及部分与整体之间给予令人满意的尺度关系，并在视觉上达到均衡的、悦目的形态。比例决定了构成三维空间中所有单元的大小以及单元之间的相互关系。同时，决定三维空间形态比例的决定因素是其观看者。比例还与功能有着密切的联系，在自然形态或人工形态中，凡具有良好功能的，一定具有良好的比例。这在我们人本身、动物、植物、优秀的建筑物以及工业产品中都能看到这种例子。因此，我们在日常生活中，要养成注意观察的习惯，发现具有好的比例关系的事物，就要收集起来加以研究，并运用到具体的设计中。

比例问题可以通过数学方法加以解决。自古以来就有众多学者在哲学和数学领域对比例进行过研究，总结出许多法则运用在各个领域。比较典型的有以下几种。

（1）黄金比：把一条线分为两段，小段与大段之比和大段与全长之比相等，比值为1∶1.618，这就是迄今为止世界公认的"黄金分割比"。被认为是美的典型，并被应用于实用设计。大量研究资料表明，从古至今有许多经典的建筑、器皿造型均符合这个比例，如帕提农神庙、巴黎圣母院、埃菲尔铁塔等。

（2）整数比：把由1∶2∶3或者1∶2、2∶3这样的整数比例叫作整数比。由于这种比例存在着一定的倍数关系，因而比较容易处理。此数列比具有静态匀称的明快效果，比较适合批量生产的工业产品和单纯明快的现代建筑。

（3）相加数列比：数列中的任何一个数是前两数之和，如1∶2∶3∶5∶8∶13∶21。由于相邻两项之比逐渐接近黄金比，可以在两者之间找出效果相似之点。

（4）等差数列比：相邻两数之差为一定值的数列，如1∶4∶7。常用的有：3∶5∶7，1∶6∶11等。由于日本人偏爱此数列，故被认为是东洋美的法则之一。

（5）等比数列比：相邻的两数之比为一定值的数列，如1∶2∶4∶8∶16。常用的有：1∶13∶17∶22∶29，1∶1.4∶2∶28∶4，20∶37∶68∶125。此数列比能产生较强烈的韵律感。

柯布西耶基本人体尺度：由现代建筑大师柯布西耶发明，利用整数比、黄金比和费伯纳奇数比的原理，提出了一个由人的三个基本尺寸（即自地面到人脐部的高度、到头顶的高度和到举臂指端的高度）为基准的新理论，创造了一种设计用尺，并命名为"黄金尺"。其尺度关系由两个数列构成：从地面到人的脐部的高度1130mm作为单位A，身长为A的1倍即1829mm，到上举的手指为2A即2260mm，把以A为单位所形成的1比的费伯纳奇数列作为红色系列；再由这个数列的倍数形成的数列为青色系列。这些数列所形成的模数在空间构成上有很高的价值。

在立体造型表达中它是指形体部分与部分、局部与整体数量上的数比关系，体现出形态的美感。自然界的万物中和人造之物自身存在着比例，不同性别的人体比例不同，不同年龄的人体比例不同，这些都可以从西方绘画大师的作品中找到端倪；除了所认识的人体比例或我们周围世界中其他熟悉物体的比例之外，我们对那些看上去比例正确的东西也有着直觉的敏感。比例幽雅的工业产品的造型，受大众青睐。简洁明快的比例更容易被接受。具有简单的比例的形态是优美的，经得起历史检验。西方优秀的古典建筑的设计都表现出简洁的比例关系，柯布西耶继承了这个传统，在著名的《模度》一书中，阐述了他的比例观念。基本比例关系有三种，固有比例、相对比例、整体比例。固有比例：一个形体内在的各种比例：长、宽、高的比例。相对比例：一个和另一个形体之间的比例。整体比例：在整体空间中，组合形体的特征或整体轮廓的比例，应该尽量让每个视角看起来都不是很乏味。从水平和垂直方向观察，要注意三种比例间的关系，使它们之间达到尽可能和谐的状态。

其实，我们也能够在许多天然图案中发现类似的比例关系，例如，在雏菊花中央连续的小花的比例关系中，或者在鹦鹉螺螺壳的生长阶段上。人体各部分之间也同样存在着特定的比例关系。因此，从事再现艺术的艺术家必须以理性的态度准确处理人体各部分之间的比例，唯有如此，才能满足观者对恰当比例的直觉。举例而言，学生们通常知道，人体作为一个整体，其高度相当于七个半头的长度。同时，手指关节、手和手臂之间都有着可计算的比例关系。

虽然我们已经对设计的种种原则分别进行了探究，但事实上这些原则是通过协同作用而产生统一印象的。回想一下我们在这一章节中所讨论过的其他设计原则——重复、多样、节奏、平衡、对称、比例。想想它们是怎样体现于每件经典作品的构造中的？

1.7　立体造型表达与"包豪斯"理论

进入20世纪，在现代设计史中，我们学习设计不能不提到包豪斯构成理论，因为包豪斯构成理论及其教育体系具有特殊的时代意义。为现代设计理论奠定了基础，开创了崭新的局面。

包豪斯是一所建筑学院，于1919年在德国魏玛成立，由建筑大师格罗皮乌斯创办，随后兼并了两所魏玛的艺术学校，雇用了一批卓越的教师，采用指导性教学体系，使手工艺、艺术和建筑互相衔接。这种教学模式培养了许多优秀的多面手。它是最著名的、新式的，为"设计"、为特定目的而建造的学院，学校于1926年搬迁德绍，1932年德绍的校址被纳粹关闭（罪名是"文化上的布尔什维克主义"），而后搬到了柏林，于1933年瓦解。

由于当时欧洲的产业革命，在由手工转向机械化生产的过程中，人们追求的是机器工业效率，无暇顾及设计上所面临的种种变化，导致产品外观设计、产品材料、工艺、结构、功能的矛盾激化，使具有新功能、新结构、新工艺、新材料的产品与它的外观产生极大的不和谐，针对这一矛盾，包豪斯设计大师们提出了"对材料的忠实"和"形式跟着功能走"的理念，包豪斯认为新的技术、新的材料、新的生活方式必然要有新的美学观念来与之统一协调。

在造型表现上包豪斯的构成设计主要表现出以下几个主张：

（1）艺术与技术是一个不可分割的统一体。

（2）设计的目的是为人服务，以人为本，不能只注重产品本身。

（3）产品的设计在功能、美学上要符合社会的需要，并与时代结合，不能落后于时代。

（4）造型的原始母体为单纯的几何形基因。

以上几点现在仍然在学习过程中得到借鉴，包豪斯的成功在于它的设计思想，吸引了许多在艺术界大师的合作，他们共同完成了许多至今仍无法取代的经典设计，如灯具、家具、器皿、染织品与建筑、广告等领域，这些设计的基本元素仍为当今主流设计所传承发展。

包豪斯的许多成就是与构成的理论分不开的，坚持不懈努力确立了构成理论在包豪斯的主

导地位，以建筑为主干，然后扩展到工业设计。真正体现包豪斯价值和成就感的是构成。从某种意义上讲，是构成理论奠定了包豪斯的历史地位。

而立体构成更是在包豪斯的成就中锦上添花，体现得更为集中和典型。包豪斯在教育的实践中强调学生要培养实际动手能力，将动手和动脑的训练贯穿于设计的全过程。在构成学框架内确定这些目的和任务，其意义无疑是深远的。基于这种指导思想，它还强调不仅要培养学生独立的设计能力，更重要的是要培养学生的创造力。包豪斯对构成研究的成功另一方面体现在它将材料作为创造形态的基础。产品不单要造型美，还要材质美，二者有机地统一和协调才产生了设计的活力，只有这样的设计才能体现产品的美感。

包豪斯学院的约翰·伊顿和阿尔巴斯、保罗克利、莫霍利·纳吉等教授都是杰出的艺术教育家。他们将立体构成作为一门重要的科学来进行研究和开拓。例如，阿尔巴斯通过"纸造型"、"纸切割造型"的训练让学生在不考虑任何附加条件的情况下，研究纸的空间美感变化，奠定立体构成的基础。莫霍利·纳吉通过发现材料自身的美感，然后将它们重新组合设计。从废弃的金属零件、机器这些材料中寻找出客体的美。通过主观的创造实现主客体的统一，并创造出真正的空间语言。马塞尔·布罗伊尔对材料的性能有着独到的研究、在材料的替代方面不断探索。他用钢管代替木材应用于家具，这样既能进行大批量生产，又能体现现代设计理念，在材料与设计的结合上对传统观念产生了巨大冲击。另一位教育家伊顿在立体构成教学中注重对材料、肌理和形态对比的研究，他让学生从形形色色的材料中通过视觉和触觉的亲身体验，加强对材料的感性认识和运用。

在造型的表现上，包豪斯构成主张一切作品都要尽量简化为最简单的几何图形，如立方体、圆锥体、球体、长方体，或是正方形、三角形、圆形、长方形等进行实践，这种以几何形体构建的结构具有理性的逻辑思维，加上标准化的色彩，使人容易学习抽象造型，并掌握其规律、原理，进而通过不同的设计将其体现出来。如灯具、家具、染织品与建筑、广告等都唯有强烈的几何形式感，特别是建筑与工业设计以追求简洁为时尚，更体现出构成的科学性、合理性。

包豪斯在设计的思维上过于主张理性，恰恰成为它的局限性，对工业设计造成负面影响，在艺术中忽视"有机生命"，产品设计不考虑人情味和历史文脉，使设计走上了形而上学的道路。这些是消极的一面，但这些恰恰又给现代的设计师以启示：也就是说光有理性创造还不够，现代设计更需要情感的创造力。

课题思考

熟知现代包豪斯的设计作品，总结作品的构成元素。

1.8 立体造型表达与计算机辅助设计

计算机设计软件的开发为设计师提供了可靠可信的辅助工具。它的应用范围囊括了所有的设计领域，如建筑和室内设计、服装设计、装潢设计等，计算机影响着使用者的思维方式，它强制要求逻辑分析，精确公式和量的表达方式。计算机是能够帮助人进行理性化的思维，分析处理各种逻辑化的信息。它在信息处理的系统化、规范化方面有着很大的优势，会给人的思维带来极大的帮助。把艺术建立在现代科学的基础上构成辅助性的设计，是现代设计的一大特征，同时也为我们从事设计工作开辟了一个崭新的研究领域。

把计算机辅助设计引入立体造型表达课程教学，提倡将计算机辅助设计技术与传统的手工操作相结合的三维造型的训练手段。为了更有效地达到立体造型表达的教学目的，使学生的构思造型、形式美感、空间想像、表现手法的理解和运用等能力得到正确的发展，并且避免学生把大多时间花在造型徒手加工操作上。我们可以尝试把计算机辅助设计引入立体构成课程教学中，我们不能仅仅用三维电脑软件把三维形体在电脑呈现出构思后的结果，把计算机辅助设计作为一种表现手法，而应更深层次地体会计算机辅助设计中的"辅助"之意，挖掘计算机辅助设计的深层潜力。首先，应对艺术设计的专业课程的设置做些调整，电脑绘图作为一种表现手法应使低年级的学生就有所掌握，在上立体构成课之前，学生应较熟练地掌握三维电脑软件的操作。只有这样，才能应用自如地进行新形态的创造。在立体构成的课堂教学上，学生对三维形体的创造训练，一开始就应在电脑中进行，让学生用电脑表达自己的创意造型，并在电脑中模拟三维形体的材质、色彩，用以呈现三维形体的光影以及三维形体构成的空间，且对上述各项构成要素反复推敲、不断修改、多次评析，直至获得符合构成要求的三维形体。

这种用三维电脑软件进行的三维形体的创造训练，可以大大提高学生的学习效率，可以在最大范围内探讨三维造型的各种可能性，但是，我们还必须清楚，这种训练还不可能完全替代手工制作训练，在手工制作过程中，对材料本身的质地、色彩、肌理等因素会有深刻地感受，而这些因素又能激发出新的构想。在制作过程中，各构件的连接关系，力学传递逻辑的直观感受，是电脑所无法替代的。我们提倡将计算机辅助设计技术与传统的手工操作相结合的三维造型的训练手段，取长补短，提高学习效率，从而广泛而深入地开发学生的创造性智能。在电脑软件的选择上除使用Autodesk公司的3ds Max软件，还可选择使用美国Atlast Software公司的SketchUp（草图设计大师）软件。

计算机在设计中的运用，开拓了人的思维广度和深度，特别是在一些基础性领域中，替代了人类思维无法完成的大量工作，使表现方式更为规范化、科学化，给具体的设计工作带来了设备条件和质量上的改进，同时，在设计过程中，把设计者的思维方式同软件的程序联系起

来，扩大了设计的思维空间，帮助设计者找到恰当而准确的设计语言和艺术形态。

计算机是一种辅助工具，不会因为使用工具的不同，而影响完整和系统的学术观点。

随着计算机的介入，人的思维可以超越个人经验的限定、开拓设计思考的范围，我们在表达设计的过程中，采用计算机辅助设计这一方式，可以充分发挥计算机绘图准确、方便、快捷，易于修改、保存、复制的优势，计算机辅助设计促使创造性思维向系统化、多向化的方向发展，一方面由于计算机的工作是有系统、有层次的，于无形中就培养了系统性的思维能力，另一方面，我们可以利用网络搜集相关的造型资料，并进行分类、总结，然后利用计算机完成大量的造型方案，提高了我们的工作效率。

第2章 立体造型表达的形态要素

2.1 点的造型语义

立体造型表达的点,是相对较小而集中的立体形态。现实中的点有形态、大小、方向及位置。点的设置可以引人注意,紧缩空间。在造型活动中,点常用来表现强调节奏。

2.1.1 点的规律与特征

点,表示位置的所在,立体造型中的点,有单一和聚集的状态,单一的点有高度集中的感觉,极易起到引导视线、集中视线于此点的视觉作用,假若两点存在就有线的感觉,多点则有面的感觉。

如在空间中,有两个不同位置的相同点,点间形成一种张力。这种张力呈现为连接此两点的视线,在视觉上看不出来,唯有在心理上才能感到,当两点大小不等时,人的注意力首先集中在大的一方,然后视线由大向小移动,即大点为始动点,小点为终止点,三点分列时,易被看成为三角形,犹如点间有三条隐线将其相连,在教学过程中,结合内容做一些智力游戏。图2-1的九点方阵,要求以最少直线全部穿过这些点,当然用三条线最理想。再深入一步,图2-2把画有九点方阵的纸卷成圆柱形,这时只需一根螺旋的线就能将九点都穿过。从平面到立体思维,创造性便能脱颖而出。

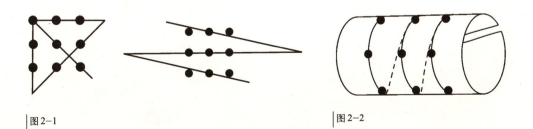

图2-1 图2-2

点一般多由圆形来表达，可是角点、星形点、米字点、三角点等同样具有点的视觉效果。大的点比小的点强；外形复杂的点比外形简单的点强；表面拱起的点比平坦或凹陷的点强；色彩对比强的点比对比弱的点更能吸引视线；占据画面中心部位的点比处于边缘的点强烈；材质肌理丰富的发光的点比肌理单纯的不发光的点醒目。

2.1.2 点的作用

点在设计中的作用可以概括如下：

（1）充当造型的中心或重心，每个立体形态都有确定或大致的视觉中心点。

（2）充当产生动感的，某种实在的东西，比方说一个圆点代表太阳或者眼珠，一个方点代表窗子或者闹钟等。这些具体意义使得点有了灵魂，变得可亲可近，生气勃勃。

（3）一个形象称之为点，常常由它的大小与框架或周围的形象所产生的比例所决定，点的体量在感觉中。

2.1.3 点的造型表达

点的造型表达主要依据点的规律特征和点在设计中的作用的相对性来判定。工业产品造型的各种按钮、开关，室内设计中的光源、灯具或者某些陈设、装饰，甚至园林设计中的一座小亭、几座假山石，都适合从三维空间的点的角度来考虑其合理构成和审美处理问题。

图2-3

图2-4
斑点椅 设计：彼得·默多克

2.2 线的造型语义

线是造型艺术的基本元素，也是表达力非常强、表达内容非常丰富的造型语素。视觉形象的轮廓、体积、空间、动势等都可以通过线条达出来。线条的诸多变化可以对视觉心理产生丰富的影响，尤其对于方向感和动、静的表现最为突出。在立体造型中，线能够决定形的方向，也能够成为形体的轮廓从而将形体从外界中分离出来。

2.2.1 线的分类

基本线型：直线、（折线）、曲线。

(1) 直线

直线在几何学上的概念是两点间最短的连线。它在造型过程中能体现出舒展、明快、挺拔、庄严、的感觉，给人以力量感和速度感，因而也适宜表现现代感和"阳刚"的内容。

水平线能传达出一种安闲、恬静、平和、开阔、平稳的情感，延伸较长的水平线给人以快速流动的感觉。垂直线有生长感和重心稳定的特点，表现一种挺拔、崇高、严肃、固执、权威、严峻的视觉印象。斜线代表着运动或行动的意图，因而具有相当强的不安定感，上升斜线带有乐观、向上、奋进的积极表情，而下垂斜线则略带悲伤情绪。折线则由于其方向多变有一种抑扬顿挫的感觉，适合表现生动的效果，歪曲多变的折线具有矛盾、冲突和痛苦的意味。

直线的不同组合同样会表现出丰富的感情变化，例如，短而碎的直线组合给人以力量感，断连交替的直线给人以节奏感。对于直线的熟练应用以蒙德里安为代表，他创立了"新造型主义"也称"风格派"，是冷抽象的代表。他在自己的作品中"一步步地排除曲线，直到我的作品最后只有竖线和横线构成，形成十字形相互分离和间隔。直线和横线是两项对立的力量的表现，这类对立物的平衡到处存在着，统治着一切。"

图2-5
直线构图的家具

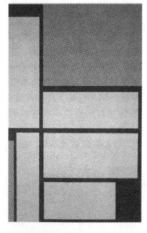

图2-6
直线造型的绘画

(2) 曲线

曲线圆润流畅，柔美多姿，富于变化，是一种流动的美。由于曲线具有迂回、自由和活泼的特点，因此，曲线给人的心理感觉是含蓄、优雅、丰满、柔软的，适合表现阴柔、灵动等内容。

曲线可分为几何曲线与自由曲线。几何曲线的特点是秩序强，清晰，肯定，具有理性感。自由曲线不受几何学的制约，有个性特点，变化无穷，具有潜力和不重复性。我们一般可以认为直线和曲线及其各种不同的组合和变化，可以规定和描绘出任何可视的物像，因此能够产生无限多样的形式。曲线由于互相之间的弯曲程度和长度都不相同，因此具有装饰性。直线与曲线结合起来，形成复杂的线条，这就使单纯的曲线更加多样化，因此有更大的装饰性。

由于曲线的优美特点和丰富的表情，古今中外有很多艺术家和哲学家都对其极为偏爱。如中国的绘画、雕刻、建筑屋顶等都喜欢用弧线，好像在盘旋旋转，却又不失坚固性和稳定性，对运动感的表达炉火纯青；荷加兹在《美的分析》中更是表达了对自由曲线的无比钟爱，他认为"我们的眼睛所看到的世界都是由线条组成的，线条中以曲线、蛇形线为最美"，"波状线作为一种美的线条，变化很多，由两种弯曲的、相对照的线条组成，因此更加美、更加吸引人，蛇形线是一种弯曲的并朝着不同方向盘绕的线条，引得眼睛去追逐其无限多样的变化，能使视觉得到满足"。

2.2.2 线的造型表达

从线所唤起的感觉而言，有的偏于动，有的偏于静，线能够产生动感与静感的原因可以从两方面来分析：从客观上讲，物体的运动产生动感；从主观上讲，人们看到艺术塑造的形象和自己的经验中的物体运动状态相吻合，产生心理上的呼应，从而感觉到物体是处于运动状态中。从设计角度讲，造型设计的作者也是将自己经验中的素材通过加工、提炼、抽象、概括等手段，以线的形式来表达出来，这样通过"应物象形"和"状物传情"的及线本身的韵律美，就显示出了造型物的动感和生命力。

图 2-7
线的记忆1

图 2-8
线的记忆2

(1) 线在绘画中的应用

绘画艺术最初使用的媒介就是线条,绘画最基本的技法是以线条勾画形象的轮廓。原始人首先用线来做记号,在古代洞窟壁画中我们可以看到原始人使用粗犷有力的线条来描绘姿态各异、生动活泼的图像。在中国画史上曹仲达和吴道子对衣服和动态的线条表现有所谓"曹衣出水"和"吴带当风"的说法,线条的运用早就达到出神入化的程度。线条长短、匀整、粗细、浓淡、虚实、顿挫、力度、节奏等变化产生更丰富多样的美感。

绘画中的线条是画家为了描绘特定的艺术形象而创造的。我们在欣赏绘画时,虽然主要是欣赏艺术形象之美,同时也欣赏表现艺术形象的艺术语言之美,因此线条美是不可忽略的。泰纳曾说过:"造型艺术作品的美,首先在于造型美,而造型美的第一要素就以线形式的存在,任何色彩的外形却摆脱不了线的约束。"在通常情况下线条是按着和谐、平衡和变化的三种方式统一起来的。线条的组织和运动方向形成节奏、韵律。

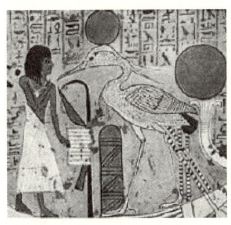
图 2-9
古埃及壁画中的线条表现

图 2-10
中国绘画中的线条表现

图 2-11
日本浮世绘中的线条表现

(2) 线在建筑中的应用

建筑风格的变化就是以线为中心的。如巴黎的埃菲尔铁塔就是运用线的原理进行设计建造的;希腊式建筑多用直线,罗马式建筑多用弧线,"哥特式"建筑多用相交成尖角的斜线,外形高。

2.2.3 线的造型影响因素

(1) 线的粗细和长短

纤长的线,线的方向感、尖锐感和秩序感要强烈;粗短的线体量感和点的特性就会有所上升,线的特质下降,表现出坚实、厚重的感觉。

图 2-12

图 2-13

（2）线的断面

线的断面形状有很多种选择，不同的断面形状的线所塑造出来的形体会有不同的风格和效果。如圆形断面的线造型比方形断面的线构成的造型要圆润、优雅得多，后者有一种机械感和刚性。

（3）线的质感

不同材质的线会对造型的结构和形象产生不同的影响，同一材质的线材的不同肌理效果也会影响作品内容的表达。

图 2-14

图 2-15

2.2.4 线立体造型与材料

材料对于立体造型而言是极为重要的，各种材料由于所具有的强度、质感、重量等性能上的差别，其相应的加工手段和工艺也不尽相同，因此，材料所具有的独特性质会影响甚至决定造型的最终结构、形式和视觉效果。适合造型基础训练的常用线材料有木材、金属、高分子材料、植物纤维等。

（1）木线材的立体造型

木材由于树种和生长环境不同，质地可以有所差异，但总的特点是体轻，具有很高的拉伸

强度。可以采用热压弯曲、切割、刨削、钻磨、雕刻等方法进行加工处理，同时可以用胶接、榫接、铆接等方法将各部分组合起来。

(2) 金属线材的立体造型

金属材料通常质地较坚硬，体重，有金属光泽、反射性能好，塑性变形和切削性能好，具有良好的延展性。金属线材、棒材、管材可以通过螺栓螺母连接，也可以通过铆接、焊接、粘接等方法组合成型。

(3) 高分子线材的立体造型

高分子材料是人工合成的物质，常用的有树脂、橡胶、纤维三类。其中以树脂的应用最为普遍，它是塑料的主要成分，决定了塑料的基本性能。而塑料的出现给我们的生活带来了巨大的改变，也为设计师带来了巨大的想像空间。

图2-16

图2-17

塑料材质质轻，吸振、消声，有较好的硬度、弹性、柔性和耐磨性，绝缘性能较好。塑料线材、棒材、管材根据塑料种类和形状以及造型结构的要求可以有很多种连接方式，可根据实际条件加以选择，如锁扣型连接、粘接、搭接等。

(4) 植物纤维线材的立体造型

植物纤维包括纸、棉、纱、藤、竹签等自然植物的结构组成部分或提取加工物。

2.3 面的造型语义

2.3.1 面的形态与心理特征

面主要有以下形态：平面和曲面。平面包括水平面、垂直面、斜面(及对折面)；曲面包括

几何曲面和任意曲面。

面的心理特征。

竖置的矩形：有高峰、雄壮的感觉。

横向放置：有稳定、宽广的感觉。

正梯形：有稳定、生气的感觉。

椭圆形：有稳定、自由亲切之感。

倒梯形：给人以活泼轻巧的感受。

任意椭圆：给人以不稳定之感。

立体造型中的面大多是有限范围的面，独立于周围的空间，而且大多有着一定的厚度（彩图10-5）。

图2-18

2.3.2 面材印象

面材的形状呈现出一种较薄感与延伸感。面材运用的巧妙可产生线与面、块的多重特点。面材的特性赋予造型以轻快的感觉。

面是点的面积扩大或线的移动轨迹所形成的。面是有较强的视觉性，不同形状的面给人以不同的视觉感受。一般来说，带棱角的面，如方形和三角形给人以硬朗、尖锐，有原则、规范、工业感、冷漠、不妥协等印象，不带棱角的面，如圆形、弧形给人圆滑、和气、温暖、柔顺、饱满、成熟、人性化等感受。不规则面极具变化性，使人产生十分丰富的视觉感受。

2.3.3 面的造型表达

立体造型中的面是相对于三维立体而言的，具有比较明显的二维特征、薄的形体。面是构成空间立体的基础之一，面的不同组合方式可以构成千变万化的空间形态。面易于表达抽象的概念。

面的造型表达方式是材料变形处理方法，是构成技巧、创造形态的手段。任何材料面的形态可根据不同需要进行各种方式的空间变动，而获得各种不同的形态创造新形象。

图2-19

图2-20

图2-21

面的造型表达方式包括弯曲（扭曲、卷曲、螺旋曲）、摺曲（折叠）、切割（包括切孔）、切割弯曲、摺曲、弯扭、交错、接触、拉引。面材经切割后再弯曲、摺曲等方式构成各种多变的半立体和立体形态。

2.4 块的造型语义

块体的基本特征是占据三维空间，块体可以由面围合而成，也可以由面运动形成。大而厚的体块，能表达浑厚、稳重的感觉。小而薄的体块，能表达轻盈、飘浮的感觉。体块主要包括：几何平面体、几何曲面体、自由体和自由曲面体等。

几何学中的体块是面移动的轨迹。造型学中的块材是最具有立体感、空间感、量感的实体，体现出封闭性、重量感、稳重感与力度感，强调正形的优势，我们在利用块材进行立体造型表达时，要充分利用块材的语言特性，来表现作品的内涵（彩图10-6）。

图2-22

2.5 体量的造型语义

体和量是互为依存的。有体必有量，有量也必有体。我们在面对一个具体的对象时，体和量是难以分割的。

体是指物体的体积（实体），量是指由体造成的"后果"即容积、大小、数量、重量。不同形状的体和不同程度的量给人的视觉感受是截然不同的。棱角尖锐的体块给人以坚硬、冷漠，难以接近的视觉心理感受；反之圆润柔和的体块（有机形态）给人温柔、亲和、舒适的感觉。

立体形态的创造要依靠"量"，立体造型表达所创造的是可感知的实在的空间量。某个形体占有空间的体积有两种表现形式：一是物质的量，称之为量块；二是空虚的容积，称之为空间。现代造型就明确要求纯粹的量块和空间。

体在视觉上感受比较强烈，它占有三个维度的空间。通常він是带有一定实质的空间。在艺术造型实践中必须不断提高设计者对体量直观判断的敏锐程度。

图2-23
玻璃灯

在几何学中，体是具有位置长度、宽度及深度的三次元元素，但无重量等实际质。在立体

造型表达中，体(块)是内部填满的实体，它具有充实感、厚重感，点、线、面的延伸增大均可成为体。体(块)能最有效地表现空间立体，同时呈现极强的量感。在立体构成中，物质实体的体与量是不可分割、相互共存、相互依赖的关系，体是指物质的三度空间体积的外在，而量是由体所赋予的物理和心理上的特征。由于不同材料所表现的坚实感不同，如石材造型或表面粗糙的造型具有坚硬、厚重、内部充实的感觉，而塑料造型或表面光滑的造型有较轻快的感觉。因此在表现作品时，必须重视对于整体造型的推敲和表面的处理。

自然形态繁复多样，构成的关键是从自然形态中抽取出纯粹的、基本的形态。构成主义认为自然繁杂的形体都可以归结成为球体、柱体、锥体等几何形体的组合，认为最基本的体块构成了复杂的造型。因此，有必要对形体予以单纯化、简洁化、秩序化。

体(块)形态各种各样，偶然形自然美妙、几何形规则而合理、有机形温和而有亲切感。立体造型表达所使用的块材有石膏、橡皮泥、陶土、木块、泡沫塑料、厚苯板等。

立体形态必须站得住且牢固，要求既符合视觉规律，又符合物理材料力学，并且立体形态由于观察点不同而呈现不同的形状，设计立体形态要求从不同方向观察都能具有美感。立体形的各立面要有主次之分，完全相同或相互割裂是不符合环境立体的持续视觉要求的。

2.6 空间的造型语义

空间指物质存在的广延性，在立体造型表达中，"空间"更多被人们用来解释视觉形象同包容其外的空虚形态的相互关系。空间造型语义大致分为物理空间和心理空间两大类，通过造型表达中的抽象思维与形象思维的有机结合，运用形态分析的方法来研究关于空间的创作技巧。

物理空间是实体所限定的空间，有些书上把它称为"实空间"，它是不依赖于人的意识而存在的客观实在，是永恒的。立体造型表达所说的"空间"是专指限定性空间形体的创造。通过限定，使无形化为有形。怎样限定呢？有一个限定的目的问题，这种目的就是产品设计、建筑设计、展示设计等追求的主题。

心理空间即空间感，心理空间是看不见的，有些书上把它称为"虚空间"，是实际不存在但能感受得到的空间，是实体向周围的扩张。心理空间是人们受到空间信息和条件的刺激而感受到空间。心理空间的把握有益于艺术性的发挥。例如：亨利·摩尔的作品以简炼的有机形体表现出人物的空间感。在建立空间布局上经常采用对比、重复过

图2-24

渡、衔接、引导等一系列空间处理手法，把单一独立的空间组织成为一个有秩序、有变化、统一完整的空间集群。当人们欣赏它时，可以通过引人注目的色彩、空间、线条和造型，牢牢抓住人们的视线。立体造型表达的空间感是通过凹与凸的形式来表现，主要是利用视觉经验，造成进深感，诱发思维想像。

强化空间的造型语义是为了提高立体形态在空间表现的感染性。因为立体造型表达本身就是一种空间艺术，它是在三维空间，甚至四维空间中进行的艺术造型活动。

典型课题训练

1. 点、线、面、块的情态表现。
2. 点、线、面、块的性格表现。
3. 点、线、面、块的抽象表现。

图2-25

图2-26

第3章　立体造型表达的材料要素

材料是立体造型表达的物质基础，掌握立体造型表达与材料的关系，了解各种立体造型用材的性能特点及加工工艺，充分利用材料的内在性能与表面特性对立体造型表达有着极为重要的指导意义。

3.1　材料探索

我们周围的各种立体形象，千姿百态，五彩缤纷，这些形象都有自身的构成形式和组织纪律，都是由线材、面材或块材制造而成，是以点状、线状、面状或块状呈现的。点、线、面和体的形态是立体造型要素，也是构成立体形象的材料。运用这些形态要素，按照美的原则进行组合，就可以创造各种新的立体形象。

立体造型最明显的特征就是材料的视觉感和触觉感，这对材料的认识极为重要。

材料决定了立体造型的形态、色彩和质地等审美效能，也决定了立体造型物的强度、加工性能等物理效能。当代立体设计(如工业设计、展示设计等)的先进性不仅体现在它的功能与结构方面，同时也体现在新材料的应用和工艺水平的高低上。材料本身不仅制约着产品的结构形式和尺度大小，还体现出材质的装饰效果，所以合理科学地选用材料是立体造型设计极为重要的环节。

立体造型设计对材质的选用是根据不同的产品特性和功用，相应的选用满意的造型材料，运用美学的法则科学地把它们组织在一起，使其各自的美感得以表现和深化，以求得到外观造型的形、色、质的完美统一。

图3-1
力量的游戏

3.1.1 材料的五大表现要素

1. 形态

体验是一种经历，体验形态必须首先研究形态，了解形态是由哪几个部分组成，形成方法又有哪些规律。形态应该可以分为自然形态和人工形态，同时，形态又不是独立的内容，它需要涉及材料和设计制作问题。由于形态的不同，材料构造和形态的关系也有着不同的特点，人们的视觉感受也会不同。对于形态与材料的体验关系来说，任何材料都可以被重新认识和解释，同时任何的材料在被加工制作成一定的形态和环境中的效果，都可能具有无限的潜力，被赋予全新的功能和说明。当然，在这一过程中，设计师往往要根据所使用的一种材料的加工过程，或者是使用过程中发现的其他应用价值和效果。而这些价值和效果，可能是赋予这些材料新的设计要求的创作方法上的最佳选择，或者是这些材料的最后不可预见的视觉效果体验。因此，我们审视一种材料需要通过一种新的视角、流动的思考、敏捷的发现，以及一定的艺术修养，才能真正地解读材料的表现力，体验到形态与材料在空间环境中的效果。

2. 韵律

"韵律来自于旋律，旋律来自于曲弧的形象和形态造型"。所以音乐的体现主要是依靠节奏和旋律来完成的，而绘画和设计作品除了利用造型、形态和色彩来形成艺术美感之外，也需要通过艺术形态的安排和组织来完成一种音乐意义上的节奏和旋律美感，也即"音乐的视觉化"。它是把所听到的声音或者音乐的通感、联想与想像，综合地用形和色来表现。同时，通过利用形态变化的内容来捕捉音乐中的，如抑郁、悲伤、轻快、抒情、主旋律和整体色调的感受。应该说，缺乏视觉上的正确性和没有感情旋律美感的形态象征物，将是一种贫乏的形式主义，你将感受不到美的形式的存在。韵律需要我们利用一定的创作方法和视觉经验，对所见的造型或设计产品，去感受其无限的联想，感受音乐的美感，然后，在观赏者与作品一定距离的对话条件下，完成艺术作品如音乐之韵律美的"移情"感受过程。

3. 视觉形式

形式也许是艺术创作和设计中最显著的要素之一，也是变化最多的，因为形式决定了艺术设计是什么主题内容和形态——它是占据空间和环境中的实实在在的东西。形式的一个有限的定义是一件作品实际的物理轮廓，是在空间中被认知的艺术设计师创造、刻画出来的体积或形态，或者是在一个平面材料上的轮廓、图形、色彩等要素。事实上，无论创造的形式还是形态，都需要通过有限的视觉感受来体现艺术品美感。同时在空间环境以及与人类生活方式是否和谐关系的前提下，达到视觉形式上，包括线条形式、块面形式、色彩形式、材料形式、肌理形式、凹凸形式的和谐统一。事实上，形式的视觉表现应该是关于形式的心理感受的内容，我们应该更多探讨形式的组织结构和最后表达的效果。

因为，形式的视觉感受依托那些不具意识的事物，如一棵大树、落日的余晖、飘零的落叶、一块陡峭的岩石等，甚至一根抽象的线条、一块艳丽的色彩或者电影荧屏上舞动的形象，我们会像对人的感情表现一样，感受到这些物体的情感表现力。设计师和艺术家的工作和才智应该在这些不断变化的形式中挖掘出它们的象征意义，同时，不断地从这些形式中感受视觉上的独特美感。

4. 形式表达

形态是形体的空间表象，没有一个视觉式样是为其自身而存在的，它总是要再现某种内容的形式。或者更直接地说，形式是人们对形态存在的时空结构的主观把握。

有意义的形式表达多种多样，有通过线条形式的，也有通过块面形式和体面管状形式的。然后，在这些形式的构成过程中，通过个人的直感和心理的"情感性的表达"把创作者的感性表现力寄存于作品的结构形式中。这些结构性的形式有对称和均衡、对比和调和、节奏和韵律、比例和尺度。另外，体现技术美感的有：精确和完善、机敏和巧妙、自然和通理。所以，在形式的结构美感组织中，离不开与形式表达相关的空间和运动结构。同时，除了形态中的形式变化之外，还应该有色彩关系的形式表达因素。

形式表达可以通过多种多样的语言形式来体现，同时不同的材料可以运用不同的形式来表达。曲线是优美、流畅、乐感、活泼的典范；直线是规则、整齐、严谨的象征；圆形代表柔美、圆滑、变通、灵活的感受；三角形则可代表一种平稳、力度、变化的效果。在教学的课程练习中，要求学生设计自己所想并需要的形式曲线，而不仅是简单的弯曲。分析一下，哪些位置可以弯曲、哪些地方应该保持在一个水平或垂直的面上。另外，如何使弯曲的线条看起来最美、最生动、活泼。提高这些方面的训练，有助于提高学生对形式表达的认识。

5. 色彩效果

众所周知，色彩是最引人注目的设计要素之一，以致我们有意对它的讨论不限于金属材料和其他材料。为了直接认识色彩给三维设计以及材料设计制作作品增添了什么东西，不管是以哪一种材料的自然色彩进行创作，还是是否添加了人为的颜色和肌理（肌理有时候也有丰富的色彩变化），应该说色彩都是艺术设计师以不同的方法使用的非常有效的手段。然而，在我们谈论色彩之前，必须学习色彩的基本理论，正如我们在设计课程中必须先学习的色彩的有关知识一样，如此才能把握好色彩的运用效果。

聚焦于色彩的构成，应该基于以下几个方面的了解和学习，比如色彩的原理知识、色彩的感情情绪、色彩的流行时尚、色彩轻重感受、色彩文化和时代的体现、自然色彩的借鉴和运用、色彩的个性化的创意等。同时，我们不能忽视的是，色彩效果的体现，离不开光和色彩映入大脑后伴随色彩效果所形成的震撼、感动、唤醒、兴奋、冷漠、排斥、愤怒、焦急、警觉等

的感受。尽管每个人对色彩的感受和领悟有所不同，但是，穿越时空和文化，我们对于色彩的反应是有许多令人惊讶的共同点的。

3.2 材料的分类

立体造型表达需要通过材料的艺术加工才能实现，离开材料，就谈不上立体造型。按材料自身形态可分为面材、线材、块材三大类型。

（1）面材(板材)。立体造型所使用的面材有金属板、塑料板、纸板、木板、电木板、金属网、布、皮革、人造革、有机玻璃等各种面状材料。面材分平面形态和曲面形态两类。利用面材可以组合成各种体积感及空间感很强的形态。

（2）线材。金属线和非金属线。立体造型所使用的线材有铝管、钢丝、金属棒、蜡管、木筷子、尼龙丝、麻绳、毛线、塑料管、作模型用的方木条等各种线状材料。此外，还有像保险丝那样的可塑性材料以及像橡皮筋那样具有伸缩性的材料。线材的排列形式决定形态的样式，可构成具空间深度和轻巧跃动美的空间造型，是追求空间感的一种理想材料。

（3）块材(块体材)。立体造型所使用的块材多为石膏、油泥、陶土、木材、泡沫砖、泡沫塑料等各种块状材料，是完全封闭的形体，有连续性的表面，给人一定的重量感、充实感、安定感和耐压感。由直面形态、曲面形态组合的集合面形体(包括球体、棱柱体、圆柱体、角锥体和椭圆体等)，是一种最坚固的材料。

此外还有点型材料。一般都是与其他材料配合构成空间造型。

线材可组合成面材，面材又可构成块材，块材的组合可以构成多样化的形态，三种形态材料可以互相转换，呈循环关系。人们把它们比喻为人的皮肤、骨骼和肌肉，可以构成像人类般的肌体，显示出生命力。

3.3 材料的造型感觉

以面形材料的造型表达是现代造型设计应用的最多的材料，用面材造型，可以获得以很少的材料制成很大的体量的形体，同时又可以用面材制造虚实相间的造型。

以线型材料的造型表达具有轻巧优美、灵活多变的感觉。线材和秩序重复表现总是艺术家们所惯用手法，规律的线形与大自然形成了人为与自然的区别。

以块状材料的造型表达给人以极结实的体量感，给人以稳重、扎实、力度感，块材增强大块面的造型分割与体量感塑造，特别是在阳光下形成的投影可以给人以稳如泰山的感觉，这是线材与面材做不到的。

总而言之，线材、面材、块材的综合构成，给人一种完整丰富的造型感觉。

3.4 活用材料

活用材料包括寻找新形态、适用形态和创造新形态三个方面的考虑。

3.4.1 寻找新材料

任何形态的材料，可以根据不同的需要进行各种方式的空间变动（即材料的加工）而获得各种所需的形态。下面列举面的空间变动形式，我们可细心观察面材一经空间变动，就能从平面变为立体。

弯曲：包括卷曲、扭曲、螺旋曲。面材经弯曲，既增加了材料的强度，又能创造优美的曲面形态。

摺曲：也叫折叠。摺曲包括直线摺曲和曲线摺曲、角摺曲、边摺曲和面摺曲等。面材经摺曲可得到带棱面的造型，线条清晰，增加了形体的强度和美感。许多产品的包装盒、箱以及各种建筑装饰形材、带硬角的形体都是运用摺曲形式进行造型的。

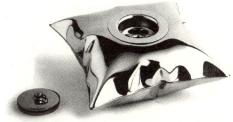
图 3-2
充气的铜

切割弯曲、摺曲、弯扭、交错、接触和拉引：面材经过切割后进行再加工，可以构成复杂多边的半立体和立体造型。

接触和交错：接触和交错是运用面材与面材的面、面与边的接触和交错、插接等方式构成新的形态，如板式家具和儿童拼接插接玩具等都是采用上述方式进行造型的。

块体也有五种加工构成方式：成形、堆叠、排列、切孔和配置。

3.4.2 适用形态

自然形象形态万千，都有各自的整体特征。我们先把大家共同理解的抽象形态思考称为几何对应形态（也叫几何对应物）。几何对应形态可归纳为棱柱形实体、椭圆球形实体和薄表面实体三种形态，这些形态各有其典型的几何特征，易于识别，便于记忆，具有视觉特征强的特点。无论塑造什么形体，都可以灵活地选择上述任何一种对应形态，采用相应材料便可制作出栩栩如生的造型（彩图10-9）。

3.4.3 创造新形态

形态的创造首先是有目的地设定目标或意念，即表现什么，传达什么信息和意念，再通过一定的结构形式、选择适当的材料形态，巧妙加工制作出具有特色美的造型。具象形态及仿生形态都属自然形态。此类形态强调真实自然美，同时又强调有机体特有的曲线美感，可观性强、易于理解，加上趣味性和装饰性，给人直观的形象感染力，迎合少年儿童

的需求。

　　大量的设计形态多采用几何形态理性思考，强调秩序性，形态典型、简洁、单纯、明确，易于识别和记忆，能给人丰富的联想，适合成年人的要求。

　　生命在于运动，活力、生命力是人生追求。着重表现运动的速度和节奏，通过静态造型给人动的感觉，引起人的注目和振奋，从形的韵味中获得运动状态美感。

　　综合形态表面特征即材料质地、触觉肌理、纹理和色彩等要素的特色合理运用，可产生特殊气氛和视觉效果，给人深刻印象和美的享受。

3.5　材料的表现技法（成型工艺）

　　和平面造型表达不同，立体造型表达必须涉及材料。没有材料的参与，立体物就不复存在。完成立体造型表达课题作业有两个途径：一是先做出设计方案，再按设计方案中的要求去物色相应的材料进行制作，另一种途径是先从材料入手，在材料的性质特征上寻找想要表达的内容，然后再定造型设计方案。第二种途径的制作更能发挥材料的特性，也更便于作业的充分完成。用这种方式作业，平时必须多了解各种材料的属性，并学习如何应用在造型上。通过制作实践，掌握相应的材料制作技法。

　　制作技法中一个主要的内容是材料的加工手段，材料最终能否出现在设计的造型中，需要一定的成型工艺的配合。因此，对成型工艺的学习也十分重要。如何发现新的材料和新的成型工艺，是本章学习的最终目的。

3.5.1　纸材的表现技法

　　平时，当我们丢弃一张废纸时，会随手将纸一揉，那不经意的瞬间却创造了立体。下面就立体造型表达课中使用最多的纸材及其加工方法做进一步的认识。随着科技的发展，纸材的品种越来越多，它在课堂教学的造型练习训练中由于自身的性能优势，有着不可替代的作用。因为它不像金属、玻璃、塑料、木材、布等材料那样难于加工。它的优势在于光滑，并有一定的韧性，有适度的透光性、吸湿性和吸油性。用纸做立体造型练习形体易剪、易切，训练中往往能通过对纸材的了解，起到举一反三的作用，也就是说通过对某一材料的熟练掌握，而比较容易地利用和控制其他种种材料的加工和制作。当然，用纸做立体造型练习也有易破、形体易脏等缺陷。

1. 纸材的分类

立体造型表达常用纸分为：

绘画类：有速写纸、素描纸、水彩纸、水粉纸、生宣纸、熟宣纸等。

印刷类：有打字纸、书写纸、新闻纸、铜版纸、胶版纸、卡片纸等。

包装类：有牛皮纸、瓦楞纸、卡纸、纸板和各种内包装用纸等。

特殊类：复合型纸如白卡纸、白纸板、白玻璃卡纸、相片纸、晒图纸、过滤纸、餐巾纸、卫生纸等。

2. 常用的工具

纸是最常用的板材，其加工手段简便易行，主要有：剪刀、订书机、美工刀、竹刀、夹子、三角板、直尺、万能曲线尺、圆规、分规、量角器、镊子（医用小型）、铅笔、橡皮、鞋锥、铁笔。

3. 常用连接材料

乳白胶、固体胶、胶带纸、双面胶纸、订书针、回形针、针线。

4. 纸材的造型形态

纸材的造型形态可分为偶然形态、有机形态、几何形态。

（1）偶然形态——指纸的形态通过直接在纸上加工表现出来的形态。这种形态是事先预料不到的和不规则的，带有偶然性创造行为的成分。例如，用手撕，或者使用锐利的刀子来破坏纸面。用刀子切割下来的形态完全由锐利的硬边所包围着，令人有清晰利落之感。用手撕的方法，可使纸张的偶然形态更为粗犷，比如撕裂处的线条并非直线，而是呈曲折之形，所以可做出富于变化的形态。将自然形垫在纸下面，用力不均地加压，使纸面形成凹凸的形态。这种方法自古以来是许多国家浮雕艺术家在制作形态时采用的重要技巧，用手将纸捻压若干次而成的形态，即包装上常用的纸绳，不同材质的纸经过这种处理使得纸绳显得既美又挺。另外，用腐蚀药水浸湿纸、用火烧纸吹灭后都能造成偶然形态。

（2）有机形态——指以圆滑的曲线形为特征的纸的形态。制作方法一般先以铅笔徒手在纸面画弧线，然后依弧线割开，这时纸由于张力作用而呈现出裂痕，其呈现的形态可称之为纸的有机形态。自然形成的曲线，如自然之中植物的蔓藤、花瓣的轮廓或曲面、动物的形态如鱼、鸟等，形态都是优美的流线型。人类的身上也有许多优美的曲线，如婴儿、年轻女性身上的起伏极为优美，是丰润圆浑的，轮廓顺畅的有机形态，这种光滑优雅的曲线是不带任何勉强的自然弯曲，是一气呵成地从一端持续到另一端。在这种曲线形态中我们可以感觉到生理上的极为自然的快感，这种快感就像我们手中握着海边捡来的、形态优美的石子时的那种美好的触感。

优美的自由曲线也可用折纸的方式来形成，较典型的有机形态纸体制作方法是：先用铅笔在纸面上徒手画一根平滑的曲线，然后用万能曲线尺或曲线板按在该线上，再以美工刀顺着曲线轻划一道痕（不要划破纸面），按此划痕细心地折曲纸面，依此法折出多条曲线后达到一种美的平衡。

(3) 几何形态——作为纸的几何形态，如球、圆球、圆锥、角柱、椭圆体、多面体等，一般依据一定的比例和尺度来制作，并借助制图工具来完成。立体构成的初创时期(德国包豪斯时期)就是按照荷兰风格派的主张："一切作品都要尽量简化为最简单的几何形，如立方体、圆锥体、球体、长方体，或是正方形、三角形、矩形、长方形等等"来进行实践的。这种几何形体构成课的纸构成的主要形式，对当时德国及整个欧洲产生重大影响，无疑这种构成教育的意义是极为深远的。

5. 纸材的加工

纸材的加工方法很多。按纸本身的变化状态可分为：

(1) 增量加工

粘接：用黏合剂把形粘接在一起。

插接：利用缝隙将形与形连接起来。

拴结：利用形本身的特性(如纸条)来连接。

编织：将形与形按特定的构想编结。

膨胀：将材料用水或其他液体泡涨，使其体积变大。

(2) 减量加工

划：用尖物(铁笔、针等)把纸表面划出很细微的痕迹。

切剪：用刀或剪刀切剪出口子。

撕：用手撕出裂痕或揭层。

刮：用硬物把纸表面刮出痕迹。

磨：用粗糙物把纸表面磨毛。

(3) 等量加工

弯曲：用外力使纸产生弯曲变形。

卷曲：用刮、烫的办法来变形。

扭：用方向相反的力把纸扭变形。

压：用外力在模子上把纸压变形。

搓：用手把纸搓破变形。

折：用外力把纸折出起伏或转折。用铁笔先捻出痕迹后，可折出规整的直线或曲线。

(4) 变质加工

烧：用火把纸烧黄、烧烂、烧变形。

腐蚀：用药物使纸腐烂变质。

总之，在加工手段上，我们也可以将几种手法综合应用，如果将切刻与粘接综合运用，能

使同一较为单一的形态变得富有动感。

通过对纸材表现技法的了解，我们能够深切地体会到，在立体造型表达中纸材料的重要性。如何利用纸材料也是我们思维训练的重要一项，我们应该以多重角度看待立体造型设计。比如说绘图纸的作用，在没有学过立体造型表达之前，我们认识它的角度是平面的，认为它可以画图、写字，学过立体造型表达之后，我们会从立体的角度利用它来做各种实物造型，如POP广告、手提袋、折叠扇、灯罩、帽子等；化作纸浆还可以做一次性的杯子、盘子、饭盒甚至纸雕塑品。

3.5.2 木材的表现技法

木材是在一定的自然条件下生长起来的天然材料，木材用于建筑装饰、家具制造、产品设计等领域已有悠久的历史。下面就立体造型表达课程中使用的木材及其加工方法做进一步认识。

1. 木材的基本性质

木材材质轻、强度高，有较佳的弹性和韧性，耐冲击和振动，易于加工和表面涂饰，对电、热和声音有高度的绝缘性，特别是木材美丽的自然纹理、柔和温暖的视觉和触觉是其他材料所无法替代的。不过，由于木材是有机体，因此有易扭曲、干裂、变形的特点。木材虽有较多的缺点，但可采取有效的方法对其进行技术处理，所以仍被广泛地应用于立体造型设计中，也是制作造型的传统材料之一。

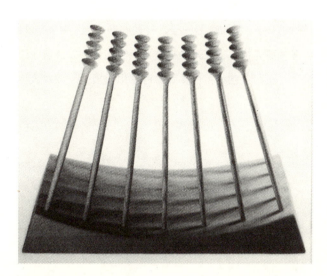

图3-3
不可摇的椅子

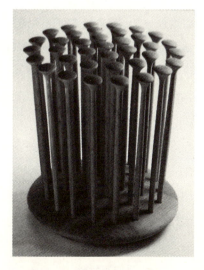

图3-4
可摇的椅子

2. 木材分类

木材分为软木材与硬木材，天然木材与人造板材。软木材表观密度和胀缩变形较小，耐腐蚀性强，在室内工程中主要用于隐蔽部分的承重构造，常见树种有松、柏、杉。硬木材材质硬且重，强度较大，纹理自然美观，是室内装修工程及家具制造的主要饰面用材。常见树种有榆木、水曲柳、柞木。天然木材在立体造型中的使用显得粗犷，野趣横生。但由于生长条件与加工过程等原因，易产生缺陷，同时木材加工也会产生大量的边角废料，为了提高木材的使用率，提高产品质量，人造板材开始大量生产并使用。人造板材通常包括胶合板、纤维板、刨花板、细木工板、蜂巢板、饰面防火板、微薄木贴皮等。

3. 加工技法

木材加工技法包括雕刻、弯曲、锯割、连接。

（1）雕刻：是在传统木雕艺术中最常见的基本技法，大多是使用斧子雕刻出形状来。不过，采用其他的雕刻技法，也可制出木质的造型作品。

（2）弯曲：木材所具有的韧性，适合弯曲加工。制造弯曲造型的方式有锯制加工和弯曲加工两种。家具常用的具有特别韧性的山毛榉木材，以蒸汽柔软化后，用模型弯曲成随意的造型。

（3）锯割：通常使用木料时都要刨光表面，但是锯开后的粗糙表面质感也具有魅力。也可利用木材粗糙的自然美，制作出具有质朴感觉的作品。

（4）连接：接合木头的方法大致上有三种。使用黏结剂；使用钉子、木螺钉、螺栓、绳带；在接合部位制作结头或榫头。结合或组合部位叫做接头。接头可以在横茬口上把木料相接以增加长度，有的接头是十字形的。一根木料的一端插在另一根木料的横断面上，称之为插接。也有把几块板材组合成长方形的，叫多榫头连接，也有几块板端面拼缝连接。以上这些连接统称榫接。为了制成优质的木制品，设计、选材、结构、榫接等过程都很重要，所以应该具备对于选定接头和榫接的必要的知识。

4. 木材使用工具

专业工作台、多功能车床、多功能钻床、砂轮机、抛光机、手电刨、手机、木工用手工工具（大小锯子、刨子、斧子、锤子、木锉、手钻、台虎钳）、油漆工手工工具（刮刀、刷子等）。

5. 木材使用材料

木料、白乳胶、砂纸、打蜡或喷漆、木

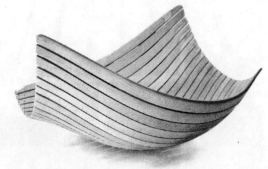

图3-5 植物架

工用腻子等。

木材制品设计中应注意的方面，如木材的纹理结构与质感设计、各种木榫的制作结合、弯木成型工艺、面板的结合以及表面光洁度等。

3.5.3 金属的表现技法

在自然界至今已发现的元素中，凡具有良好的导电、导热和可锻性能的元素称为金属。金属材料是金属及其合金的总称，按金属材料中铁元素的有无，可分为黑色金属材料与有色金属材料。黑色金属材料包括铁和以铁为基体的合金，简称为钢铁材料，如生铁、铸铁、碳钢、合金钢等。有色金属又称非铁合金。除黑色金属以外的其他金属均称为有色金属或非铁金属。常用的有色金属有Al、Cu、Ni、Ti、Mg、W、Mo、Zn、Pb、Sn等元素。

1. 材料属性

金属具有三方面的特性。第一，物理特性。重量较重，可在高温中熔化，能导电导热，色泽突出，不透明，铁与钢可磁化。第二，化学特性。可腐蚀。第三，机械特性。耐拉伸、弯曲、剪切，具有延展性，通常较坚硬。

2. 主要分类

可分为普通钢材、不锈钢材、铝材、铜材。

（1）普通钢材：是建筑装修中强度、硬度与韧性最优良的一种材料。圆钢、线材、六角钢、工字钢、钢管、等边角钢、不等边角钢、槽钢、钢丝属普通钢材。

（2）不锈钢材：不锈钢为不易生锈的钢，有含铬13％的13不锈钢，有含铬、镍等18％的18-8不锈钢等，其耐腐蚀性强，表面光洁度高，为现代立体设计中的重要材料之一。

（3）铝材：铝属于有色金属中的轻金属，银白色，比重为2.7，熔点为660℃，铝的导电性能良好，化学性质活泼，耐腐蚀性强，便于铸造加工，可染色。在铝中加入镁、铜、锰、锌、硅等元素组成铝合金后，其化学性质改变，机械性能明显提高。铝合金可制成平板、波形板或压型板，也可压延成各种断面的型材。表面光平，光泽中等，耐腐蚀性强，经阳极化处理后更耐久。

（4）铜材：铜材在建筑装修中有悠久的历史，应用广泛，铜材表面光滑，光泽中等，有很好的导电、传热性能，经磨光处理后表面可制成亮度很高的镜面铜。常

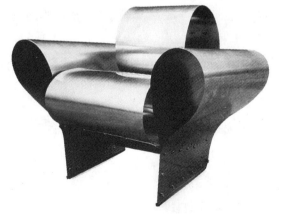

图3-6
弹性回火钢椅

被用于制作铜装饰件，如铜浮雕、门框、铜条、铜栏杆及五金配件等。

3. 金属材料的成型加工方法

锻造造型：锻造是利用金属的延展性和塑性变形，捶打成形的一种金属工艺。这里将冲压加工和旋压加工等机械加工技术也包含在内。锻造加工能形成随意的多曲面造型。金属加工技术包括冲压、锻造、连接等，其中冲压加工方法制成的曲面，是外压与内压保持均衡的张力，成为锻造造型的最大特色。

手工钣金制作的造型，通常会残留捶击的痕迹。将铁板钣金加工后，磨掉敲击的痕迹并抛光电镀处理，形成水滴般光滑而有张力的曲面。虽然机械加工较难制作出如手工制作的复杂造型，但仍能作出有内压力及张力的曲面造型。

锻造：是将金属块材或棒材用铁锤敲打、延展、弯曲的造型加工方法。经过锻打的铁造型强劲有力。

浮雕的制作方法是将薄板放在模型上用木锤敲打，将造型或表面纹理复制到薄板上。这也可以说是一种立体拓印技术。这种将自然物体造型转换成金属形体的作法，给人以异常的感觉。

铸造造型：铸造是利用金属在高温下熔化的性质，将高温熔化的金属液体倒入用其他材料制成的原型所翻制的铸模或特制的铸模内的一种成形技术。在制作无法弯曲或锻造的有机性复杂立体时，铸造便是最能发挥其价值的加工方法。

拉丝、挤出：利用金属高温熔化将要凝固时的一种加工成型方法。

切削研磨：利用车床等设备对金属进行再加工获得新形态的一种方法，机械产品多采用此方法生产。

图3-7
学生作业

4. 金属材料的表面处理方法

电解阳极处理（电镀）；表面烤法；表面腐蚀出图案或文字；发色处理；表面压印花；表面涂、刷颜料；表面喷漆；表面贴特殊弹性薄膜保护。

5．金属材料的常用制作工艺

(1) 金属的连接

在制作金属模型的过程中，经常因设计需要而进行金属与金属、金属与非金属的连接。金属与金属有同质与不同质的连接，金属与非金属主要有钢、木连接与钢、塑连接等。连接方式因材料与结构需要，有螺栓连接、螺钉连接、咬口连接、胶粘接、焊接、铆接等。

(2) 金属的弯曲

制作金属模型的过程中经常需要将金属棒、金属条(带)料、金属丝、金属管等弯曲成所要求的形状，称作弯曲。

弯曲操作是使材料发生塑性变形。材料经过弯曲以后，弯曲部分的外层材料受拉力作用而伸长，内层材料因受挤压作用而缩短，但中间层材料的长度保持不变，这一层称为中性层。弯曲时，材料断面会产生变形，不再是原有的长方形断面，但其面积保持不变。

金属弯曲的方法，有冷弯与热弯两种。冷弯指一般工件的厚度在5mm以下时，在常温下进行弯曲成型。材料厚度在5mm以上者多采用热弯。因教室禁用明火，故学生实习操作以冷弯为主。

(3) 金属板的弯曲

1) 冷弯直角工件

弯直角形的小型工件时，可在台虎钳上用手工工具弯曲。

① 先将欲弯曲部位画线后将工件夹紧在台虎钳上，使尺寸线与钳口平齐，用木槌或锒头(需垫木块)锤击工件根部直至弯曲。

② 在钳口中放置垫铁块或垫木，使画线对齐垫块平面夹紧后，按箭头方向锤击直至弯曲。

③ 换置垫块，按箭头所示方向弯制成型。

2) 冷弯弧形工件

① 在材料上划好欲弯曲线，将画线与钳口平行并夹持紧固。用方头锤的窄头锤击工件。

② 在半圆模上修整圆弧。

3) 金属弯曲的安全事项

① 操作前要认真地对使用的台虎钳、手锤、木槌、弯管器等逐一进行检查、消除不安全因素。

② 注意力要集中，按正确方法操作，避免出废品。

③ 弯管时，管子焊缝位置一定放在中性层位置。

④ 弯曲操作时，凡需用手锤的手不准戴手套。

(4) 金属的切削

制作金属造型模型的先决条件是必须在学习金工机械实习课程之后，或者已经掌握了一定

的机械加工基本原理和操作能力之后，才可以进行金属造型模型的机械切削加工。金属造型工艺是利用金属机械切削的加工能力解决金属模型工件的造型问题，而金工机械实习课程并不属于立体造型表达课程范畴，因而课程目的并非是讲授如何操作各种机械设备，但对于了解各种切削设备及其加工特点对于制作金属造型模型仍是有其重要的不容忽视的作用的。

6. 金属材料使用的工具与材料

一般的金属材料(如铁、铜、铝等)使用的工具往往与其他材料使用的金属工具共用。只有金、银这类材料需要特种工具加工完成。

3.5.4 塑料的表现技法

塑料是人造的或天然的高分子有机化合物，如合成树脂、天然树脂、橡胶、纤维素酯或醚、沥青等为主的有机合成材料。这种材料在一定的高温和高压下具有流动性，可塑制成各式制品，且在常温、常压下制品能保持其形状而不变。

1. 塑料的性能

质轻、化学性能稳定、具有良好的绝缘性、良好的成型加工性能。塑料质地细腻，具有适当的弹性及耐磨损性，容易加工，成型较快，可大批量生产。某些塑料品种还可进行机械加工、焊接及表面电镀处理等。塑料耐热性差，导热性不好，长期暴露于大气中会出现老化现象。

2. 塑料分类

(1) 塑料装饰板：包括聚氯乙烯塑料装饰板，透明、不透明彩色装饰片材，钙塑装饰板等，系以聚氯乙烯树脂加以色料、稳定剂等，经捏合、混炼、拉片、切粒、挤出成型等工艺制成。表面光滑平整，色彩鲜艳，花纹美观清晰，具有耐磨、耐湿、耐酸碱、不变形、不怕烫、易清洗、可锯可钉可刨等特点。

图3-8

(2) 有机玻璃：是热塑性塑料的一种，具有极好的透光性，这种塑料的机械强度也较高，有一定的耐热性、抗寒性和耐气候性、耐腐蚀性，绝缘性能良好。在一般条件下尺寸稳定性较好，成型容易。缺点是质较脆，易溶于有机溶剂，作为透光材料，表面硬度不够，容易擦毛。有机玻璃加入有机或无机染料后可带有各种颜色，从其品种上可分为无色透明板、彩色透明板（有各种色彩）、彩色半透明板、彩色不透明板。

(3) 人造皮革：人造皮革以纸板毛毡或麻织物作底板，先经氯化乙烯浸泡，然后在面层涂刷有氯化乙烯、增韧剂、颜料和填充料所组成的混合物，于加热烘干后，用压光机压平，再用滚筒压出凹凸的花纹。人造皮革可仿制各种真皮制品，有各种颜色及质感，色泽美丽耐用。人造皮革在设计上的处理方式有平贴、打折线、车线、钉扣等方法。

(4) 薄膜制品：广泛用于生产生活之中，如塑料薄膜、薄膜口袋等。可制作包裹、填充等造型。

由于加工成型极为方便，塑料在立体产品设计中被广为运用。

3．塑料成型方法

塑料成型方法有压塑工艺与吸塑工艺。

4．塑料材料使用工具

专业用工作台（铁皮包台面）、台虎钳、砂轮机、调节式恒温电炉、金工锯、线锯、手枪钻、大小木锉、大小金工锉、小什锦锉、钢角尺、圆规、蛇尺、卡尺等。

5．料使用材料

ABS板（常用的有4cm、2cm、1cm等厚板）；ABS棒；有机玻璃板（常用的有3cm、1cm以及2cm、4cm、10cm、15cm等不同厚度的品种板材）、有机玻璃棒（有多种直径粗细的棒）、有机玻璃块（有多种大小的块）等品种较多而且颜色也很丰富；聚氨酯（是由"A"和"B"两种液体混合后凝固成型的塑料材料）；氯仿或者万能胶（用来粘接ABS或有机玻璃等塑料材料）、砂纸（粗细水砂纸）、各种颜色喷漆、包装胶带等常用材料。

3.5.5 石膏与玻璃钢的表现技法

石膏可作为辅助材料，用于模型翻制时的外模也可作为定型后的立体造型作品。石膏易加工，但不易保管。玻璃钢材料是复合材料的一种。其主要成分是玻璃纤维、高分子树脂和各种填充料。浇注方法与石膏基本相同，但比石膏硬度大。

图3-9
用石膏材料制作的烛台

石膏和玻璃钢浇注成型的过程如下:

(1) 用辅助材料完成模型。利用物质的可塑性(比如黏土或橡皮泥)作为辅助材料来制作模型,是立体造型表达中常用的手法。通常情况下模型要求做成光滑的表面,也可用天然石头、麻布等在黏土上进行按压,制作出一些粗糙的肌理效果。

(2) 用石膏翻模。当一个造型要浇注成型时,首先要有一个模具(外模壳),而这个模具是在原辅助材料制成的造型上翻制下来的。

(3) 浇注成型。将备用的模具涂上脱模剂,然后把模具合拢,在模具底部(开口处)将调好的石膏浆倒入。如体积不大,倒成实心的就行,若体积大则可倒成空心的。浇注后就是开模成型了。假如造型比较简单光滑,将模型分开就行。若造型复杂,就只有把模具一点一点打碎了。

(4) 打磨与抛光技术。石膏、玻璃钢的打磨,可采用磨光机打磨。如不需要大面积切削则以采用手工打磨为宜。手工打磨主要的工具是砂纸。用水或用油为润滑剂反复打磨。最后的抛光,可用布料涂上研磨膏反复摩擦,也可用牙膏代替研磨膏。

(5) 表面处理技术。有些作品需要作一些表面处理,比如追求某种特殊效果,或仿制某种肌理等。通常表面采用打蜡、刷色、上漆等手段。

3.5.6 陶瓷的表现技法

陶瓷原料主要来自岩石,而岩石大体都是由硅和铝构成的。陶瓷也是用这类岩石作原料,经过人工加热使之坚固。因此从化学上来说,陶瓷的成分与岩石的成分没有太大的区别。其主要原料有以下几种。

石英的化学成分是纯粹的二氧化硅,又名硅石。这种矿物即使碎成细粉也无黏性,可用来弥补陶瓷原料过黏的缺点。在780℃以上时便不稳定而变成鳞石英,在1730℃时开始熔融。

长石以二氧化硅及氧化铝为主,又夹杂钠、钾、钙等的化合物。因其所含分量多寡不同,又有许多种类。一般有将含长石较多的岩石叫作长石的,也有以它的产地来命名的。

瓷土(又名高岭土)是制瓷的主要原料。它是以产于中国景德镇附近的高岭而得名的。后来由"高岭"的中国音演变为"Kaolin",而成为国际性名词。纯粹的瓷土是一种白色或灰白色、有着丝绢般光泽的软质矿物。

图3-10

釉与坯同样是由岩石或土产生的，它与坯的不同点，只是比较容易在火中熔融而已。当窑内烈火的威力使坯达到半熔时，必须使釉的原料完全熔融成液体状态。冷却后这种液体凝固而成一种玻璃，这便是釉。

制陶手法与形式

在现代陶瓷领域里，不再局限于传统的制陶模式，许多实验性的制陶手法和形式应运而生，出现了不少概念性的制陶样式。这些都是从传统的制陶方式中衍生出来的因素和现代立体构成的理念相结合的结果。如不经过烧制的陶构成，没有经过烧制的陶制品，虽然在材料的耐久性方面较差，但有作品大小不受限制的优点。而且，未经烧制的陶瓷材料具有陶土原有的质感。陶土和其他材料的合用也是一种突破传统制陶的手法，这种手法在20世纪七八十年代开始流行，并不断有新的尝试和研究。不同材料出现在同一个造型中能表现出丰富的材料效果，立体造型表达的表现范围大大地拓宽，使得作品更具有魅力。

3.5.7　其他材料的表现技法

黏土和橡皮泥（油泥）：形体塑造的辅助材料，用于制作模型，可反复使用。黏土采用制瓦用的泥土，可在农田以下1～2m处找到。

陶土和瓷土：可作为造型的辅助材料，用时也可进行焙烧，烧成陶和瓷等工艺品。

石材：石材有硬质的如花岗石、大理石，也有较软的红石等。石材也包括人工加工的砖、泡沫砖等。石材加工难度大，但力度感强。

石蜡：加热熔解后使用。可作为完整的立体构成作品，也可作为辅助材料。在铸铜工艺中，它是必不可少的定型前的模型材料。

水泥：水泥呈粉末状，与水混合后经过物理化学过程，能由可塑性浆体变成坚硬的石状体，并能将散粒状材料胶结成为整体，所以水泥是一种良好的矿物胶凝材料。就硬化条件而言，水泥浆体不但能在空气中硬化，还能更好地在水中硬化并继续增长其强度，故水泥属于水硬性胶凝材料。

玻璃：玻璃是以石英砂、纯碱、石灰石等主要原料与某些辅助性材料经高温熔融、成型并经急冷而成的固体。玻璃作为立体造型材料已由过去单纯作为采光材料，而向控制光线、调节热量、节约能源、控制噪声以及降低造型结构自重、改善环境等方向发展，同时用着色、磨光、刻花等办法提高装饰效果。

玻璃类透射材料的透明感可以消失或模糊自身的结构、体积，能透过材料观看到后面的造型。同时，光通过透射材料，由于不同玻璃介质密度的不同将改变透射方向。如果将玻璃材料处理成不同厚薄，并具有不同方向的转折，则会产生透射与不同方向的折射，造成斑斓、迷乱的效果。如果加上玻璃的色彩变化，可以创造出种种空间气氛。半透明反射镜也是一种不可

思议的造型素材。由于它既能透射光线，也能反射光线，因此不仅能够看见或遮掩对面的形体，而且能够反射面前的形体，和对面的形体重叠成为新的景象。

涂料：涂敷于物体表面能与基体材料很好粘结并形成完整而坚韧保护膜的物料称为涂料。涂料的主要组成包括成膜物质(有桐油、亚麻仁油等油料与松香、虫胶等天然树脂及酚醛、醇酸、硝酸纤维等合成树脂)、颜料、溶剂(稀释剂)、催干剂等，用于造型的涂料为了增加色彩感和提高质感，常掺入经加工的砂、石粒料。

软质材料：其创作媒材主要有天然麻、棕丝、松针、棉线、丝线、毛线、绸缎、柳树枝、宣纸、叶脉、金银丝等等。可采用缠绕、切割、穿插、缝合、切片、撕裂、叠压、穿透等手段，使材料的质感、体积分裂组合，以达到意想不到的特殊效果。软质材料造型的软雕塑已成为改善空间环境的重要立体作品。

现成品或废旧材料：在立体构成造型练习中，我们还经常利用一些现成的物体进行组合造型，同时也对流行艺术中的实物装置艺术产生重要影响。同时在高速发展的社会也产生越来越多的社会问题，环境污染和资源枯竭的危机深重，所以以物质的二次重复使用和再生性材料的开发利用为主题的构成实验就显得意义重大。

在对立体造型表达的材质因素进行学习时，我们强调动手熟悉各种材料的固有性能和特征，同时提倡材料的实验性和超越实用价值的范畴。

3.6 工业产品造型设计与材料

现代工业产品的质量指标应包含内在质量——实用性(结构、性能、寿命)、外观质量——美观性(形、色、装饰)和舒适方便程度——舒适性(人机协调)。而要达到上述指标，选用什么材料，在造型设计中起着主导作用。材料是造型设计的物质基础，不同的材料，不仅制约产品的结构和形状大小，也使产品有不同的外观质量，不同的装饰效果和不同的经济效益。例如，木材制品纹理自然优美，色泽高雅，使产品物美价廉。因此，合理地科学地选用造型材料是造型设计中极为重要的内容。

目前材料品种繁多，在选材时要与产品的等级相适应，不同的等级采用不同的材料，恰

图3-11

当地运用材料的特性，充分显示材料的性能特点和材质美。当然，在具体进行产品设计时，要根据产品的功能和特性来选材，如机械产品的材料要具有一定的强度、硬度、抗压、抗弯曲、耐摩擦、耐冲压等机械性能，而对电气工程设备的材料，除要有上述机械性能外，还要具有导电性、传热性、绝缘性、磁性等特点。但从造型设计角度考虑，除了材料物理、化学、机械性能符合产品功能要求外，还需具备下述几个因素。

3.6.1 材料的"感觉物性"

所谓材料的"感觉物性"是指人通过器官感觉对材料的表面外观特性：色彩、纹理、光泽、质感等产生不同的心理感受。如冷暖感、重量感、柔软感、舒适感等。

材料种类虽各种各样，但一般可分为天然材料（木材、石料、竹材等）和人工材料（钢材、塑料、陶瓷等）两大类。它们都有各自的外感特性和质感，给人以不同的感受。如：

(1) 木材：纹理别致、自然纯朴、轻松舒适感。

(2) 石料（大理石、花岗石等）：光泽、美观、稳重雄伟、庄严感。

(3) 钢铁：深沉、坚硬、挺拔刚劲、稳重、冰冷感。

(4) 铝材：白亮、轻快、明丽感。

(5) 金、银：光亮、辉煌、华贵感。

(6) 塑料：细腻、致密、光滑、优雅感。

(7) 有机玻璃：明洁透亮、富丽感。

(8) 呢绒：柔软、温暖、亲近感。

造型设计时要根据产品的功能和特性，合理科学地运用材料的"感觉物性"，充分发挥材料自身的美感特性，以求获得产品外观造型的形、色、质的完美统一。

3.6.2 材料的"化学稳定性"（环境耐候性）

材料的"化学稳定性"是指材料不受外界环境因素的影响，而褪色、粉化、腐蚀以至破坏。工业产品的使用环境比较复杂，有室内和室外，有在水中和大气中，有白天和黑夜，有热带和寒带，有在高空和陆地，有在沿海地区和内陆地区等。因此，造型设计时除了要了解产品的使用环境外，还要掌握造型材料的化学稳定性，以便合理选用。如用于室外的工业产品，由于长期暴露在大气中，随时会受物理、化学等各种环境因素的影响，如温度、湿度、雨水、风沙、冰雪、烟雾、工业气体腐蚀等。因此，室外工业产品的材料必须具有能承受各种恶劣气候变化的良好耐候性：如室外使用的塑料制品（框、箱、盒等）不应选用易损坏耐候性差的聚氯乙烯塑料，可选用耐候性优良的聚碳酸酯型料的材料。又如，船舶水线的上部和下部所处的环境不同，必须在其基材表面涂覆一层保护层，在水线以上的涂料要求耐候性、耐盐雾性优良，而水线以下的涂料则要具有耐海水、防海里寄生虫等性能，以提高基材的耐候性各种涂料的性能及用途。

3.6.3 材料的"加工成型性"

产品是材料经多种加工工艺而成的。所以造型材料应具备易加工、成型。材料的加工成型性是衡量造型材料优劣的重要标志之一。木材是一种易锯、易刨、易雕刻、易钻孔、易组合的造型材料。自古以来被广泛采用，如我国的一些名胜古迹（楼、台、亭、阁）和一些木雕工艺品、家具等都选用木材。

除木材外，现代工业生产中加工成型性优良的还有钢铁、塑料、玻璃、陶瓷等。钢铁加工成型的方法很多。有铸造、锻压、焊接和车、铣、刨、镗、钻、磨等加工方法。因此钢铁是现代工业产品的重要造型材料。

目前塑料制品也日益增多，其最主要因素是塑料具有非常优越的加工成型性；能制作任何复杂形状的产品，为造型设计提供了不受形状、线型和加工制作的限制。

3.6.4 材料的"可变复合性"

材料的"可变复合性"是指通过人工方法改变材料性质，使材料扬长避短，以扩大使用范围。如波兰把木材浸泡在一种特制的合成树脂中，使木质内变化产生高分子化合物成为化木材，使外观仍是木材，而质地具有塑料特性，克服了木材松软、吸水，年久腐朽的缺点，而成为坚硬、不吸水、经久耐用的新型材料。还有日本岩手制铁公司和岩手大学共同研制成的高强度树脂，是利用一种特殊药剂，使金属粉末和树脂起化学变化而结合，比现有的金属树脂的强度增加两倍。又如塑料是电绝缘体，在电气工程上使用则需对塑料表面镀一层金属膜或进行粗化或活化等，使塑料变成导电体，扩大应用范围。

造型材料除需具有上述特性外，还应考虑材料应具有无毒、低公害、易装卸，易回收和材料来源丰富、成本低廉，这样才有利于大批量生产和降低成本，使产品具有竞争力。

3.7 总结

随着科学技术的发展，新材料层出不穷，作为造型设计者应及时掌握和熟悉各种新材料的特性，根据具体条件，大胆选用新材料，不断创造出新颖别致的新产品。

随着时代的发展，人们对材料的发现、认识及敏感性加强了。设计师如何利用材料、加工材料、选择材料进行造型表达已是重要课题了。我们有几千年优秀文化传统，它凝聚着无数劳动者的智慧及工艺技巧，我们要脚踏实地总结它，并把它与现代造型设计的创作意识结合起来，不断推陈出新。

3.8 典型课题训练

1. 调研收集评析材料造型作品，任选3～5种。

(1) 线型材料的造型

(2) 片型材料的造型

(3) 块状材料的造型

(4) 自然原始材料的造型

(5) 镜面反射材料的造型

(6) 透明材料的造型

(7) 光材料的造型

2. 用不同造型语言表达同一概念

3. 不同材料表现同一题材

在"材料"的练习中，对于纸的选择，要求设计出能承受一定重量的物或座具，纸质和纸的大小都有一定的规定，学生必须在某些特定的范围内去探索造型的可能性，研究成型时力的分布与传递，最佳程度地发挥材料的性能特征。

3.9 材料在设计领域中的应用

3.9.1 材料与工业设计

利用各种材料进行加工、制作，使其成为不同类型的工业设计产品，这些可用于工业产品造型设计的材料，通称为产品造型设计材料。它是工业设计的物质基础，是产品满足功能要求、体现结构的基本要素。各种不同的设计材料不仅制约产品的结构、形状和大小，也使产品具有不同的外观质感、不同的艺术效果和不同的经济效益，只有当选用的材料性能特点及其加工工艺与产品造型设计相一致时，才能实现产品造型设计的目的与要求。在产品设计选材中，设计师不仅要考虑选用材料本身的性能特点、相应的工艺条件、成本及材料资源等，还要考虑材料对消费者的心理影响。

由于工业设计是一门实用学科，所以对于材料的认识和了解在工业设计中占有十分重要的地位，它不能只停留在构想中，设计师要考虑构想实施的可行性，并使其能够批量生产，以确保原构想的完整性。在设计中材料、工艺、设计之间的关系是相互作用的，有时一种设计促进了工艺的改进，有时一种新工艺、新材料又能反作用于设计，促使设计得到升华。

设计师对工艺材料知识的掌握，是完成设计的一种手段，是服务于设计的。设计师需要广泛的材料基础知识以保证设计实施的可行性，除了对材料基本知识如物理特性、化学属性等的认识，还要补充对材料性能之外的产地、价格、用途、表面质感的认识，唤起创作使用的欲望。工艺上要注意材料与形态之间的关系，了解一般材料的成型规律，材料工艺对形态的限制，要能够依靠出色的设计来弥补材料与工艺的缺点与不足。

现代设计确定了以人为本的设计观念，人们在满足物质需求的同时，更加注重对精神的追求，与人生活息息相关的产品，能满足人的精神和物质两方面的需求，人们期望在使用产品时体现出人性化的关怀。因此，现代产品造型设计更加专注于挖掘材料自身的表现力和新的加工工艺，在设计中充分表现材料的真实感和质朴的天然感，体现出现代产品在满足功能需求的同时，又能够满足人们向往自然的心理要求。

同时，材料科学的新进展使大量人工材料不断问世，合理使用各种新型人工材料也大大拓展了设计的空间，如各种新型金属材料、多种饰面板、装饰玻璃等，为产品造型设计材料的应用提供了新的源泉，这些材料的使用，体现出了设计产品的时代气息。同时，人工材料与天然材料的综合运用，可以产生质感上的对比，既衬托出人工材料的时代感又能体现出天然材料的自然气息，形成不同的质感层次，丰富人们的视觉和触觉感受。因此，可以这么说，正确掌握材料的材质特性，赋予材料以生命，是产品造型设计的重要原则。

在设计中，设计师了解和认识材料的基本性能和特性，及时关注新技术、新工艺和新材料的发展动向，运用合理的技巧去处理不同的材料，以求最大限度地发挥材料自身的特点，从各种造型设计材料的特殊质感中获得最完美的结合和表现力，给人以一种自然、丰富、美好的视觉和触觉的感受，真正体现出设计产品对人的关怀。

作为工业产品的设计师，要掌握一套正确的思想方法去认识丰富多彩的材料世界，才能在新材料、新技术、新工艺不断涌现的当今社会，去驾驭材料，而不是局限在材料、工艺的细节上而忘掉设计的根本。

3.9.2 材料与公共艺术设计

随着时代的发展，现代人们的生活状态、价值观念、审美需求不断提高，这些决定了现代公共艺术必将朝着多元化、综合性的方向发展，从大型的室外特定雕塑、地标、纪念牌、实用体、建筑的装饰品，到椅凳、路标、栏杆、塔台、路灯、垃圾桶、喷水池、公共车站牌等，这些均可作为公共艺术的设计对象。现代公共艺术已越来越重视材料的语汇表达，材料使用的广泛性已成为现代公共艺术的一个显著特点。那么现代建筑环境与传统相比较，营造的空间、风格、功能以及材质的使用更具多样性，环境中的公共艺术的形式、功能以及材质的运用也必须与之相适应、相统一，也必须具有鲜明的时代特征。当今许多公共艺术的艺术家跟随时代的步伐，紧扣时代的脉搏，努力探索创新，许多与现代建筑环境相适应的、具有鲜明的时代特征的优秀作品不断出现，并且风格多样、手法各异。在这里值得提出的是，一种将材料作为独立的审美要素加以呈现的公共艺术作品日渐增多，这类作品以运用不同的材质美感来追求作品的形式感，强调视觉冲击力且往往又是抽象作品，以单纯满足视觉欣赏为目的，受到社会的青睐，被艺术设计界日渐关注。

现代公共艺术是一个多向呈现、互为渗透的多层次结构，这个多层的结构是一个综合的"语言之家"。它包括基本的物质材料，材料所形成的形态结构，形态所展现的肌理和色彩，以及材、形、色与环境的种种关系因素。而对这一综合语言的最佳运用是完美表达作品独特设计构思的重要因素之一，是达到公共艺术与设计者、与观者之间关系最为贴切的切入点。要做到这一点包含许多因素，对环境的了解，对大众心理的了解，对科学技术的运用等，其中最基本和关键的就是对公共艺术材料深刻而全面的了解和把握。

材料的抽象视觉要素会使许多的创作者从中得到启发，经过艺术创造成为公共艺术创作的重要艺术元素。而且，一件优秀的公共艺术品若自身的艺术要素搭配结合得好，往往还会形成一种隐藏的内在张力，甚至还会产生一种意想不到的视觉效果，从而在很大程度上影响作品与整个环境空间的氛围。在现代公共艺术中对材料的有机运用除自身的艺术内涵及搭配需要外，必须结合考虑公共艺术所处的环境位置，必须对公共艺术材质内涵与建筑材料的搭配和室内外环境风格、功能的结合等，作综合全面的考虑。比如在现代家居中布置粗陶的墙饰，强调了古老与现代、精细与粗糙的对比；质地柔软的纤维织物悬挂在高大空阔的建筑内部空间中，则会柔化硬性的建筑环境，增强空间的情趣。那么一般的室外的公共艺术，我们应选择硬质材料，如高温陶瓷、金属、石料等，它们的共同特点是对光的照射耐久，吸水率小、日晒雨淋不褪色，着重在防腐、防潮方面；马赛克镶嵌与彩色玻璃公共艺术则是在地铁等环境中常出现与运用的材料语言，这是由于其材料本身宜于表现自由、写意、粗犷的意境，较适宜流动性空间中人们的视觉感应与印象。室内公共艺术材料的选择，应根据空间环境的颜色、题材表现来决定。像宾馆、客厅的空间，在硬质材料方面应选择肌理丰富、细腻、色泽典雅的材料，如木头、漆画等，在软质材料方面则倾向壁毯、纤维材料壁挂等，给人以亲切温暖之感……现代公共艺术在环境空间结构中，能借助体、面、线多种多样的组合穿插，构成虚与实、动与静的实体空间和视觉空间，材料的体量、质感与环境构成一定的空间关系，形成一定的氛围。

公共艺术的创作构思有赖于材料这一载体和相应的加工工艺，指的是从材料角度去构思，强调把材质美作为创作元素，从而去选择最能体现作者构思的材料和相关的加工工艺。材料价值不等于审美价值，在审美价值面前，一切材料都处于平等地位。日本陶艺家会田雄亮所作的抽象陶壁，其所用材料是普普通通的泥土，但由于作者充分发挥了陶土材料所能构成的肌理特性，加之起伏凸凹的高低差及优美的色彩组合，使作品具备了很高的审美价值。许多艺术家在拓展材料的同时，对材料自身内涵的表现性进行了更为深层和理性的探索与研究。

近20年以来，国内的现代公共艺术家经过长期不懈地努力，通过自身的探索与创造，丰富并发展了公共艺术材料的艺术表现力，使之成为当今艺坛令人瞩目的一种艺术表现形式，从丙烯、陶瓷拼贴、马赛克镶嵌，到钢、不锈钢、玻璃钢、石材、木材、玻璃、纤维等综合材料的

运用，都体现了当今中国的现代公共艺术在材料上呈现出多元化发展的特征。设计师面对开放的世界，要开拓自己的视野，全方位多角度地去寻找创作灵感，用材料思考，强调了材料在公共艺术设计中的作用，是一条重要的创作思路。若要搞好公共艺术，应逐渐学会用材料去思维。

总之，在材料语言的选择和运用过程中，只有保持敏锐的感觉，抓住材料的内在特性，以最有表现力的处理手法，最清晰最完美的形式展现这些特征，才能达到形式与材料内在品质的完美统一。

3.9.3 材料与环境艺术设计

在环境艺术设计中，材料是设计思想转化为真实作品的载体，不同的材料能创造出各种特别的效果。在设计过程中选材及其布局是重要的一环，它主宰了空间的颜色及质感。材料的选择运用是在室内设计中必不可少的。不同材质的特征，正是从不同质地、肌理和光泽中显示其审美个性与特征，对材质美的追求到艺术美，这正是追求个性、崇尚多元的现代艺术设计的重要手段之一，材质的语言内涵释放出了绮丽的色彩，装饰材料的种类繁多，性质丰富，质感多样，形成了效果各异的色彩视觉。每种材料包括饰面、布艺、家具等均有其独特的灵魂及个性。例如，枫木质感柔软细致，桃木的颜色及纹理则较枫木更引人入胜，玻璃透明、反光、脆弱，不锈钢材富有冷酷和激情，天鹅绒典雅庄重等。

木材是一种纯天然的材料，木材用于室内设计工程，已有悠久的历史。它材质轻、强度高；有较佳的弹性和韧性、耐冲击和振动；易于加工和表面涂饰，对电、热和声音有调度的绝缘性；特别是木材美丽的自然纹理、柔和温暖的视觉和触觉是其他材料所无法替代的。

石材也是一种纯天然的材料，它坚硬牢固、强度好。近年来，装饰石材不断推陈出新，各种优质石材通过环境设计师的设计，形成了丰富空间装饰的美学新概念。石材的特点是色泽纹路能保持自然原始的风貌，加上色泽调配变化，能将石材质感的内涵与艺术性展现无遗。把它延伸到环境空间，体现美观与实用的互动，增加环境空间的艺术气氛。

金属的刚硬、现代，常常用于体现前卫的特性。色泽突出是金属材料的最大特点，钢、不锈钢及铝材具有现代感，而铜材较华丽、优雅，铁则古拙厚重。在现代装修设计中，不锈钢材的应用越来越广泛，其耐腐蚀性强，表面光洁度高，在环境艺术设计中是使用广泛的材料之一。不锈钢表现金属的冷调风格，由金属管构成的架构，充满现代的力感，构成有力的水平或垂直的新理性主义的美感。钢板外露的设计，表现出简洁有力的"高科技风格"，更表现出超现实的感觉。而使用流畅简洁、注重古典与现代的结合的铁艺装饰家庭，兼具了实用性和艺术性，呈现典雅、大方的特色。

玻璃是以石英砂、纯碱、石灰石等主要原料与某些辅助性材料经1550—1600℃高温熔融、成型并经急冷而成的固体。玻璃是一种常用的环境装饰材料，它既具有艺术装饰性又具有很强的

实用性，玻璃以其高雅清新、晶莹剔透、空灵透明的特点，将实用性与艺术性完美地结合于一体。在设计中，可将丰富多彩的彩色玻璃、五光十色的激光玻璃用于客厅及过道的顶棚。在光源的照射下，以其绚丽色彩的图案，大大丰富了空间的光效果，构成华美的天顶艺术结构。

在环境艺术设计中，材料的选择首要的是服从于设计预算，这是现实的问题，单一或复杂的材料是根据设计概念而确定。虽然低廉但合理的材料应用要远远强于豪华材料的堆砌，当然优秀的材料可以更加完美地体现理想设计效果。相同的材料用于不同的环境，或者不同的材料用于相同的环境会产生多种效果，而不同材料的组合更能形成丰富的艺术设计效果，所以设计师必须对材料运用、环境及功能进行综合性的全面考虑，才能设计出好的作品，而每一个设计作品因为环境与设计意念的配合，混合了多种不同材料的灵魂及个性来发挥环境艺术设计的概念，并同时保留了设计的人性的内涵。

3.9.4 材料与视觉传达设计

人类社会从工业化社会到信息化社会的发展，视觉传达设计经历了商业美术、工艺美术、印刷美术设计、装潢设计、平面设计等几大阶段的演变，最终成为以视觉媒介为载体，利用视觉符号表现并传达信息的设计。

随着技法、材料、工具等的变化，技术对于设计的发展产生着直接的影响。从造纸术、印刷术的诞生到摄影、电影、电视的发明，再到电脑多媒体信息技术的出现，伴随着传达技术的不断创新，视觉传达设计的领域和表现方式不断扩大。现代视觉传达设计材料的选择范围是非常广泛的，从传统自然的材料到现代复合的材料，品种繁多的常用视觉传达设计材料的选择要本着适用、科学、经济的原则。

(1) 纸：在视觉传达设计行业中是应用的最为广泛的一种材料，纸具有易加工、成本低、适于印刷、重量轻、可折叠、无毒、无味、无污染等优势，但是耐水性差、在潮湿时强度较差。纸材料可分为印刷纸和纸板两大类。印刷用纸张主要有以下几种类型的要求：强度高、成本低、透气性好、耐磨损多用作购物袋、文件袋，例如牛皮纸；纸面光洁、强度较高多用作标签、服装吊牌、瓶贴，例如漂白纸；以天然原料制成，无毒、透明度高、表面平滑、抗拉、抗湿、防油，多用于食品包装材料，例如玻璃纸；纸面精细、平整多用于书籍、杂志等的印刷，如铜版纸；当然，还包括很多其他的纸张，在此不一一详述。纸板的制造原料与纸基本相同，主要区别在于厚度，性能是纸质硬，刚性强，易加工成型。纸板的类型有白纸板、黄纸板、牛皮纸板、瓦楞纸板，其中瓦楞纸板主要的用途就是商品的运输外包装材料，在商品存储、运输的过程中起保护商品的作用。

(2) 塑料：作为一种新型的视觉传达设计材料，在视觉传达设计材料总额中所占比例已经达到了仅次于纸类材料的水平。它是一种以树脂为主要成分，加入添加剂的人工合成高分子材

料。具有良好的防水性、防潮性、耐油性、阻隔性、透明、耐腐蚀，可以加工成各种形状，也适于印刷，但耐热性差、容易破损、不能自然分解，容易造成污染。

（3）木材：是一种天然的材料，稍微加工即可使用，分为硬木和软木两类。具有加工简单、可反复使用、耐冲击、强度大、体现自然质感等特点。但是因木材本身所含有的水分可能会对商品有或多或少的影响，同时增加重量，所以其适用的范围受到了一定的限制。

（4）玻璃：主要原材料是天然矿石，是一种质地硬且脆的透明固体。可以用来制作玻璃容器，如酒瓶、酱油瓶、饮料瓶、香水瓶。它的优点是硬度大、抗腐蚀、可反复使用、易于加工、高透明度等，缺点是生产能耗大、易碎、安全性较差。

（5）陶瓷：主要的原材料是黏土，是历史悠久的视觉传达设计材料，作为视觉传达设计材料的使用常用于各种设计容器的造型。陶瓷材料的设计容器在造型和色彩方面都非常具有艺术性，表达一种质朴的风格和浓郁的乡土气息。陶瓷的优点与玻璃有相似之处，耐热性能好、抗氧化、抗腐蚀，但易碎且不易回收。

（6）金属：随着工业技术的发展，金属已经成为重要的、不可缺少的视觉传达设计材料，被广泛地用于制作金属容器，甚至用于书籍装帧等。常见的用于视觉传达设计的金属材料有马口铁、铝板、金属箔等。金属视觉传达设计材料，密闭性能好、抗撞击、保存期限长。

铝质材料具有适用性广泛，卫生、经济、无毒、无异味、防霉、防虫、不生锈的特点，另外铝箔的印刷性能较好，适合于各类食品、日用品的视觉传达设计。缺点是，强度不如马口铁，不容易制作成为封闭的造型。

（7）复合材料：由于以上所介绍的各种单一视觉传达设计材料总有其自身的缺陷，所以将两种或多种材料，通过一定的方法加工复合，来弥补单一材料的不足，称为复合材料。复合材料可以节省能源、易于回收、降低生产成本、减轻材料的重量等，复合材料的性能取决于它的基本组成材料。目前，复合视觉传达设计材料的应用越来越受到提倡和重视，随着新技术的发展，视觉传达设计材料进入了一个崭新的复合材料的时代。

第4章 美感要素

4.1 生命力

生命力的产生是由于在自然界中,当生命有机体受到外力的干扰时,本能地要维持着自身的固有组织形态和正常的生长、发育,而对外力的一种抵抗状态,这样形成的一种张力效果。自然形态中有很多是通过其旺盛的生命力给人以美感的,因此需要从大量自然的形态中去寻找表现生命力的美,吸取自然形态中一种扩张、伸展、向上健康的精神状态,并加以创造性地应用。

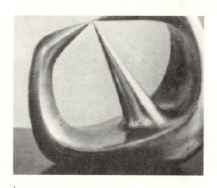

图4-1

4.2 动感

具有运动状态的形态往往较引人注意,它意味着发展、前进、均衡等美好的精神状态,尽管立体构成是静止的,但需要在静止的状态中表现动感。

韵律的表现是表达动态感觉的造型方法之一。在同一个要素反复出现的时候,会形成运动的感觉,使整个视觉形象充满了生机。可以是同一元素的重复出现,也可以是渐变形态的组合。依靠曲线的流动特性或形的倾斜、旋转、积聚或发射等同样可以制造出强烈的动态效果。

4.3 量感

量感是指形态的体量给人以健康、强壮、坚实、秀丽等美的感觉,除实际的体量感觉之外,还应注意心理上的量感,即利用材质的粗细、色彩的浓淡,光泽的亮暗等形成心理上的体

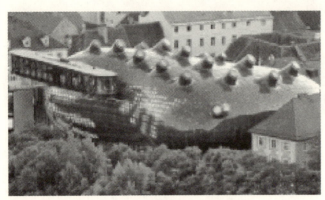
图4-2
舞动的建筑

图4-3

量,轻重,大小,强弱之感(彩图10-10)。

4.4 对比统一

任何视觉效果都不是独立存在的,美的感觉都是在对比状态下得以强化。对比关系是自然界中普遍存在的现象,如天与地、红花和绿叶、冰与火等。同时,在自然界中原本有两种美,即"刚性"与"柔性",动与静,而这两种美也是在对比中强化了各自的特质。对比的内容可以是形态上的对比,也可以是色彩或质感肌理上的对比。

4.4.1 形状的对比

形状的对比包括完全不同的形状组合在一起产生的对比,在这种对比中尤其应该注意统一感。此外,还包括大小、长短、粗细等方面所形成的对比。

4.4.2 色彩的对比

色彩对比包括色相、明度、纯度、冷暖等方面所产生的对比。

4.4.3 肌理的对比

不同的肌理感觉,如粗细、光滑、纹理的凹凸感不同所产生的对比。

4.5 空间感

它是形态向周围扩张,空间感分为视觉空间、触觉空间和运动空间。一般以形体、色彩、材质等方面,以层次表现出深入感,以形的大小、色彩、材质的远近表现出空间感,还应利用人的视觉经验,造成注视点的运动,形成思维运动(诱导、悬念,从有限到无限)等方式,从而形成立体构成的空间感。

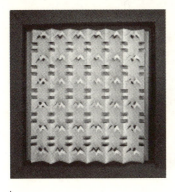

图4-4

图4-5

4.6 肌理

 立体构成中表现肌理的美，主要目的在于丰富形态表情，使形态产生超越视觉范围的效果。

 一般认为质感是肌理的同义词，把肌理理解为人对材料质地的感受和描绘。这是强调肌理作为物质的表现形式。但这样的认识会造成被动地去表现材料固有的质感特征，而忽视了用材料创造新的肌理形态的可能性。

 我们可以把"肌"理解为原始材料的质地，把"理"理解为纹理起伏的编排。比如一张白纸可以折出不同的起伏状态，花岗石可磨制为镜面状态，材质并无变化，但肌理形态却有了较大的改观。可见在设计中对"肌"主要是选择问题，而对"理"却有更多的设计可能，因此我们应该把更多的注意力放在对纹理起伏的编排上。同样是一块可塑装饰板，作龙凤图案设计的和作几何图形起伏编排的，其设计思想属于不同的思维层次，反映出对肌理形态的概念有不同的理解。

 1. 视觉肌理和触觉肌理

 因物体表面的色泽和花纹不同所造成的肌理效果称为视觉肌理。因表面光糙、软硬、粗细等起伏状态不同所造成的肌理效果称为触觉肌理。然而人们经常不是用手去摸出肌理状态，而是用眼来体会。因为日常生活中积累了经验，用眼同样可以感觉到触觉肌理。其实严格来讲，没有一个物体表面是平的，因此触觉肌理与视觉肌理之间不存在严格的界限，这就涉及肌理的尺度概念。

 2. 肌理的尺度

 事物都是在一定范围内进行定义的。当你进入沙漠中，一粒粒黄沙会呈现一种肌理状

图 4-6

态;而在空中观察,沙丘的起伏又形成了另一种肌理效果。因为人眼分辨能力的限制(人眼可以分辨出的最小单位为明视角,观察距离的改变就造成不同层次的肌理效果。工匠所说的"远看色,近看花"、"一丈高不见糙",指的都是这个道理。肌理与视距的关系即肌理的尺度概念。

3. 形态的层次

任何现实形态都占有实际空间,严格来讲都是立体形态。但我们习惯上把一张纸看成平面,这是因为观察时考虑的角度不同,事实上我们是以不同的量度层次来区分物体所属形态类别的。在某个量度层次上,我们只能感受其两个向度上的尺度,我们称为平面,即物体的第三向度上的尺度不在同一层次上。而具有同一层次明显的三向度的尺度的物体,我们称为立体。而把处于立体与平面之间的中间状态称为肌理,就是说当物体表面的起伏相对于其上下左右两个向度的延伸趋势,尺度有较大的差异时,就是肌理形态。

从肌理的尺度和形态的层次概念出发,我们把肌理形态的定义作了扩大和引申,肌理不只是指近视距时材料所呈的质感特征,相对于一定视距来观察,某个表面上任何尺度的起伏编排,都可表现出肌理形态的特征来。前述可塑板设计思想的差异,正是指这个意义上讲的,龙凤图案仅是一些突起的纹样装饰,设计者利用了材料的质地特征,却基本上是作为平面来看待的,而后者则考虑到用原始材料进行起伏编排的可能,注重创造新的肌理状态。

4. 异质材料的拼接

利用不同材料质感上的差异,进行拼接组合,造成对比协调关系。这是肌理形态的设计方式之一。建筑设计中很注重用玻璃与混凝土,陶饰与金属等组合,造成立面上横线条竖线条的分割效果,便是利用这种方式得以呈现的。这是习惯上使用较多的方式之一,但是这种方式是

把肌理作为平面来对待的，没有从编排纹理，组织起伏的角度来考虑，还不能算是真正的肌理设计。

5. 同质材料的拼接

任何相似的东西(材料粘贴在某个表面上都可形成一种新的有规律的起伏状态，而形成肌理效果)，只要有序就能产生美感。建筑表面上重复的阳台、窗洞、柱子等构件，如果能从表面起伏的肌理概念出发，进行组织设计，将会产生更好的视觉效果。

6. 同质材料的改造

利用材料本身的特征进行加工改造，创造新的起伏状态，是肌理形态设计的主要方式。比如利用纸的柔软，光洁的特征，进行折叠、穿孔、切割、折皱、拓压等处理，可产生出各种不同于原始材料的新的肌理形态来，这种方式同样适合于其他材料，但是在我们的实际设计工作中却较少被注意到。对肌理的概念和构成方式作如此理解，对建筑设计工作是有特殊意义的。建筑的尺度较其他产品要大得多，往往会从不同的视距来观赏，因此在设计中仅从质感的角度考虑是不够的，还应考虑用原始材料进行起伏编排的可能，以创造出各种丰富多姿的肌理形态来。

图4-7
木材的结

4.6.1 自然肌理表达

肌理通常是与质地、材料紧密联系在一起的一种艺术表达形式。把各种肌理置放在一起，研究它怎样搭配最为合适，这对于设计是非常重要的。

在自然形态的肌理效果中，构成肌理的要素是形式、光影、触感。这些要素如果没有通过一定的设计与制作，那么它们的位置、组织、大小、色彩等的配置不可能成为符合一定艺术需要的形式美感。

所以肌理是由人类的造型行为所呈现出来的表面效果，是在视觉、触觉中加入某些想像的

心理感受的体现。肌理的美是动感的、意匠的、实用的、智慧的。自然状态下的肌理创造更强调自由性。有的作品往往将材质中展现的天然线条从美学上加以揭示和利用。金属和木纹材料通常会赋予作品一些线性图案，就如同利用大理石中的裂纹来隐喻生长与变化一样。金属那深色的线条就好像X射线下见到的输送血液的管状循环系统，正是一种类似于被激活了的人的新鲜血液的变化。柔软的、颗粒状的泥土的肌理与周围墙壁坚硬的、光滑的肌理进行对比，运用羽毛来表现人的皮肤肌理和颜色，以动物的犬牙表现人牙……这些都是我们在教学中关于利用自然肌理效果时对形式的方法运用的指导。通常我们对所用天然材料的肌理都非常熟悉，只是我们有时忽视了肌理效果的存在。

艺术家经常发现运用天然的材料极其实用。有时艺术家运用天然肌理并非要引起人们对它们自身特性的注意，而是要涉及其他相似的肌理。通常我们对所用天然材料的肌理和能够充分欣赏这种作品的肌理都非常熟悉。但是对眼睛表面到底是什么感觉，我们能有多熟悉呢？我们不敢触摸眼睛敏感的表面；我们对其肌理了解更多的是，它看上去像什么，而不是通过手指触摸而获得的感觉。

许多我们看来浑然天成的肌理都已经在一定程度上被运用了。我们认为粗锯锯过的木材是一种天然的表面，但它已经从其原形(树木)初始的树皮表面迈进了一步。有些作品似乎提供某种天然的肌理供我们研究，然而一种对比或变化的微妙形式经常出现在面前，启动我们的心智。

4.6.2 设计肌理表达

艺术家为了要创造出许多不同的肌理效果，有时会在材料的表面进行设计加工处理。出于种种需要，各种材料经过雕刻、爆炸、磨光、碾压、捶打、扩充、编织等方法进行加工处理。而这些处理方法中最常见的要数将材料塑造成预期的形式，和增强一个实际三维物体的肌理。甚至在非客观的作品中，肌理的加工处理不仅仅被用来创造形式，而且也被用来强调形式。肌理有时可以用来抑制形式，而不是强调形式。我们可以巧妙地运用肌理，在一件作品或者在作品与其环境之间提供鲜明对比。

有些作品吸引我们用其肌理和其环境进行比较。有什么能比麦田里随风摇曳的麦秆麦穗与城市外表坚硬方整的砖石结构的对比更强烈呢？让我们来想像一下，当我们在麦田里漫步，感到麦穗从我们的皮肤上轻轻拂过，倾听身边绿色麦叶发出的嗖嗖声，或是成熟麦穗发出的摩擦声。这种不谐和的体验得出一个关于社会与环境的观点：唤起人们注意，必须重新审视自己的优越地位。表面可以经过加工处理成为一种给人审美愉悦的表面。非常光滑的大理石和木头雕刻吸引人们用手和眼去抚摸它们，欣赏其轮廓线带给人感官上的流动感。一件物品，怎样处理其表面才会让它看起来更加美丽？这通常与美在文

化和历史上的定义密不可分。我们的文化通常推崇柔软而光滑的皮肤，装饰得体的服装与首饰，浓淡相宜的化妆，以及精心处理的发型。最后，肌理的处理可能会创造出某种自相矛盾的自然效果。

应该说，材料的肌理表现由两个部分组成：一是原材料本来的肌理表现，二是被设计后的肌理表达。所以，运用不同的加工特征、方法，材料最后的表现是不同的，这就是设计的作用。如何去设计肌理，对于某些金属材料的肌理效果实际上有一种任性的发展过程，其自然生动的自然肌理效果，通过我们的设计转化到现实，有些会因为来自大自然的力量而改变并留下痕迹，这种痕迹是一种锈蚀效果，即可以称为"时间的过程"。实际上这是将金属原本闪亮的表面转化成为独特的、具有装饰性效果的图案和肌理感觉，在一定的条件控制下，这种锈蚀过程甚至可以用来创作风格不同、意境丰富的金属艺术品。同样，也由于在艺术设计创作中需要各种各样的肌理效果，所以，金属包括其他材料的设计表达会采用众多的加工手段，以达到材料表面所呈现的肌理效果。

长久以来，石头和金属一直被用于塑造人物肖像，所以我们已经学会将这些材料与柔软的视觉肌理联系起来。有时艺术家还以其巧妙的真实肌理效果来刺激、借助视错觉使观者感到无比的惊奇。人们在明白了雕塑是好像由一些性格粗犷的人用粗糙表面制成的，实际上雕塑有精心制作的视觉肌理的设计目的的同时，正是它作为艺术功能得到确定的体现。许多作品都呈现出某种与材料的实际肌理并不相符的、只能用眼睛感受的视觉的肌理。有时，艺术家还以其巧妙的实际肌理的刺激借助视错觉使观者感到无比的惊奇。运用视觉肌理的另一种方式就是使物品具有更加令人愉悦或更让人愿意接受的视觉效果。然而，各种视觉肌理并非必定是愚弄眼睛的一种尝试。有时，它们产生于非常复杂的现实。

作品的肌理指表面的特征，如果我们触摸它就能感觉到这种特征——硬度、软度、粗糙、平滑、尖锐以及毛皮质感等。对这种触觉特性的兴趣是吸引我们去探究一件作品的原因之一。当我们没有或者不能触摸某件物品时，有关它可能给人什么感觉的印象通常只来源于我们的视觉。正如我们随后将发现的，我们的眼睛可能受到肌理的欺骗。因此，艺术家可以用视觉的肌理(外观上的，而不是实际的表面肌理)进行创作。

也许作品的肌理特征并不是我们首要关注的问题。面对一件三维物品，我们通常会迅速地浏览一遍，概括出它的轮廓，然后才会走近一步以便看清它是用什么制成的以及是怎样制成的。我们眺望远山时看到的只是它流畅起伏的轮廓，而不会注意个别树木之间在高度和形式上的差异；当我们更凑近些观看时，这些差异会展现出参差不齐的肌理效果。

几乎所有的三维艺术品都有一种真实可感的表面肌理。我们在本节中所要研究的是如何使观众充分领悟艺术品的肌理效果。尽管我们不能把肌理与诸如色彩、形式、线条等其他设计要素分离开来，但是我们仍然要给那些与作品的实际肌理有所不同的材料的天然肌理、加工过的肌理、视觉的肌理以极大的关注。

4.7 意境

人们在感受其形象时往往离不开联想，化景物为情思。因此，某些立体造型表达的形态含表现某种感情效果。使人们在观察这些形态与外观认识的同时，往往产生某些心理要求，立体构成中要注意通过意境来表达意义。但必须与构成的材料、构造、功能、使用等因素相吻合。

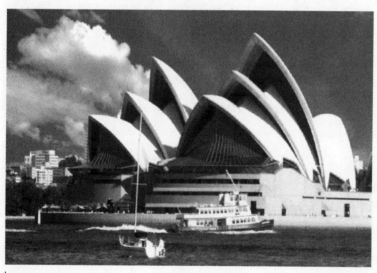

图4-8

需要注意的是：在对比的使用中，要求统一的整体感，视觉要素的各方面要有一定总的趋势，有一个重点，相互烘托。如果处处对比，没有主次，反而强调不出对比的因素。还要注意强调空间的围合构成关系，利用大小不同比例的线材、面材、块材等进行线、面、体的穿插和分割，组合出不同形态和意义的场所。创造丰富的空间效果。形成诸如封闭、半封闭、开敞、半开敞等不同的空间围合效果和空间层次。

第5章 立体造型的表达形式与方法

这里介绍的既是传统的立体构成课程的基本内容，也是立体构成基本技法的集中体现，更是学习立体造型表达的必经之路。本章节中，我们将学习立体造型典型的表达形式和相应的制作方法。

5.1 面状结构的表达

应用各种类型的面（平面或曲面），按一定的规律和方式来组织这些面形成面状结构的表达。面状结构的表达有半立体、插接构造、层次排列、薄壳构造（彩图10-11，时间、表盘、数字、指针和色彩成为设计师在方寸间创作的调色板）。

1. 半立体

在造型设计中，有一类设计，像建筑饰面材料、装饰壁挂、壁饰等，是以平面为根基，再在上面进行立体化的表现。由于它是一种介于平面和立体之间的造型形式，所以在立体造型中称为"半立体"。

图5-1

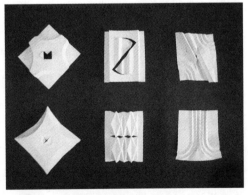

图5-2

半立体的造型表达：

（1）概念：平面上利用略有凹凸的纹样变化，则可使不具立体感的平面形成具有立体感的形态表面。因此，在平面上折叠成有思路性、规律性的凹凸纹样形态，即可构成不同形式的半立体。

（2）材料：纸张、塑料板、泡沫板、木板、石膏、水泥、金属板、玻璃等。

（3）造型技巧：剪切、弯曲、折叠、嵌接、粘贴等，为了操作省时，我们常用纸材作为训练的主要材料。

（4）方法：在一幅10cm×10cm正方形的纸中间开1/3长的切口，然后利用切口进行各种纹样的折叠，产生平面上的凹凸效果，达到表现面的立体感的构成目的，如果改变切口位置和形状，比如说倾斜或呈对角线的位置，可创造出形式多样的面立体构成。

（5）形式：一切多折，多折多切（二切多折、三切多折、四切多折、多切多折、多切一折）。

（6）作用：半立体是立体构成的一种立体表现基础方法，在以后的其他形式立体构成中，常用来增强立体构成的局部立体感变化表现和表面肌理变化，使之具有丰富的造型变化。通过凹凸变化处理训练，可应用在各类结构表面的加工处理，使之具有丰富的造型变化。

（7）重点：半立体切线构成要求大家在给定的条件下（即一定的大小规格和切线位置）要创造出变化多样的半立体造型，以充分发挥大家的创造能力。

半立体造型运用于环境装饰时，就成为应用设计的范畴，所以，我们把它作为立体造型训练的课题来进行研究。下面进一步对纸材的半立体造型表达作具体分析。纸材是属面状材料，最容易的加工方法是折和切的方法。可以把纸材切掉、剪掉、撕掉或进行粘贴、堆加。对于形态的塑造可以按偶然形、有机形、几何形和不规则形来进行。

当大家积累了一定的技术经验后，有的作业在完成后往往会具有不可比拟的效果（彩图10-20）。

2．插接构造

将面材切割出切口，然后相互插接，形成较稳定的立体构造即为插接构造。

运用面与或面与边的接触、交错方式，构成新形态。如插入式、板式家具、拼装玩具及展示框架广为使用（彩图10-20）。

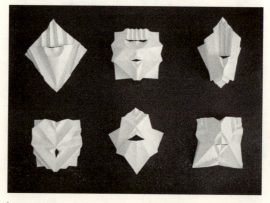

图5-3

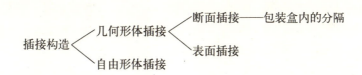

3. 层次排列

层次排列是指用若干面材进行各种有序的连续排列而形成的立体形态。层次排列是将面材基本形进行组合的一种形式。基本形可以进行变化，如由大变小，由圆变方，由直变曲，由宽变窄等。可选用旋转、渐变、发射等作为骨骼进行排列。排列时注意要有秩序性、节奏性和韵味。应用一定数量的相同板材，通过位置变化或大小形状渐变，可形成富于律动的空间形态构成。在此过程中要注意体现整体系列，要考察形态潜在发展的可能性。

层次排列造型表达具有空间通透感或空间封闭感。

层次排列造型表达：

（1）概念：是用若干直面（或曲面）在同一平面上进行各种有秩序的排列，而形成的立体形态。面形的确定应根据整体的构思而构成，但要注意基本平面的简洁以及组合后的丰富变化。

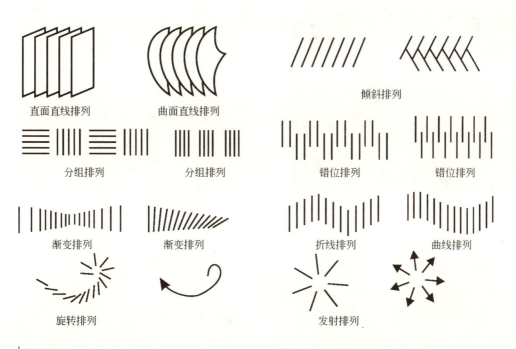

图 5-4

(2) 材料：吹塑纸、厚纸板、KT板、有机玻璃、塑料面板等材料。但这些材料中有的价格较高，且加工时需要一定设备和工具。不如用吹塑纸、厚纸板方便，相比之下，吹塑纸、KT板效果较好。

(3) 方法：有直线、曲线、折线、分组、错位；倾斜、渐变、发射、旋转等形式。

(4) 重点：层次排列造型表达要掌握以下几点。面型可以以重复、近似、渐变等手法做规律性变化。层面的排列可以是平行的、错位的、发射的、旋转的、弯折的等。层面的排列也可以是视觉平衡为判断依据，创造出富于动态变化的面的自由构成。

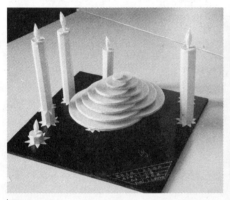
图 5-5

图 5-6

图 5-7

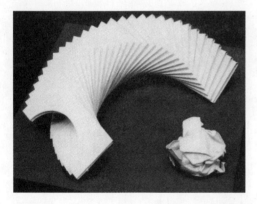
图 5-8

图 5-9

4. 薄壳构造

利用面材的折曲或弯曲来加强材料强度的形态，称之为薄壳构造，是由蛋壳、贝壳而得名，常被用来做大型体育馆、剧场、车间的屋顶。

薄壳造型表达，是利用最薄的材料达到极大的力度和强度的一种造型方法。现代建筑中广泛地利用这种方法，并有许多成功的例子。如悉尼歌剧院就是闻名世界的薄壳构成的典范。当今许多的不锈钢雕塑基本都是利用这个原理。

将纸作直线或曲线的折叠、弯曲，使其具有像贝壳似的薄而耐压力的构造。在建筑上常用于覆盖物或墙体。被表面张力所支持的水珠，具有很强的耐压力，油库的构造若作此状，可得到坚固的构造。我们可以从自然界的有机物和无机物的构造及外形中受到许多启迪，如肥皂泡、蜂窝与牵牛花等。探索方式可以通过将纸张弄皱，然后展开，用近似几何形整理折出，就可得到这种构造。

面状结构的表达是立体造型设计中最为常见的一种样式，在日常生活的设计中被广泛应用。

图 5-10

5.2 线状结构的表达

线材相对是纤细的形状，造型表达时要考虑线与空间之间的比重关系，尤其要注意窄隙。线材的立体造型表达创造的层次感、伸展感都和空间有关。（彩图10-12）

线状结构的表达分为硬性线材和软性线材两大类。硬性线材有：框架构造和累积构造。软性线材有：线织面构造和伸拉构造。

应用各种类型的线材，在三维空间形成立体造型。如自然界中最常见的软线形态如蜘蛛网，用它匀细丝状的网捕获比它大好几倍的昆虫。对于设计师来说，它给造型设计提供了美妙的启示。

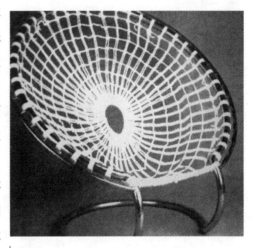
图 5-11

线状结构表达
- 硬性线材（具有一定刚性的线材）
 - 框架构造
 - 累积构造
 可尝试多种空间组合，形成富于变化的美好造型
- 软性线材（一种是以有一定韧性的板材剪裁而成另一种是软纤维如毛线、棉线等）
 - 线织面构造
 - 伸拉构造

软质线材：线、绳、尼龙丝、橡皮筋等。

硬质无韧性线材：玻璃棒、硬塑料棒、管等。硬质无韧性线材质地较为硬、脆，单体形态一旦固定较难改变，大多采用粘接、焊接等方式。

硬质韧性线条：各种金属线、竹、木、藤条、纸条、弹性塑料线材等。

1. 累积构造

（1）材料：材料多选用做航模的木条，木质条材以厚纸折成的方管、圆管形条材、彩色铅笔等。

（2）方法：利用硬性线材，按一定的造型规律，将线材累积起来构成的立体，必要的局部用白乳胶粘接固定。

（3）注意：接触面过分倾斜会引起滑动，整体不可超出底部支承面，否则会引起倒塌；要关注空隙大小、形状所形成的韵律、节奏；为增大摩擦系数、防止滑动，可在接合处制作缺口，防止滑动；为保存或移动方便，可用粘合剂固定成刚节点，但首先要求不粘接即能维持形态。

图 5-12

这种构成要注意接合部位的接触面的大小牢固程度，在建筑中往往采用球体刚接，以增加接合牢固。另一个要注意的是重心位置，伸展的倾斜角度过大，就会引起不安定，会滑动的感觉。在造型上，用不同的基本形作单位，通过不同方向的伸展，不同面的变化，造成各种节奏感和空间趣味。

2. 框架构造

（1）材料：框架通常采取木框架、金属框架或其他能够起支撑作用的材质做框架。

（2）方法：利用硬性的线材，按造型规律结合成为框架，并以此为单位组织成的立体构造。

（3）注意：框架应有整体感，结构应稳定。空间发展不可太封闭，注意外缘适当留空余空间。要特别注意框架上方，顶端高度过于统一，易产生平的感觉，有碍向上的空间发展。单元的种类不可超过三种，否则，造型效果容易杂乱。但可在框架中添加形象或在秩序排列的方向上进行变化，使其产生空间节奏，增加美感。如用大小渐变的线框按顺序排列。总之，可尝试多种空间组合，形成富于变化的美好构成。

（4）重点：要注意材料的粗细和长度，造型上线材的方向

图 5-13

给视觉产生的感觉也是极为重要的。

3. 线织面

（1）材料：棉线、各种颜色腈纶毛线、丝线，还有木条、铁、铜、铝丝等金属线材。

（2）方法：利用软性的线材作为移动的直线，沿着以硬性线材连接成的刚性骨架，线作为导线移动，而产生的空间线层立体。也是按一直线以不在同一平面的两条线（或一个点和一条曲线），如导线移动而形成的空间曲面，其主要有圆锥面、圆柱面、螺旋面，双曲抛物面及双曲旋转面等形成。

在制作过程中，线材与框架的结合，可打成线结，也可以在框架上打成小孔用线穿透固定在框架上，或者将木条割成小的切口，粗号钢丝刻个切口，再加用乳白胶结合固定。

（3）特色：这些曲面都由直线的移动构成，而且这种构成形成不仅是某一单一的曲面。可按刚性骨架，导线的构造，形成的变化，在线织面立体构成中形成多种曲面的组合，构成变化多样的线织面立体。

4. 伸拉构造

伸的材料作为支柱，选择有承受压力的材料。拉的材料不能承受压力，但能承受拉力。它们结合的优点显而易见，如斜拉大桥就是这种原理。

5. 线织面构造

使线织面的直线两个端点沿不在一个平面的两条线上运动。这两条线是直线或曲线，两个端点线的排列秩序可疏可密，在空间中产生了具有立体的曲面。这些曲面变化无穷；有平行线状，也有发射线状，可由多个曲面构成或由多个曲面交织构成等。

5.3 柱式结构的表达

柱体结构表达是指形体为柱状，高度大于断面尺寸，而基本断面形状各异，而且柱体上可有多种多样的体面变化、线条变化及角的变化。这里所讲的柱体是在平面的卡纸上进行折曲或弯曲构成，然后再将折面的边缘粘接在一起，便形成上下贯通的筒形结构。可以是实心的也可以是空心的，如果是实心的，则在此基础上再做封顶或封底的空间立体造型。

柱体的造型是对线立体的训练，作为线立体要素的柱

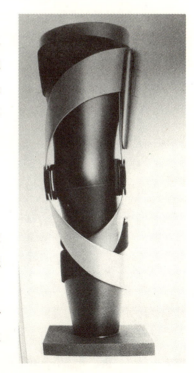

图5-14

体可以单独进行造型，也可以作为单位立体造型进行多体的组合。

柱体结构的造型，是立体造型中一大类型。我们知道，在实际的设计中，类似柱体造型的如摩天大楼、建筑的柱头、灯箱广告、包装瓶、包装盒等数不胜数。要做好这一类造型的设计，就必须对整个柱式结构的造型有一个全面的了解和深入的研究，才能为今后的设计奠定牢固的基础。(彩图10-24，彩图10-25)

那么进行柱式立体造型，应从何处入手呢？属于柱式的立体造型千变万化，复杂多样，但无论其如何变化，我们都可以把它们归类为几种基本的柱式结构，即三棱柱、四棱柱、多棱柱和圆柱。有了基本柱式，我们可以通过各种手段对基本柱式进行变化和处理，从中产生各式各样的柱体造型。

根据材料的加工法，同样可分为以切为主的方法，以折为主的方法和切折同时进行的方法数种。而从造型上来分又可分为棱上的加工变化、面上的加工变化两类。从完成结果来看，又可分为保持柱体的基本结构和完全改变柱体的基本结构两大类。

下面通过对图片的分析进行说明。

图5-15是以切的方法为主的柱体造型，给人以层次丰富、变化多样的感觉。

图5-15(a)是以折为主的造型方法。给人以厚重、结实的感觉。

图5-15(b)是切和折综合的造型方法，使柱体更有变化的可能性。

图5-15(c)是棱上加工的造型方法。值得注意的是当棱加工的部位扩展到一定的程度时，已充分体现出面的变化。

图5-15(d)、(e)、(f)是典型的面的加工法。

以上的柱体在变化后基本都保持有柱体的感觉，而有些柱体的改变还可以扩展到整个柱体的变化，使造型的最终结果已不再是柱体。

1. 柱式结构表达方法

面的变化方式主要有开窗、切折、附加。

边的变化方式主要有反折、剪切、凸边。

角的变化方式主要有剪角、折角。

2. 柱式结构表达的类别和特征

(1) 筒体：用纸构成各种断面的筒，其上经过开口、开窗、切折等方式处理使筒体产生形体的变化而构成不同的立体。

(2) 碑体：以多个不同大小而形体类似的封闭多面体垒集而成的柱状立体，或封闭柱状立体表面经过切折、开窗等方式而形成的表面有凹凸或转折变化的柱状立体。

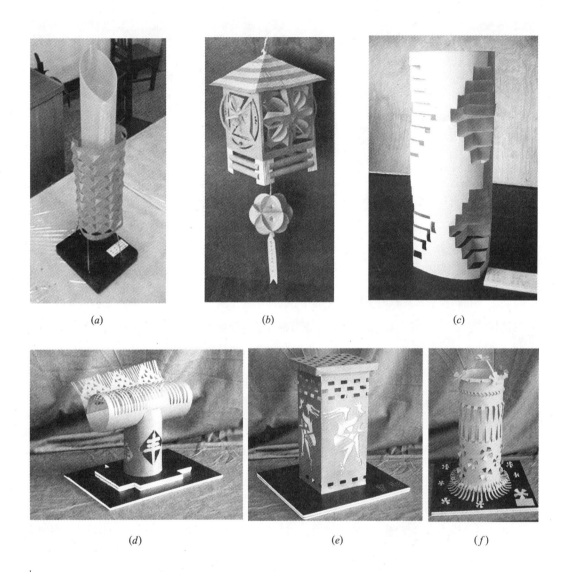

图5-15

3. 柱式结构表达要点

从平面到立体的训练。柱式结构是完全立体化的结构形式，现代生活中的许多东西都是柱式结构形式。摩天大楼和现代高空建筑群、纪念碑以及各种包装盒的柱式结构千变万化。归纳起来有三种形式：三棱柱、四棱柱、多棱柱（包括圆柱）。从加工方法上可分为面上加工结构和角上加工结构。从最后完成结构形式上可分为保持柱体基本结构和完全改变柱体的基本结构两种。

图 5-16　　　　　　　　图 5-17　　　　　　　图 5-18

5.4 仿生结构的表达

仿生是指用模仿和提取的手段将自然界中物体的造型特征用于形象的再创造中。通过对自然物的模仿，学会如何提取自然物体的形态结构关系，学会把自然形象的体量还原到最单纯的几何关系，抓住本质特征，先做出大的形象类别区分，再找出每一类别中的形象特征作为原型知识，这些原型知识的积累，对立体形态的创造有很大的帮助。

因此，在表现仿生结构造型时，可以像雕塑家那样，从直觉出发（即从事物的整体感觉出发），在自然形态中，选取任何一个进行一系列的清晰化的表现。并将形象从表面的转折（如尖锐、柔和等）到造型的改变程度逐渐变化的过程加以研究，来积累和激发想像力和创造力（彩图 10-13、彩图 10-14）。

5.4.1 仿生结构造型

仿生可分为人物造型类、动物造型类、植物造型类和景物造型类四大类。人物造型的仿生难度较高，一般只作抽象性的概念模仿，如女性躯体曲线。男性肌体的块面和帝王将相、神仙鬼怪等；对动物、植物的模仿比较普遍，动物有飞禽走兽类、鱼类、虫类和理想类动物（龙、凤）等。植物有树、果、花、草等，也有对第二自然物如建筑类、机器类以及生活用品的模仿。

5.4.2 造型思维方法

人物造型应以外在生动的形态和内在神韵的传达为主，力求形态简练，并注重强调人物的形象特征；动物造型需要概括提炼，强调和夸张动物的特征，恰如其分地表现，使形象更为生动可变。

图 5-19

图 5-20

在造型思维方法上应强调以下八点：

(1) 夸张装饰味；

(2) 从直觉出发的表现；

(3) 将自然形简化处理表现；

(4) 将自然形夸张处理表现；

(5) 利用纸材料的卷曲特性来吻合表现的内容；

(6) 将自然形还原到几何形的表现；

(7) 整体归纳重点夸张的表现；

(8) 多面体具象插接构成。

5.4.3　造型表现形式

运用材料特性对具象形象进行夸张、概括地表现，使其产生富有视觉效果的艺术魅力。其造型表现形式要注意两个方面。

(1) 概括夸张造型

千变万化的自然物像，以完全写实的手法进行仿生结构造型是不可能的，必须经过艺术处理。在进行仿生结构造型创作时大都采用了概括其大的形象特征，舍弃其繁琐的细微变化，适当的夸张其造型，如古代中美洲的仿生人物造型类结构造型，人物形状及服饰都进行了高度概括归纳，使造型源于自然又高于自然，从而成为我们今天创作仿生结构造型时借鉴的经典。

图 5-21

仿生结构造型的构成方法是先确定所要表现的造型内容，再选定一种材料来进行表现。使材料的特点与表现的内容相吻合，以适应造型内容的需要，即是为了某种造型去选择一定的材料。这种方法的出发点是从几何学角度去观察自然形体，归纳自然形体，首先要学会把自然形象还原到最单纯的几何形式，抓特征，求整体。如先做出大的自然区分，然后寻求每一区分里的最简单的几何上的对应几何形体，在一些关键的重点部分，要将特点夸张处理。造型表达的材料如果用纸材塑造，其基本方法还是剪切与折叠。另外可以选择适合造型表现的材料，如泥土、石膏、厚纸或其他任何材料来表现出概括夸张的仿生结构造型形态。

图5-22

见彩图蚂蚁仿生构成看来似乎很接近具象物体，但仔细看看蚂蚁的身子夸张为柱体的造型，头部概括为多面体，而其他细节一律省略了。

(2) 创造肌理效果

一方面利用材料的特点来进行造型。主动地利用材料的特点来完成相应的造型。值得注意的是，这是一种设计中顺应条件能力的培养，即顺应材料的特点，进行恰当的造型。

典型课题训练仿生结构创意表达图37是纸材的具象浮雕，设计为了适应纸材的特点，而把树干、树叶作为整块的装饰处理，花的造型也作了装饰变形。

图35"铁面人仿生构成"看来似乎很真实，但大家仔细看看画面上的造型，如面具、人物躯干、盾牌等都是用纸材思考后提炼塑造做成的，而用纸较难刻画的五官、面部却省略了，这就是顺应材料的表现方法。

图39和图42两幅画面是用纸材来表现一个相同的内容，图中两种不同的方法都把舞者的造型表现得很理想。这可以说明，同一种材料具有多种特点，当材料的特性得到充分利用后，具有丰富的表现力。

另一方面改变材料的特点来进行表现，此法是先确定一定的造型内容，再用给定的一种特定材料来进行表现。当材料的特点与表现的内容不相吻合时，就必须改变材料的特性，以适应造型内容的需要。这是一种适应能力的培养。总之，创造肌理效果是在不能改变材料和内容的条件限制下，对纸材质地的改变和在内容的表现上的考虑。

5.4.4 制作步骤

这里仅就立体造型表达课上最常用的纸材仿生结构造型表达制作步骤做一简介。

(1) 根据设计构思组合成综合性场景，以表达一定的主题。这就要求以写实资料为基础，结合材料加工特点对原形象进行概括和艺术处理，用铅笔画出初稿，大小按实际制作展开图的尺寸。

(2) 初稿复制为活动稿(选择实际制作的材料绘制)。

(3) 将造型的外轮廓大形从活动稿上切下来。

图5-23

(4) 按设计需要，对大形做切挖、卷曲、折叠等处理，使平面的材料产生初步的立体特征。

(5) 按实际比例，制作各种附件，并将其粘贴组合于形体的相应位置；

(6) 统一整理加工。

5.4.5 仿生结构造型表达制作重点

(1) 设计。可根据速写、照片及图案资料画设计小稿，充分运用纸造型的各种技法，强调凹凸变化和艺术特色，包括色彩的搭配协调。

(2) 制图要规范，制作要精细。注意纸的弹性，不要将纸折皱。粘贴时只粘纸造型的几个点，固定住即可。

(3) 通过练习，将自然形象的积、量还原到单纯的几何形式，关键先抓特征，求整体，舍弃繁琐细节，夸张造型态势，强调装饰效果。在加工手段上，应不拘形式，综合应用多种加工方法，力求形神近似。

5.4.6 仿生结构创意表达总结

以纸为主要材料创作的仿生结构创意表达，经常运用在艺术壁挂、立体插图、橱窗布置、广告招贴等方面，给人以简练概括、耳目一新的感觉，以纸为主的仿生结构造型有其独特的造型语言，纸材的折叠、弯曲、剪切的特性是其他材料难以达到的。其创作技法上创新和探索，将是一件很有趣的创造性活动。

图5-24

5.5 仿生造型与工业设计

5.5.1 仿生造型

仿生学设计法的创始人是美国空军宇航局的少校J·E·斯蒂尔。仿生造型并非完全的模仿自然，而是运用仿生学原理通过对自然物、人工物以及生物形态的分析、研究，借助对象形态的特征，启发构思、发挥想像力进行再创造的造型方法。1505年达·芬奇曾模仿蝙蝠的构造，构想、绘制了飞行器的设计草图，后经400余年的研制，人类实现了飞上天空的梦想。德国著名的设计大师卡拉尼的交通工具、照相机等产品的仿生设计，把仿生形态造型的创造提高到新的境界，形成独特的造型风格，至今不衰。民间艺术、装饰艺术领域仿生造型的应用更为广泛，创造的艺术作品实例举不胜举。

5.5.2 仿生造型创造方法

任何一件工业设计的产品，都是为了满足人们一定的需要而生产出来的。每一件产品都具有物质和精神两种功能。精神功能主要是通过产品的外观造型表现的。产品的造型创造方法很多，但从产品的造型创造的历史长河中可以看出，有很多创造方法仍有很大的作用。工业设计产品仿生创造形态，不仅能使人认识到产品外观形态与生物形态关系密切，对设计者来说，更重要的是通过对它们形态关联的内在因素认识，从而引发出模拟仿生造型产品的创造灵感。

产品创造的形态要赋予产品以人性，其中以生物形态为基形的仿生形，是容易被人接受、被人认识，并能产生联想和隐喻。刘勰在《文心雕龙》里曾说过"夫隐之为体，义生文外，秘响旁通，伏采潜发。"意思是说物象的感染力，往往隐藏在形象概念之外的含意中。一件优秀的产品形态，如能巧妙地运用象征或隐喻产生联想，不仅会使人们产生深刻印象，得出美好的评价，同时也一定会带来较大的经济效益。工业设计仿生造型产品，常常采用直感象征手法，即以某种生物形态为基形，在产品上进行功能变态，使人看到马上能产生相关联的联想，是一种较直接的创造方法。还可以运用含蓄、隐喻的手法，形态概念隐而不显，使人产生多种联想，联想域愈宽广，印象就愈深刻，愈能"耐人寻味"（彩图10—21、彩图10—23）。

（1）模拟仿生形直感象征创造方法

此法用之较广，可能是设计者设计时就以某生物形态为其基形进行创造的，也可能是设计者无意向地创造而被

图5—25

人们理解为某生物形态。无论哪种，在客观上都会给人以模拟某种生物形态的显示效果。大至建筑、机器设备，小至生活用品不胜枚举。

像某些小型瓶装产品，其形态往往设计成某些仿生形状，以增加趣味性。为了满足瓶的功能需要，同时又要具有某种仿生形态，其创造常常是通过对形态抽象手法来表达的。

（2）模拟仿生形含蓄隐喻创造方法

含蓄隐喻可冠以"暗"字，可使人产生丰富的通感、想像，寻味无穷。

（3）产品外观仿生形造型的设想

人类创造的产品向生物界寻找工程原理的历史是悠久的。人是善于模仿的，传说2300年前墨子带领他的弟子制作了一只"会飞的鸟"，同时期希腊人阿奇太制成了一只"机械鸽子"。15世纪德国人米勒建造了一只"铁苍蝇"，后来又建造了一只"机械鹰"等。古代这些发明创造，其外形几乎和生物形态一样，这就是说外观仿生造型很早就开始了。

由于时代的不断发展，人类仿生造型也随之很快地发展起来。人们通过对生物界的观察分析，做了许多科学的设想。如有些设计家，设想出能代替人行走的机构"步行机"，这种"步行机"，它有强有力的手臂和两条长3.6m的腿，能走斜坡、转弯、横向跨步，能越障碍，步行速度可达56km/h，机器可跟着人做相同的动作，可代替人完成强度很大的笨重劳动，能集多台机器为一体做综合复杂的动作。它的造型很像人的形态，又称作"控制拟人机"（简称CAM-S）。有些工程学家模仿袋鼠的运动方式，设计出一种无轮汽车"跳跃机"，它可以在坎坷不平的田野，或沙漠地区通行无阻。在冰雪终年不化的南极，蹒跚而行的企鹅，一旦在紧急情况下，它会扑倒将肚皮贴在雪地，并能以30km/h的速度滑行，这种现象启发了设计家，构思设计出一种"极地越野汽车"。有些设计家发现蛇弯曲扭摆爬行时，重心与地面始终平行，既能充分发挥肌肉的力量，消耗的能量又少，是一种最佳的运动方式，他们就设想制作一种三维运动的"机械蛇"，这种"立体机械蛇"用处很多，有人还设想用"立体机械蛇"原理制成用于医学的内窥胃镜，医生只需将胃镜机械蛇放在病人口中，它就能沿着喉、食道爬入到胃中进行检查，这种仿生设想被医学界非常重视。与立体机械蛇相仿的另一种机械模型，是模拟大象的鼻子，制成象鼻模拟机械模型，此模型能像大象鼻子那样做柔软而灵活的动作。蜘蛛是一种多足生物，无论是跑或走，都会自行掌握重心而不跌倒，设计家们据此设计出模拟蜘蛛行进的"四脚步行机"，它的造型形态很像一只蜘蛛。

在现代工业设计中，产品的仿生形造型的确很重要。我深信随着设计工作的进一步展开，仿生形造型定将会越来越多的放出异彩。

5.5.3 仿生造型与工业设计

工业设计是一门综合性的交叉学科。它研究的核心是工业时代的象征——产品，是针对产

品的功能、材料、形态、色彩、表面处理、装饰等诸多因素，从社会的、经济的、技术的角度进行综合处理。它所涵盖的知识体系包括自然科学、社会科学、人文科学等众多学科，各学科的内容及理论体系均对工业设计具有一定的指导作用与影响。仿生造型能够从科学、理性的角度为产品造型提供形态素材与依据，激发设计灵感，是产品形态造型的重要方法之一。

自然界中无数的有机生命，在其进化的过程中逐渐形成了符合形式美法则的结构、形态、色彩与图形，在它们生长与活动的过程当中的某些瞬间也呈现出令人叹为观止的优美造型。仿生形态所具有的特定内涵满足了现代人类对产品的各种心理与精神方面的高级需求，这主要表现在以下几点：①源于自然、取于自然的仿生形态的产品在某种程度上迎合了人类向往自然的渴望；②通过模仿生物形态而创造出的产品具有真实的亲和力，能够满足现代人追求轻松、幽默、愉悦的心理与精神需求；③通过模仿生物生长或活动瞬间的形态，使产品充满着生命的活力，从而激发人们积极向上的生活态度，唤起人们热爱生活、珍惜生命的情感。

产品的形态造型是产品设计的核心内容，产品形态是设计师设计理念的载体。设计师通过产品形态的设计建立起与产品使用者沟通的渠道。设计师正是通过对产品形态的构想而融入自己对设计与产品的理解。

仿生造型在设计中的运用能够提升设计融入自然系统的可能性，增加产品与自然间的亲和力，体现出设计师对自然的尊重与理解，建立起"绿色、生态、系统化"的设计思想。

自然界的万物千姿百态、变化万千，是我们取之不尽的灵感源泉，除了形态、机能等物质素材外，更蕴含着哲理与真谛。种子的破土发芽象征新生命的开始，向日葵的向光性表现时间的流逝，萤火虫尾部的光隐喻黑暗中的光明，猎豹的飞奔更是速度的展示。自然万物中的一切都为设计师设计思想的表现找到物的载体，借景生情，借物咏志，以此来抒发自己赋予设计的情感、见解、观念和主旨(彩图10—19)。

1994年，阿勒萨德罗·蒙蒂尼设计的"Annag"瓶塞钻。产品造型宛如一位翩翩起舞的长裙女子，造型优美，活泼生动。此产品造型将开启美酒同女子起舞联系在一起，可谓匠心独具，富有浪漫色彩。设计师的设计理念是借助仿生对象的特定含义与形象象征意义。此产品一年卖出4万多件的成绩，足见大众对其的认可。

5.5.4 应用仿生学辅助产品造型的运作程序

仿生设计是工业设计的一种造型手段、一种设计方法。因此，它的运作程序始终是整个产品设计周期中的一个环节，但也有其自身的特点，具体应参考以下的步骤。

图5—26

(1) 判断仿生设计的可行性。由于仿生设计仅仅是工业设计的一种方法而已，因此，并不是所有的产品通过仿生设计，都能取得创意和销售上的成功。所以，在进入仿生设计之前，首先应根据前面的调研所获得的资料，综合分析该产品是否适合用仿生的方法进行造型设计。否则，就应尽快寻找别的造型方法以替代仿生设计。

图5-27

(2) 确定仿生设计的具体方法。由前文可知仿生设计的方法很多，到底选用哪种类型的设计方法需认真思考。在这一步需要解决以下几个问题：①局部仿生与整体仿生的选用；②确定模仿哪种类型的生物；③确定模仿生物的哪种特征（形态、装饰或结构）；④具象仿生与抽象仿生的选择；⑤可否采用动态仿生；⑥有没有必要运用组合仿生。

(3) 提取相关元素进行细化设计。确定了仿生设计的具体方法后，就应罗列出一定的仿生对象。并根据产品的功能、用途、目标群体等信息，提取出能传达设计意图、实现预期效果的元素，以进行设计的展开与细化。

(4) 设计评价。其目的是为了判断设计方案的实际可行性，或发现其中的缺点与不足，以便进行有针对性地修改。根据仿生学的特点，在评价中应从美学性、加工性、经济性、环保性、文化、精神性及创新性等7个方面加以综合考虑。

5.5.5 仿生形态产品设计总结

仿生形态产品，不但能使人们获得轻松、幽默、愉悦的感觉，从而缓解因现代枯燥、无味的学习与工作带来的压力。还能在某种程度上满足人们在文化与精神方面的高级需求。因此，仿生造型设计在工业设计中具有非常广阔的应用前景。当前，在产品造型中提倡用仿生造型进行设计也具有非常现实的意义。

5.6 块状结构的表达

块材是相对块状的体，是一个封闭的形体，与外界空间有明显的区分，有重量感、稳重感和抗外界压力的拙实感。块材是力度感强的形体，同时也有一种沉重感。块材是最具立体感、空间感和量感的实体，块状结构的表达要充分利用块材的语言特性，表现作品的内涵。

块材的形体塑造练习就是利用块材的这一特点，通过加工制作成一定形式，表现一定的意念，从而掌握块材造型的基本规律（彩图10-16）。

5.6.1 块状结构表达方式

块材基本表达方式是分割和积聚，在实际创作中常以这两种形式结合，追求形体的刚柔、曲直、长短；变化的快慢、缓急；空间的虚实对比等，创造出理想的空间形态。应用技术组合成封闭形体，或用块材经分割与组合的手段，构成具有重量感、稳定感的块形立体，其主要表达形式有：

1. 块的切割

块状的立体按照造型的要求，用理想的没有厚度的面或线将块进行各种形式的分割或切断，从而产生新的块状立体。例如，立方体的二等份切割形式就有，块体切割，是指对整块形体进行多种形式切割，从而产生各种形态。切割的基本手法是切、挖，其实质是减。切割练习常用材料一般是木材、苯板、橡皮泥或海绵。切割时要用理想形的面来进行，这就像我们日常生活中切豆腐（而不是剁豆腐）一样。切断后在立体的切口处会产生新的面，断面的形状随切断的位置角度而变化。当我们面对一个立方体的形态（事实上，这个形态可以是圆球体、柱体、锥体、或其他自由形体），利用切割进行分析时，可以有几何式切割和自由式切割两种形式。

（1）几何式切割过程中要充分考虑到以下几点：

1）切割部分和数量不宜过多，否则会显得支离破碎。

2）切割后的形体比例要均称，保持总体的均衡与稳定。

3）切割后的形体要考虑方向、大小、转折面的变化等。

4）切割后形体表面所产生的交线要舒展流畅和富于变化，形成既统一又有变化的形态效果。

（2）自由式切割切割过程中要充分考虑到以下几点：

1）不能仅用线形去注意轮廓，要从厚度上把握形体的体积。

2）不能过分强调变化而使形态复杂，要省略细小部分，强调最有特征的部分，使形态尽可能单纯。

3）注意视觉上的张力感、运动感。

图 5-28

自由式切割是完全凭感觉去切割，使原本单调的整块形体发生变化，并产生生命力的一种形式。例如，正方体稳定、单纯，但由于在方向上没有特别的体面，造成四平八稳的静止状态，为了打破这种静止状态，就要在单纯的形体上去创造一种动态。这种动态，是一种个性强烈，充满情感的造型。

2. 多体组合

将多个块状的立体，按照造型的要求并依据形式美的法则使之以不同的方式组合，构成为一个新的形体，组合的形体，可以是几何体，也可为任意的形体及各种式样的块立体，组合的方法也是多种多样的，可按堆积、接触、叠合、贯穿、贴加移动形式进行组合（彩图10—17）。

单体组合时要注意，单体本身形的变化为一切变化的前提，可以是相同形的组合，也可以是不同形的组合，还可以是同一形在连续不断的变形。在组合练习中变化方法有三种：位置变化、数量变化、方向变化。这三种变化综合使用构成了各种排列形式。

3. 旋转体构造

将一截形平面绕一回转轴旋转，即构成旋转立体。

4. 块体积聚

积聚对我们来说并不陌生，孩童时代的搭积木就是一种块材积聚练习。块材的积聚要注意形体之间的贯穿连接，结构要紧凑、整体而富于变化，要注意发挥各种构成因素的潜在机能，组成既有运动韵味，空间变化丰富，又协调统一的立体形态。

这种构成方法，有些像用砖或石砌墙那样，组织的方法可以是线型、放射型、中心型、巾轴型等，若在整体重复中加入局部的变化可以得到很丰富的造型效果。它也可以是在形体切割的基础上进行重新组合而构成新的空间形态；也可以是相近或相似的单位形体的组合。

图5—29

5.6.2 块体形态的派生与发展

（1）变形。主要是使冷漠的几何形体向生动的有机形体转化，从而更具动势、力度感与人情味。变形的方式有：

1）扭曲——轻度扭曲可以使形体柔和富有动感；强烈的扭曲蕴涵爆发力，比如拳击选手出拳时的拧腰发力。

2）膨胀——表现出内力对外力的反抗，富有弹性和生命感。

3）内凹——表现外力对内力的压迫感，比如用双手挤压物体；或表现内在的吸附力，比如黑洞等。

4）倾斜——使基本形体与水平方向呈一定角度，出呈现出具有引导意义的动势。

5）盘绕——可以是水平方向的盘绕，也可以是三度空间的盘绕。通常，小的形体动势显得含蓄而微妙，但易流于柔弱；大的形体动势显得强烈而奔放，但易流于粗笨。

（2）减法创造。主要指对基本形体进行分割、切削而造成新的形体，传达新的意义（彩图10-18）。

将基本体按照一定比例切割，可以获得更多的素材。再使用这些素材进行合成设计。

（3）加法创造。简单的形态经过组合，可以形成复杂的形态，复杂的形体往往也可以分解为简单形体的组合。

加法创造的组合方式有以下几种：

1）堆砌组合——由几个基本几何形体经过堆砌组合构成的新的结构单位。堆砌组合在建筑物料堆放或商品展示活动中经常被采用。

2）接触组合——形体的角、棱、面相互接触后，组合成新的造型。由于接触的位置变化，从而使接触后形成的新形态具有很多变化。贴加组合是面与面接触的一种典型例子，即在一个大的基本形表面贴加较小的形体，这样就形成主次关系，强化了层次感和立体感。

3）嵌入结构——将一个形体的一部分嵌入另一形体的某一部分称为嵌入结构。这种结构具有在组合形体数量少的情况下可以取得凹凸多变、层次丰富的视觉效果。根据嵌入部分的多少，将影响嵌入结构的整体视觉效果。

4）贯穿结构——将一个形体贯穿于另一形体内部称为贯穿结构。贯穿主要注意基本形体与贯穿体的交线的角度变化。

5）充填与包裹——将气球、沙袋、水袋等利用空气、沙土、水等材料充填形成的立体形态称为充填造型。将立体放入平面材料中，加以包裹，得到的三维造型称为包裹构成，比如衣料穿在人的身上，衣料便立体化。这两类构成都采用了增加的手段，形状多变。

5.7 多面体

由多个相同或不同的几何平面构成的立体，多面体结构主要有球体结构，棱柱体结构，任

意多面体及由它们演变的新形态（彩图10-21、彩图10-22）。

1. 球体结构

按球体结构的基本特性，可分为两种类型：柏拉图球体和阿基米德球体。

（1）柏拉图球体几何特性为：各面绝对重复，每面均为正多边形，面与面相遇之内角绝对相等，连接各角顶点绝对相等。

（2）阿基米德球体几何特性为：各面均为正方形，正三角形，和正多边形。是两种或两种以上的基本面形的重复，连接各角端顶点的面接近于球形。

（3）方法：以上述球体结构为基础，如果使其组成的面、边与角进行有规则的变化，即可形成新形态的多面体，比如说，面的镂空、开窗、切折、附加等。

球体结构的训练目的，是以块式立体为基础的一大类型的造型训练。同时，它也可以作为多体组合的单位体。属球体的造型，在实际设计中有块体的包装、灯具等。

进行球体的造型，必须了解球体的基本特性，一个属于球体的造型它必须具有全方位性，即在任何角度都必须要有理想的展示效果。同时，球体都具有全方位的对称性，即任何角度的造型都必须是相同的。在实际的设计中，合乎以上几点的造型很多，必须把它们进行分类，并从基本的类型入手开始研究。

2. 组合体

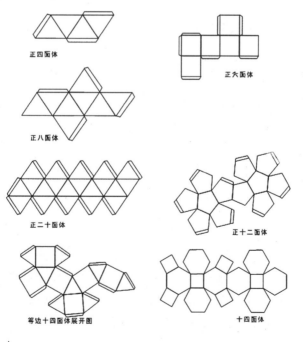

图5-30

图5-31

组合体造型表达是指采用形状相同的形体，或是形状不同的各种形体组合在一起，构成一种新的立体形态，造型表达的方法多种多样，可以组合成一个完整的新颖的单独立体，也可以在空间任何方位进行组合，其目的是创造出新的组合体，给人以新颖与美的享受，表现一定的意境，或满足某种功能上的要求（彩图10-15）。

3．旋转体

使物体旋转需要在其垂直轴上施以扭曲力（彩图10-37，彩图10-38）。

风车——把一张薄纸剪成长方形，按照横竖两条中线各对折一次，两条折痕的交点就是这张纸的中心。然后，将纸展开，并把它放在一根竖立的针尖上，使针尖恰好顶着纸的中心，呈平衡状。现在，把手放到这张纸片旁边（注意手要轻轻移过去，以免空气把纸吹落）。奇怪的现象发生了：纸片顺手指的方向开始由慢渐快地旋转起来。如果你把手悄悄地拿开，纸片会立刻停止转动。究其原因，是下部的空气被手掌加温而向上升起。这与民间制作的"走马灯"同理。再者，由于人手各部分的温度是不同的，手指端的温度总比掌心低，因此，接近掌心的地方就会有比较强的上升气流，且对纸片所施加的力量也比手指那边大，从而构成了旋转的方向性（走马灯的旋转方向是由纸条扭转的方向决定的）。以上是因热造成空气的局部流动并

推动倾斜的纸片旋转的。全部的风车都是应用了此原理。它们在造型上的关键是创造将正面来的气流变成扭曲力的结构。陀螺旋转的物体还有两个特点：无论是立着转还是歪斜着转都不会倒；只要向心加速度$v^2/r=9.8$，重量就"消失"了。形成第一个特点的原因是旋转体上的每一个点都在一个跟旋转轴垂直的平面上沿着一个圆周转。按照惯性定律，每一个点随时都竭力使自己沿圆周的一条切线离开圆周，可是所有的切线都和圆周本身在同一个平面上。因此，每一个点在运动的时候都竭力使自己始终留在跟旋转轴垂直的那个平面上。由此可见，所有跟旋转轴垂直的那些平面，都竭力在维持着自己在空间的位置。这就是说，跟所有这些平面垂直的那个旋转轴本身，也竭力在维持自己的方向。形成第二个特点的原因可以通过"甩着盛水的器具转"这一游戏来说明。大家都知道，把盛水的器具甩着转的时候，里面的水不会泼出来。甚至把这个器具转得底朝天水也不会泼下来，因为旋转运动阻止水泼出来。

　　这种力量不是像离心力那样加在运动着的物体上，而是加在阻止物体作直线运动的障碍物（线或者转弯地方的铁轨等）上面的。若要计算一下水桶要转多快水才不会向下泼，这个速度应当是：旋转水桶的向心加速度不比重力加速度小。因为只有这样才会使水泼出来的时候所走的路线落在水桶所画的圆周的外面，而桶不管转到哪里，水也不会从桶里泼出来。旋转物体的这种特性正在被现代技术广泛地应用着。旋转的作用保证了炮弹和枪弹飞行的稳定性，也被用来保持人造卫星、宇宙火箭等在真空中运动的稳定性。

　　进行旋转物的构成时，一定要注意旋转轴转动的灵活性，为此，要求旋转轴一要接触面小，二要光滑、坚硬。现今，许多公园中都设有转盘，那是孩子们很高兴去的一个地方。现在，我们来研究一下站在转得很快的圆形平台上的人的感觉。旋转运动要把人抛向外面去，站的地方距中心越远，使人倾斜和把人向外拉的力量越大。如果闭上眼睛，就似乎觉得并不是站在水平的台面上，而是站在一个斜面上，并且很难使身体保持平衡。因为旋转运动把人的身体向外拉，而重力把人的身体向下拉，这两个力量按照平行四边形规则合在一起，使人受到一个向下倾斜的合力。平台转得越快，这个合成运动力就越大，倾斜度也越大。如果把旋转着的平面作成曲面，使它的表面在一定的速度下处处都跟合力垂直，那么，站在转台上的所有这些点上的人，都会觉得自己是站在水平的平面上。用数学的方法可以求得这样的曲面是抛物面。也可以用实验的方法取得：在一个玻璃杯里盛上一些熔化了的蜡，然后使玻璃杯绕着一个竖轴很快地旋转，直到杯里的蜡凝结成固体为止，届时可发现这个凝结成的表面是一个很精确的抛物面。这样的表面在一定的旋转速度下，对于有重量的物体就好像是一个水平面，放在它上面的任何一点上的小球，都会留在那里。

　　为了不使站在转台上的人觉得头晕，必须使周围的物体都跟着人一起移动。在这旋转

台的外面罩一个用不透明玻璃作的大球,并且让大球跟台转得一样快。进入这个"魔球"台轴附近(在这里台面真正是水平的)的人,当转台旋转起来后,无论走到转台的任何地方都会觉得转台是水平的。在人的眼睛里,这个台明明是个曲面,可是人的肌肉却感到是站在平坦的地方。而相对于你斜着站在转台上的别人,在你看来,会觉得他们简直像壁虎一样在墙上行走。

4. 总结

不管是阿基米德球体、柏拉图球体、组合体或是旋转体,都是在原有形的基础上对面、边、角进行切折、开窗、剪边、反折等,使面、边、角产生凹凸转折变化,从而产生新的丰富多彩的构成。

典型课题训练

1. 立体与联合结构。
2. 型或块型材质三维造型练习。
3. 要求以木为材料,设计成一多面体,这个多面体必须要有5个以上的部分构成。
4. 以相同的单元组成一个稳定的多面体。
5. 块材组合成三次元,须有较强的空间意识及清晰的空间分割想像力。
6. 仿生结构创意表达。
7. 选用以石膏为基本材料,要求学生设计一公共场所的实用设施。
8. 柱体结构与装饰灯具。
9. 100根火柴的累积构造。
10. 运用筷子和细棉线构筑一跨度50cm的桥梁,以承受数块砖的重量,同时做受力原理、受力方向及受力点的分析,以进行合理性的约简。

第6章 立体形态研究

立体形态研究，应该综合生理、心理、物理的基本要素，同时对立体形态的物理真实和心理感觉进行探讨。作为一个设计师，如何创造出一个有价值的立体形态，很重要的一方面是设计师平时把握造型要素的能力和对这些要素及其组合规律的认识程度。

6.1 形态的意识

我们生活的现实世界是一个立体的世界。立体在空间中占有实际的位置，可以从不同的角度去观看，也可以用手直接触摸。它没有固定的轮廓，不同的角度表现出不同的形，仅用一个形状不能确定一个肯定的立体。所以，立体的形不叫形状而叫"形态"，形态具有"体态"的含义。

只要我们用眼睛环顾一下周围的一切，就可发现各式各样的立体形态。要在造型设计中利用这些形态，或对这些形态进行设计，就必须对这些形态进行分类。可分为：几何形态、有机形态、偶然形态和不规则形态四种类型。

几何形态是通过数学方式或机械加工方式来完成的形态，具有理性和机械美的现代感觉。

有机形态是靠自然的外力或内力而自然生成的形态，具有自然、流畅的美感。

图6-1
有机形态

图6-2
几何形态

偶然形态是靠偶然的力量或过程而产生的形态，具有自然而生动的特点。图6-3是偶然形态。

不规则形态是有意识创造而不受任何限制和约束的形态。具有生动有趣、无拘无束的特点。

从形态产生的视觉结果来看，可把形态分为具象形态和抽象形态两大类。具象形态和抽象形态按一般的理解，即为"看得懂"的现实中存在的形态和"看不懂"的现实中不存在的形态。但这种以个人印象为转移的识别标准是没有共同性和不确切的。更具体地讲，具象形态应是具有固定不变的肯定而具体的形态。如各种动物、植物等的形态。

抽象形态是从具象形态中提炼出来的属性的、关系的和概念的形态。它可以被认为是某种具体的形态，但这种具体的形态因素又不是一定的，也可以被认为是其他的形态。如球体、柱体等，球体既可以是一个足球也可以是一个太阳、地球等一切球形的东西。如彩图10-21所示的几何形态就是典型的抽象形态。有机形态和偶然形态也以抽象形态呈现的时候较多，而不规则形态由于人为因素较重，则以具象形态和抽象形态并存。几何形态通过一定的组合也能产生具象的形态，偶然形态通过选择和再加工，也能成为具象形态。

图6-3
偶然形态

图6-4
不规则形态

图6-5
具有人物和太阳双重具象意义的形态

形态一脉顽石插向水，浪冲水激，磨碎其筋骨，这种"身残"的形却表现出一副"志坚"的形态与迁客骚人的心境相符，从而被烙上"心印"二字。"印"者相符合也，心情与物态

相符，所谓"心意之动而形状于外"。这即是形与态之间的关系，形态，指事物在一定条件下的表现形式(Form)及其组成形式(Formation)，包括"形状"与情态两个方面，形必有态，态依附于形，两者不可分离，形态的研究不仅指物形的识别性(是什么?有何用?)而且指人对物态的心理感受，对事物形态的认识既有客观存在的一面，又有主观认识的一面。自然形态如此，我们的设计形态更须如此，所谓设计，是指用某种符号把计划表示出来，通过对形态的经营，体现事物的逻辑关系和意义。

6.2　立体形态分类

　　根据形态形成过程的不同特点，我们可以把现实形态分为自然形态与人为形态两大类。靠自然界本身的规律形成的称为自然形态。天上的云，海边的潮、奇形怪状的山石，形成于偶然之中，形象混沌，朦胧迷离，具有超人类意志的魅力，可称为偶然形。一块太湖石越是漏、透、皱、瘦，越使你捉摸不透，而你却越要捉摸它，偶然形具有这种情态特征。另一类如生物，形成于有序的自然规律，称为规律形，其形态虽然变化丰富，但可以预测，因此情态明确而强烈。人为形态按加工方法不同可分为机械型与徒手形。不用工具或简单的手操工具加工形态，可以使其体现人手加工的力度变化，因此徒手形似带有人的温暖，大好河山，景观好的去处比比皆是，但按中国人的习惯，凡经过勒石刻字、点缀亭台楼阁之处，才被认为是好风景，这种使名胜与风景结合的要求，未尝不是因为徒手形态能把人手的温暖揉进野趣之中，从而使风景对人更有亲和力。而泥人制作改为模具注压后，失去了神来之笔的气韵，也就不如早先的生动，这便是徒手形情态上的特征所在。

　　机械型、有机化偶然形、规律形、徒手形能给人一种有生命力的感受，如果从形象的情态来分类的话，这三类可以统称为有机形，一般来讲有机形更容易使人产生亲近感，而与此相对的机械型则显得缺少生动感和自由感，比较严谨、冷漠、更具理性。因为人生活在自然中，也是一种有机体，人的生理、心理节奏要求同外界的节奏保持同步，要求相互适应，自然就倾向于有机形。对于方盒子式建筑这类巨大的机械形态，虽然能兴奋于一时的变化，但长年累月生活其间，必将造成心理压力，所以人们并不满足于玻璃盒子式的建筑、兵营式排列的住宅，而要求将机械型进行有机化。其实这种心理状态历来如此，传统方法是在机械型上添加各种规律形、徒手形、或雕刻上各种飞禽走兽人物花草纹样。更常见的现象是把自然形态进行变形，如19世纪后半叶的图案家多以自然物为装饰样本。罗斯金在当时极力主张，不以自然形态为基础的设计，绝对谈不上什么美，研究自然形态以获得对设计的启迪，并且发展为仿生各种生物流线型的设计倾向，而现代设计更注重于仿有机形的态，将机械型略作加工变形，去模仿偶然形、规律形和徒手形所具有的量感、空间感，生长感和生命力等情态，现代设计和现代建筑运

动中发生的很多现象正是基于人对形态的这种心理状态。钢笔、汽车、收音机等产品形态从机械型到流线型,而发展为有机化形态处理,这种变化过程不仅仅由于生产技术的发展创造了条件,更是因为人们形态心理变化的需求。

人们对形态的好恶、取舍和设计,取决于人们对形态的生理与心理需求,这便是形态设计中的使用功能和精神功能问题。而这两种功能都是与形态直接相联的。因此任何现实形态,不管是自然形态还是人为形态,都可以看成一个具有某种意义符号,根据符号学的观点,每一种形态符号都与某一逻辑意义相关,人们见到这个符号就想到了它的功能,并对其情态产生联想,符号与意义间确定起一组组特定的联结关系。但关系的确立需要约定俗成的经验,未见过汽车的乡民视汽车为怪物,不懂其功效,更难于去欣赏其线条,这是因为符号系统不同的缘故。然而这种联结关系并不会一成不变,不懂的会变懂,已经确定的关系在一定的条件下可以转化,这个转化不仅指对形态的心理感受在不同情况下会有变化,同时也指对形态的识别会有不同理解,抽水马桶在意大利葡萄产区是作为冲洗葡萄的工具来使用的,可见形态符号的逻辑意义必须由约定俗成来进行强化。一种新形态的创造,只有符合这种约定俗成关系;或者经过多次反复,重新确定符号与意义之间的关系,才能被理解。这种联结关系,对于形态设计是非常重要的,也许这正是设计与绘画之间的区别。对于形与态、符号及其意义的这种认识,是对形态本质的学习。这种认识将有利于加深对设计中形态语言及其语法关系的理解。材料这个词大家是那样的熟悉,因为对于任何实体结构和构造,我们所采用的都是材料。不管是工业产品还是生活用品,无疑是由一定的材料构成。同时,对不同材料的应用,标志着当时社会的科学技术的发展水平,标志着民族文化特点,也是人类文明程度的象征,人类从应用石器到青铜、铁器的转变,使社会从一个不甚文明的时代进入一个相当文明的时期;中日地带木结构的古建筑与西欧石结构的古建筑形成了鲜明的技术上和文化上的对比。显然,材料科学对人类社会的发展进步是举足轻重的。

工业产品属于实体范畴。从而它与材料是密不可分的。意大利著名建筑大师P·L·奈尔维曾经说过,所谓建筑,就是利用固体材料来造出一个空间,以适用于特定的功能要求和遮蔽外界风雨。由此,我们可以说,所谓工业设计,就是用工业材料(多数为固体材料),来创造出具有特定功能(使用功能和美学功能)的产品,以满足各种人群的广泛需要的创造性活动。看来,良好的材料运用,对于工业设计来说。虽然不是充分的,但却是一个必要条件。历史实践也同样证明:"一个技术上完善的作品,有可能在艺术上效果甚差,但是,无论是古代还是现代,却没有一个从美学观点上公认的杰作而在技术上却不是一个优秀作品的。"

对于设计师来说,材料知识和材料运用是他所必备的知识之一,而且在其知识结

构中占有较为重要的位置。我们必须克服那种认为工业设计完全是形成上面的问题的倾向。我们可以在设计展览会上发现大规模的复杂的机械系统，从这一点，更显示材料的重要性。

从广泛的设计活动的历史发展来看，设计活动与材料的发展应该是相互影响，相互促进，相辅相成的关系。大家都知道，哥特建筑师不可能运用希腊和埃及时期的建筑材料（大理石和其他石料）来建造哥特式建筑；而希腊人也不可能利用哥特时期的建筑材料进行当时希腊建筑的。没有半导体集成块的出现，也就不会有今天庞大的信息网和自动化系统。我们可以说，新的材料必然带来新的设计、新的产品、新的形式。设计和设计产品是受到当时历史条件，当时社会条件，当时自然条件，当时科学技术条件和当时文化水平的影响和制约。对于工业设计来说也不例外，尽管它是正在崛起的学科。在某种条件下，工业设计与材料是相互渗透、相互融合、相互补充的。笔者认为，存在着一种材料所对应的与其相适应的合理结构集合，从而对应着与其相适应形式系列集合。这一对应关系的发现，要靠人们的努力，靠技术人员和设计师、科学家的共同努力。而设计师必须不断地观察寻找这种关系，利用这种关系，才能创造出好的、优秀的作品。

新的材料，必然带来新的产品形式。从某种意义上讲，设计师的任务之一是促使这一过程的加速。因此，工业设计师必须善于接受新材料，了解材料的性能和基本运用常识，根据产品所要满足的功能（使用的和美学的），从材料特性本身推出产品所需的具体结构和外形，进行不同新产品的创造，使其达到和谐统一。

这一过程用一个非常简单的例子则可以说明。某设计师利用塑料的特性设计一个单元件的夹子。其形状为S形，它与以往的夹子形状结构完全不同，不需要任何附件。完全利用塑料的弹力和塑性等特殊性能，来找出这样的结构，满足夹东西的功能。而且加工方便，可利用管材截成，也可用单形模具都是十分简单的，并且还可降低成本。无论如何，笔者认为这是一个好的设计。同样可以设想，用以往的木家具与钢管家具进行比较，如果采用钢管以后，仍选择木家具的形式和结构，就乏而无味了（虽然这也可以称为一种设计，却只是更换了另一种非必须的材料）。而采用弯管形等结构和形状，则是利用了钢管的可塑性等其特有的性能，采取了不同的形式，达到了一致的功用，取得了更佳的效果。

总之，一个好的设计师，他不仅应该能运用材料，还应该善于运用材料的特性，创造出更新更美的产品。

立体形态分类图表：

以立体形态的虚实关系划分为 —— 虚体——在实体周围的空间
实体——实实在在的物体
灰空间——由实体和虚体共同组成的空间

以立体形态空间划分状态分类 —— 实体空间——各种实心物体
封闭空间——摩天大楼
半封闭空间——展览会的展示区域
透空空间——实体中间被虚空间穿越如亭子

以立体形态物理特征划分 —— 抽象形态——指提炼程度高的形态
具体形态——指提练习程度低的形态

以空间功能进行划分 —— 积极空间
消极空间

以造型手段进行划分 —— 线
面
块

6.3 立体形态研究

形态是事物内在本质在一定条件下的表现形式，也是事物中提炼出来的本质的样态。包括形状和情态两个方面。对于形态的研究，不仅涉及形的识别性，还涉及人的心理感受直至思悟。

我们所看到的立体形态研究是从造型要素中抽出那些纯粹的形态要素来加以研究。在造型活动中，一个纯粹形态是怎样被创造出来的？通常有三种形式：一是模仿；二是变形；三是造型（表达）。模仿是人们对空间的信赖；变形是人们对空间的不满足；造型是人们对空间的恐怖。为了解除某种困惑和苦恼而创造出自己的法则来获得该现象，并从表现中得到安定的喜悦。

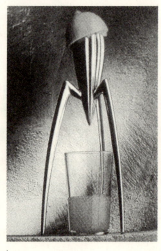

图6-6

形态要素 —— 形状：曲直状、开闭性、凹凸性、贯通性
包括：色度、明度、彩度
肌理：视觉肌理、触觉肌理

形态的创造力培养 —— 开拓构思，启发独创性
培养空间感觉和直观判断力
发展表现技术

将形态的诸要素按照一定的原则进行创造性的组合，其创作方法称之为表达，而所创作的作品，则称之为造型。我们要解析整体形态，抓住形态的本质并作为造型创造的向导。

6.3.1 生活经验决定了"形"的品位

"形"其实是生活经验的再现，生活经验左右了"形"的品位。对"形"的刻意关注，实际上是对高品质生活的追求，是对一种熟悉的生活环境的追忆。当我们为那流线型的轿车所感动，并认为这个造型很有品位时，我们更多的是为一种由生活引发出的潜意识中的速度感而欢呼。因为只有流线型的形态才能冲破空气的阻力，突破声障，创造新的速度。我们对速度的追求，从而产生了对流线型的赞美。快速的运动，意味着压缩了空间，缩短了距离，节省了时间，飞机、火箭、子弹头式的火车头之所以为人们所赞赏也正因如此。优美的流线"形"，实际上是速度赋予它美感。

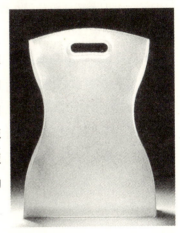
图6-7
躯干形的手提袋

生活的经验同时决定了品位的高低，生活经验对"形"有着深刻的影响。人们的思维、生活品位，实际上是受个人的生活经历、亲朋好友及媒体诱导的影响所决定的，而影响最大的决定性作用则是成功人士的效应。

6.3.2 需求决定了"形"的特征

以沙里文的"形态产生于机能"为标志的现代主义的理性设计思想就是由内部向外部发展的有机形态的设计方法。合理地使用材料，直率地表现构造，由功能需求所构成的形态才是最合理的。现代设计中所强调的是功能主义，"让阳光充满家庭生活的主要活动空间"就是功能主义的住宅观，它不会为了房子的外观，而牺牲室内的一切。从火柴盒到摩天大楼，从口红到航天飞机，工业设计师利用现代化的生产体系，创造出了20世纪社会的新"形"象。

如果说流线型作为对于有速度要求的机具设计来说是非常合理的机能形态（如飞机、汽车、火车、飞船等），那么，不是基于机能要求而去进行流线型的设计，而是单纯从外观着手，成为仅仅是改变外形的一种装饰，则只能是"样式设计"了。设计究竟是为消费者服务，还是为生产者、销售者服务，或是为设计者本人服务，这一根本的问题总是以"形"的方式，非常尖锐地摆在人们的面前。

意大利ZNUSSI设计中心设计的仿生学企鹅电冰箱就是明证。首先，它以象征性的抽象形来表现你所看到的南极企鹅形态，你自然而然就会联想到那冰天雪地的自然环境。第二，立体形（鸟形）和它所处的特定环境（自然的、室内的）关系，存在着一种内外一致性和合理性。第三，利用材料的可塑性和肌理来完成丰富的想像，不管物品的内外多复杂，它的方法却是简

单而朴素的。这种由都市生活带来对自然的怀旧情结和在新的文化背景下产生的审美需求，最终取代了纯粹的功能性构成的"形"。在当今的大量设计产品中，我们可以看到，后现代主义的设计者们渴望摆脱被那些理性符号所充斥的商品化社会的束缚，他们以追求个性的更大自由，最大限度地实现自我表现的这一新的生活方式来推动后现代设计的发展。

6.3.3 技术革命使"形"更加个性化

当数字化时代以更简单的方式突破国家、地域、文化以及时空的限制来复制、传播、存储信息时，这种由技术革命所产生的影响对设计来说是非常深远的。当20世纪50年代彩电刚刚普及时，我们所见到的都是木制外壳包裹着球形的玻璃制荧光屏，自然纹理的木材看起来与圆的球形更为融合。当塑料壳被大量采用之时，仿木纹之风也更加盛行。曾几何时，我们在电视机上绞尽了脑汁来设计出符合我们的审美意识的外壳，我们对造型是那样的迷恋与执着，总想为人们奉献出"美好"的东西。然而，现实让我们看到的是由于技术的革命给"造型"带来的冲击。电视机的荧光屏由球形圆角弧面演变成了直角平面及今天的超镜面，伴随着电视机的外形也由圆角过渡到了直角，由过去外形设计以增大屏幕的视觉效果为主（当时荧幕只有14寸、18寸），到如今以缩小空间体积为目的（最大限度地缩小外框来保护荧幕）。技术革命带来的变化直接影响到了电视机"形"的生成。当21世纪即将来临之时，当可弯曲的、透明的、只有1cm厚的荧幕被大量推入市场时，设计师又将为它披上什么样的盛装呢？

技术革命无疑给我们的设计带来了重要的变化，它将沿着与以往不同的、复杂而微妙的路径向前发展。未来的汽车是否会像我们现在所知道的那种以"智能化"电脑导航系统为核心的形态存在呢？或许它会被一些完全不同的"形"态所取代。就如19世纪以前，马车被四轮机械物所取代一样。我们也不知道，未来的火车究竟会是以气垫的方式还是以磁轨的方式行驶？在最短的时间内缩短最长的距离，是否是飞机或汽车的唯一目的呢？那种古典雅致的东方快车所呈现的田园风光般美好的旅行享乐主义是否在20世纪中得以复兴呢？当阿拉伯的飞毯能将我们重新带入天空之时，是否是技术中最成熟的功能特征所呈现的形式与过去的诗情画意般的形式最完美的结合呢？形式与功能永远都是以一种微妙的关系保持着互相的平衡，然而，技术革命将为我们的"造型"带来更大的创造空间与个性自由。

在21世纪，面对着我们工业文明所产生的异化现象，生态环境的失调，空气严重污染和资源越来越贫乏，单纯地考虑产品的实用功能及是否能以大批量、标准化生产来衡量设计的优劣已是远远不够了。提高对保护环境意识的认识，在设计中采用可回收的材料，减少对环境的污染和对资源的浪费，是设计中必须认真考虑的。同时，高科技的发展，尤其是在一个信息及软件充斥我们生活的时代里，"形"不再是某物体的三度空间的东西，"形"也不再只是为实用功能而存在。设计将以个性化的语言为人们提供一种代表时代、文化、民族特征、高品质的生活方式。

6.4 产品形态

产品形态是功能、材料、机构、构造等要素所构成的"特有势态"给人的一种整体视觉形式。以一辆自行车为例,当我们看到两个车轮时,就能感受到它是一种能运动的产品,脚蹬和链条揭示了产品的基本传动方式和功能内涵。而车架的材料、连接形式等不仅反映出了产品的基本构造,同时也强调了产品的外形势态。

产品功能可分为实用功能和审美功能两部分。产品的实用功能要素是决定产品形态的主要要素。如轮椅的形态,由于是下肢残废人的主要交通工具,其形态绝不会设计成像自行车那样的形态。所以离开产品的基本实用功能去谈形态创造是毫无意义的。审美功能要求产品形态上的多样化,利用产品的特有形态来表达产品的不同审美特征及价值取向,使使用者在内心情感上与产品联系一致和共鸣。

产品形态的实现要靠材料来体现,在产品设计中,我们要研究的是材料与形态之间的关系。如塑料的出现,使以前的木结构椅子变成一次成型的塑料椅,在家用电器的形态设计上,运用塑料可谓是"如鱼得水"。运用新的材料来实现产品形态创新,是人们逐步认识材料特性和利用材料特性的结果。

图 6-8

结构是构成产品形态的一个主要要素。即使是最简单的产品,也有它一定的结构形式。一个供工作和学习用的台灯,就包括了一个非常复杂的构造内容。如台灯如何平稳的放在桌上,灯座与灯架如何进行连接,灯罩怎样固定,如何更换灯泡,如何连接电源、开关,等等。因此,构造创新是实现产品形态创新的一个必要条件。当今,随着人们对认识自然的不断深化,科技给人类带来的负面作用越来越明显,加强了人们对保护自然环境、节约能源、资源等方面的意识。因此,如何设计出更加科学合理的产品结构,并使产品的结构与产品的形态更趋贴切,是摆在当今设计师面前的一个重要课题。

图 6-9

6.4.1 形态的感觉语义及知觉语义

我们要求产品形态具有生动悦目的表达,生动悦目与视知觉、视觉心理有关。所谓生动的形态,就是说形态表达出具有生命的、活力的、运动力的语意,我把这种以视知觉为基础的形态语

意称之为形态知觉语意。这种语意是人们长期在生活中向大自然汲取的精神财富。我们所说的生命的、运动的，不是指会蹦会跳的自然形态，而是指产品外形具有一种内涵的能力，是一种视觉力，或称之为精神上的生命力。而这种知觉语意是由许许多多感觉语意组成的，我们可以细分如下。

(1) 具有生命力的知觉形态语意：生动感、膨胀感、扩张感、孕育感、扭曲感、抵抗感、舒展感、反弹感、聚集感、组合感、分裂感。

(2) 具有运动知觉的形态语意：前进感、后退感、速度感、冲击感、方向感、喷溅感、浮动感、流动感、流淌感、起伏感、跳跃感、跌落感、飘荡感、升腾感、旋转感、骚动感、蠕动感、奔腾感、凝练感、飞翔感。

(3) 具有体量知觉的形态语意：立体感(几何体、有机体、团块、片块、体块、条块)、量感、结实感、内敛感、厚重感、整体感、连续感、一体感、相似感、重复、靠近感、闭合感、塑造感(搓、揉、挤、睚、拼、凑、堆积、重叠)、雕刻感(凿、雕、锯、敲、撕、切割、刻画)。

(4) 具有残败性的知觉语意：残缺感(断缺、剪缺、撕缺、残破)、破碎感(破烂、破损)、伤痕感(擦痕、刮痕、压碾痕、拉丝痕)、裂纹感(撕裂、龟裂、爆裂)、倾倒感(倾斜、倾覆、坠落)、凋零感(凋落、凋谢)、腐蚀感(腐败、腐朽、腐烂)、萎缩感(萎靡)。

(5) 具有表情性的形态语意：轻(轻快、轻松、轻巧、轻浮)、重(凝重、稳重、滞重、沉重、厚重)、涩(生涩、苦涩、滞涩、晦涩)、畅(流畅、通畅)、毛(毛糙、毛躁、毛茸茸)、光(光洁、光滑、光亮)、熟(娴熟、甜熟、熟畅、烂熟)、生(牛滞、牛涩、生硬)、雅(高雅、优雅、典雅)、俗(通俗、粗俗、恶俗、浅俗)、刚(刚强、刚劲、刚硕)、柔(柔软、柔和、柔嫩、温柔)、巧(灵巧、精巧、机巧)、拙(生抽、粗拙、稚拙、笨拙)、干(干燥、干枯、干焦、干巴)、湿(湿润、潮湿)、大(大气、大度、大方、巨大)、小(小巧、狭小、小气)、强(强壮、刚强、强大、强盛)、弱(衰弱、弱小、脆弱)、清(清爽、清丽、清白、清淡、清澈、清晰)、浊(浑浊、厚浊、混浊)、硬(坚硬、硬朗、强硬)、软(软弱、柔软)、粗(粗狂、粗糙、粗疏、粗拙、粗壮)、细(细腻、细柔、细小)、乱(紊乱、混乱)、齐(整齐)、显(显明、显露、显示)、晦(隐晦、晦暗、晦涩)、晴(隐暗、晦暗、昏暗)、明(明亮、明快、明朗、明丽、明媚)、聚(积聚、汇聚)、散(松散、分散、散漫)、盛(繁盛、强盛、旺盛)、衰(衰败、衰弱、衰朽、衰老)、实(实在、实体、实质)、虚(空虚、虚弱、虚无)、稀(稀疏、稀朗、稀薄)、稠(稠密、稠厚)、静(宁静、安静)、喧(喧哗、喧闹)、僵(僵硬、僵直)、化(融化、渗化)。

(6) 具有时尚性的形态语意：高科技感、精确感(精美、精密、精细、精巧、精度)、数码感、简洁感、后现代感、现代感、信息感。

(7) 具有空间知觉的形态语意：层次感(重叠、复叠、透叠、渐变、重合)、穿孔感(空灵)、凹陷感、疏朗感、虚空感、透明感(透叠、半透明)。

(8) 具有光效知觉的形态语意：炫目感（眩晕、闪眩）、视幻觉、朦胧感（渗化感、晦暗）、交融感（融化、交错）、清晰感。

(9) 具有统觉性的形态语意：味觉（酸、甜、苦、辣、涩、腥）、触觉（光滑、粗糙、柔软、弹性、干燥、潮湿、烫、冷）、嗅觉、听觉。

(10) 具有形式美感的形态语意：平衡（对称、均衡）、比例、节奏（重复、渐变、发射、起伏、交错）、尺度、统一、对比。

6.4.2 形态的情感语义

我们要求产品形态设计得有情趣，因为消费者是人，人是有七情六欲的。设计要以人的情感出发，充分考虑人的精神需求，这是现代设计的一个重要课题。情感语义要比知觉、感觉语义复杂的多，大多是几种感觉、知觉语意组合而成。并与人们的个人经历、文化背景有关。情感语意由众多基础语义支撑，组成其语意链。

具有情感性的形态语意：怒（愤怒、暴怒）、和（和气、平和、亲和）、恨（仇恨、蛮恨、痛恨）、爱（喜爱、可爱、怜爱）、哀（悲哀、哀伤）、乐（欢乐、快乐）、怯（胆怯、怯弱、怯懦）、勇（勇猛、勇敢、勇健）、悲（悲伤、悲痛、悲哀、悲惨）、欢（欢乐、欢喜）、惊（惊慌、惊骇、惊恐）、恐（恐怖、恐慌）、安（安详、安宁、安静、心安）、激（激动、激扬、激进）、宠（宠爱、宠幸）、辱（侮辱、羞辱）、敬（恭敬、敬重、尊敬）、鄙（鄙视、鄙弃）、奢（奢侈、奢华）、俭（简朴、节俭、吝啬、小气）、吉（吉祥、吉利）、凶（凶兆、凶恶、凶狠）、贵（高贵、华贵）、贱（低贱、贫贱、卑贱）、抑（压抑、抑郁、忧郁、沮丧）、豪（豪放、慷慨、豪爽）、善（善良）、恶（凶恶）、痛（痛苦、疼痛）、祸（祸害、祸殃）、福（幸福）、颓（颓唐、颓废）、奋（奋斗、奋进、兴奋）、严（严厉、严格、严肃、严谨）、泼（活泼、泼辣）、悍（凶悍、蛮悍）、欲（欲望、欲念）、平（平和、平静、平安）、奇（奇异、奇趣、清奇）、肥（肥胖、肥大）、瘦（瘦弱、瘦小、精瘦）、丰（丰满、丰硕）、瘪（干瘪、枯瘪）、无奈。

6.4.3 形态的语义修辞

产品的形态语义是需要修辞的，语义通过修辞可以提高形态的文化内涵，使其表达的更生动、准确。在产品设计中，我们常用以下几种：形态语意修辞：联想（具体联想、抽象联想）、象征（生命象征、权利象征、企业象征、吉祥象征）、概括（相似、几何形概括、有机形概括、相近、连续性、闭合、重复）、双关（谐音双关、共用双关、共用形、共用线、叠印双关）、仿拟（仿生、仿动物、仿植物）、仿文化（仿彩陶文化、青铜器文化、良渚文化、玛雅文化、黑人文化、古希腊文化、哥特式文化、巴洛克文化、罗可可文化）、仿风格、流派（写实主义、印象主义、野兽主义、立体主义、表现主义、抽象主义、功能主义、构成主义、折中主义、现代主义、后现代主义）、变形（机械变形、动的感觉、形的破坏、空象、残象、裂象、变异、打碎重构、抽象变形）、比拟（拟人、拟物）、夸张（夸大、缩小）、比喻（明喻、隐喻、借

喻、暗喻)、移情、借代、抒情、讽刺。

综上所述，产品形态设计的语意表达是最重要的，它传递了产品的众多信息，包含了设计的全部内容。

6.5 工业设计中形态设计的位置

产品形态是信息的载体，设计师通常利用特有的造型语言(如形体的分割与组合等)进行产品的形态设计。

利用产品的特有形态向外界传达出设计师的思想与理念。消费者在选购产品时也是通过产品形态所表达出的某种语言来进行判断和衡量与其内心所希望的是否一致，并最终做出购买的决策。

尤其是当一些产品在内在质量几乎差不多时，产品形态就是市场销售中最关键的因素。如市场上因大量积压而减价销售的电风扇、洗衣机、收音机、自行车等，低价格销售的原因不是他们的内在质量差，而是由于产品形态已落伍于时代发展的步伐和不能符合人们的现代审美要求。在很多情况下，人们在选购商品的时候，不是过多地考虑其实用因素，而是在寻求一种文化、身份的体现，或是某种性格特征的表示。

在工业设计实践中，产品形态是产品设计的最终结果。而这种"最终结果"的好与坏通常取决于设计师对立体形态的表达能力和创造能力。

笔者认为：作为培养工业设计专业人才的院校，应该把培养学生具有立体形态的创造能力和表现能力的设计基础都要放在教学工作的重要位置。学生只有具备了很强的立体形态创造能力，才能适合现实中工业设计的基本需要。这一点也是工业设计师与其他工程技术专业人员的区别所在。因此形成产品立体形态要素进行的基础立体形态研究是一门从立体造型到产品设计的课程，是一座架在纯粹的基本训练到专业产品设计之间的桥梁。

图6-10

图6-11

6.6 材料、加工工艺对形态的影响

材料与加工工艺直接关系到产品的外形，有时会对产品的外形设计产生较大的限定作用。以下是几种现代产品生产力加工过程及造型比较，我们可以从中了解材料及加工工艺对形态的影响，深入思考如何利用材料、合理采用合适的加工工艺，更好地设计产品。

6.6.1 桌椅的生产与加工

过去的家具以木材和金属为主要原料，尤其以木材为主，经切削、雕刻、组装而成，因受加工技术的限制，形态大多局限于方形、圆形以及这些基本形的变异。随着时代的发展，新材料、新工艺不断涌现，为家具设计提供了更为广阔的空间。例如，同样以木材为原料，用新的热压成形工艺不仅增加产品的强度，减轻了产品的自重、提高木材的利用率，而且使得形态创造具有更大的实现可能。

图6-12

6.6.2 餐具的生产与加工

以金属餐具为例，制作金属餐具，首先将所需的基本形态都从不锈钢板切下，然后再冲压成形，最后进行表面及边缘的光滑处理。这种典型的标准化生产方式高效而经济，但也使产品的外形受到了限制，现在有许多餐具设计通过不同材料的结合使用，寻找到成功解决这一问题方法。我们可以清晰地看到产品的形态与制作工艺之间紧密联系。

图6-13

6.6.3 塑料产品

塑料产品的加工都要依赖于模具，将颗粒状的塑料原料经加热熔化后通过注塑、吹塑、滚

图6-14

图6-15

塑、压制等方法置入模具内冷却后成型。产品成形后根据需要进行表面装饰和加工。塑料产品的设计受到模具的限制。

6.6.4 瓷器、玻璃器皿

瓷器始创于我国。制作瓷器先要成形，成形的陶瓷胚经修饰（如上釉、彩绘、刻花等）、干燥后，放入窑内进行高温烧制成品。

玻璃的主要原料是石英粉。将原料进行高温烧制成品。一般有人工吹制、机器吹制、模压成型、手工成型等几种方法。玻璃制品的形状、色彩效果、折光效果因工艺不同而不同。新材料的特点和成形工艺方式必定会对形态的创造的随意性起制约作用，但也因此形成这种材料的形态特征。产品外形设计，不仅要满足使用的需求，又要符合材料的特性和工艺要求。早期有把手的塑料杯的形状是模仿瓷搪瓷杯的形状，缺少的是形态与结构材料之间的内在联系。从上面几个产品的造型分析中我们可以看到形态与材料的性能、工艺的密切关系，加深对产品形态的理解。

图6-16

典型课题训练

1. 形的统一练习。
2. 形的抽象练习。
3. 形态与感觉练习。
4. 形态与构造练习。
5. 纸帽子创意表达。

第7章 | 综合造型的表达

任何立体形态的创造均有目的性，并存在一定的意义。综合造型表达更强调通过点、线、面、块的衬托、对比、联合、分离、接触、叠加、透显、覆盖、倍增、减损、放射、聚敛、渐变、突变、过渡、转换等关系组合变化形式创造符合不同需求的立体形态。或者满足功能需要，或者强调形式美感，或者注入感情，或者强调材料，或者强调技术，或者强调参与，或者塑造动感，或者是以上几方面的有机结合，综合造型表达因全面调动了形式要素，因此形态与内涵都显得极为丰富。

值得注意的是，立体造型表达作为产品设计、建筑设计、舞美设计、展示设计等所有造型设计的基础，在综合造型表达中就应当对现代设计中的所有基础性、共通性问题进行探讨，为未来设计奠定基础。

7.1 强调废弃物再利用

废弃品，顾名思义就是被抛弃不再继续使用的物品。它可能是破旧的、过时的或者是原有失去实用价值的东西。废弃品可限定为两类：其一为完成了初始使用功能后被废弃的产品，如使用过的轮胎，喝光了的饮料罐，破旧的瓷器等，简称为"经过使用的废弃品"；其二为工业生产中剩余的边角材料，超出使用需要的生产出品以及报废的物品，或质量检测不合格的产品，它们在尚未投入使用之前就被废弃，如分发剩余的宣传单，报废的零部件等，简称为"未经过使用的废弃品"。

不论是那一类的废弃品，其实都有再利用的潜力和可能，随着技术的不断发展进步对材料认识和驾驭能力的提升，设计师的想像力就成为不可或缺的武器，想像力是由耐心的观察所组成的。要从这些传统意义上的垃圾废品中找出精品的潜质，设计师用敏锐的观察力、丰富的想像力和高度的社会责任感，为那些"放错了地方的资源"重新设计有价值的存在。

图7-1
瑞米设计的牛奶吊瓶

1993年由荷兰设计师伊·瑞米设计的牛奶瓶吊灯，2只回收的标准牛奶瓶经过磨砂处理后制成。废弃的牛奶瓶成为别具一格的光的构成载体，标准塑料外皮弹性电线，经过巧妙精到处理的特制不锈钢瓶盖，可以上下调节的悬吊高度，一切都呈现出人性化的设计理念和技术的含量。

废弃物已经是被我们现代社会引起重视的东西了，而废弃物的回收与利用一直是人们不断讨论的话题。在设计工作中也可能遇到许多废弃物设计利用的问题。

那么为什么要对废弃物进行再利用？首先是废弃物的再生性。

虽然废弃物在某些方面的使用价值已经不具备了，但它还具备其他方面的利用价值。从设计的材料上而言，有些废弃物的使用功能完成之后，它还可以被重新利用起来，起到其他作用。

在娱乐性与实用性上，废弃物设计利用也起着很重要的作用。因为设计需要运用材料，需要运用各种材料的各种优势，有些废弃物通过设计，可以被利用在其他方面，起到更恰当、更有趣的作用。

况且，设计师在利用废弃物时，是受到一定的限制的，而这种限制恰恰作为难题摆在设计师面前。同时，这也正是设计师发挥才能的地方。

在生活中这类例子很多。如单身汉们，用废弃的易拉罐制成各种形状的烟灰缸，很具生活情趣。他们就是利用易拉罐这种铝制金属容易制作、修改的特性，制成各式各样的花样形，又兼顾了金属耐高温的特性。同时，易拉罐本身就是一种容器，可以装烟灰及小废料。

对于画家来说，利用废弃物不但能做出美丽的图画，而且使用这些所谓的废料极其方便。

图7-2
易拉罐再创造表达

图7-3
易拉罐再创造表达

漆画中很少有白漆，画家就用鸡蛋壳和河蚌壳，做出图案。虽然改变材料不如用笔画得那么自如，但不同材料与整个画面配合，也形成了独特的美感。

废毛线头、废地毯头，看似都没用了，但在画家的手中可以被制作成独特的绒画，再染上色彩，就更显美丽，并发展成为一种很有特色的画种。

在工业生产中，制作水磨石需要大量填充剂，其中碎玻璃就起到了很大的作用，而且增加了水磨石的美感。

生活中我们还常见到的一种暖水瓶外壳，就是用冲压自行车链条金属剩余物制作成。由于运用恰当，看上去根本不似废料，而是很好的东西，这种暖水瓶一直被广泛使用。

对废弃物进行设计利用主要是本着节约的目的。同时，有些废弃物对于某些设计使用起来很方便，不需要再额外或重新制作。再者，通过对废弃物再设计利用，可以锻炼人的头脑。利用身边比较熟悉的事物（废弃物），去动脑筋，去改造它，重新设计利用它，这样，就可以起到开发设计思维的作用。通过对废弃物设计利用的训练，通过学生动手制作，可以锻炼动脑、动手，学会观察身边的事物。

废弃物设计利用的方法原则可以根据两种情况出发，首先，是了解废弃物的现状。可以从身边的情况为出发点。对废弃物进行两种改造：一种是大批量，一种是手工活动。虽然一些废弃物从材料质量、性能上都使用过剩，但在某些方面还是有一定作用，可以将这些有用的地方通过理论分析，正确地运用于新的产品中去。另一类，就是在设计中，可以将一些设计作品的零部件与某些废弃物找到共性。也就是将一些部件的功能，在废弃物中寻找合适的对象。这类方法在许多产品设计中可见。

图7-4
易拉罐再创造表达

图7-5
小猪贝贝

废弃物设计利用作为设计分类形式的一种应该注意，它有自己的原则，不应该完全照抄照搬其他的设计形式。但也应注意，废弃物设计利用本身就是一种消极的活动，是属于"亡羊补牢"的形式，在应用过程中，应把握分寸，可以多运用在教学训练过程中，以便锻炼训练人脑。

在立体造型表达练习中，我们还经常利用一些现成的物体进行组合造型，同时也对流行艺术中的实物装置艺术产生重要影响。同时在高速发展的社会也产生越来越多的社会问题，环境污染和资源枯竭的危机深重，所以以物质的二次重复使用和再生性材料的开发利用为主题的造型表达实验就显得意义重大（彩图10-45）。

7.2 强调光的利用

光对于平面艺术来讲，仅是眼睛观看画面的照明条件，但对于立体造型表达则是造型因素之一。利用光可产生凸凹不平的量块变化。光线不同的照射角度，会产生不同的体量变化，有不同的形式美感。在现代的许多展示会上利用逆光，辅加其他的光源，突出展示品，使展示品异常醒目。随着科学技术的日益发展，已有专门利用光构成立体造型的艺术形式出现。如用激光不断地向空间发射、交叉产生千变万化的立体形态，也有利用光的轨迹延伸产生立体形态的。

日本的朝仓直己教授曾写过一本《光构成》的著作，对光构成有创建性的见解，在全世界影响颇大。光构成局限于以光为主要手段来进行构成，如霓虹灯、激光的运动变化都是光构成，我国的烟花被认为是最好的光构成。

物理学家早已证实光子有体积。那么光既有体积，就是说光也可以看作是一种材料。试想，假如世界上缺少了光，那么这个星球便会黯然失色。光影运用得好，并与其他材质结合，可以弥补许多常用材料的不足之处，而且效果更为动人心弦。(彩图10-26～彩图10-28)

彩图10-29在这个场景中，光已经作为造型的一部分了，失掉哪一部分的灯光，哪一部分便会索然无味，当然在这里光仍借助了漫反射材料来造型，二者在这里是起相辅相成的作用。

7.2.1 光与空间

对立体形态的感受主要通过人的视觉系统传达，而光则是使物体显示空间效果的重要因素。光的强弱、形状、位置、色彩，会影响到空间的深度与层次，影响形态的整体感受。一般而言，明亮的光照显得正常、健康、大方，暗光显得阴暗、深邃甚至恐怖；来自上方的光照引发希望、升腾、高启的联想，下方的光照则与人们的视觉习惯不同，会产生幽深、神秘的感受（彩图10-54，彩图10-56）。

光，是人类生命活动赖以进行的基本条件。就人的视觉而言，没有光也就没有一切。光不仅是为满足人们视觉功能的需要，而且是一个重要的美学因素。光可以形成空间、改变空间或者破坏空间，它直接影响人对物体大小、形状、质地和色彩的感知。

　　离开光我们便无从感知形态空间，同样，形态空间在光的作用下才得以呈现明确的立体感、丰富的层次感和微妙的明暗、体面变化。由此可见，我们对形态空间的视觉感受直接受光的制约，同时，光又为我们提供了丰富的视觉造型语汇。

　　光的照射方位和光源色温能决定和改变形态空间的视觉感受，即使在同一空间中，由于变更其投光角度和大小，光源色温与色相，可以使空间变换性格，让人产生不同的空间感受（这在演示空间和展示空间中表现较为鲜明）。

　　光具有某种产生错觉的性质。它可以增减空间，光滑简单的平面，或凭空创造出一种固态感。可从艺术家特雷尔设计的一扇敞开的天窗"弦月窗"中看到。它是一个筒形拱顶建筑，在其支撑墙和比他低六英尺的辅助架之间的空隙中设有一层光源，其结果使得光透过拱面，洒在地板上，形成一个平面，它随着自然光从早到晚的变化而交替，显示出三维或二维空间的效果。

　　光可以用来占据空间，因此它是有形的。安装在西雅图艺术中心的"安巴"就是一个实例。藏在石柱后面的蓝色与红色创造出厚实而沉重的平面的错觉，而这种平面并不存在。特雷尔还利用了当眼睛的视觉神经变得对颜色产生超负荷现象时产生的余象，如蓝色的余象是黄色，这个黄色又可成为连续空间中眼睛所容纳的色彩调色板的一部分。虽然他以科学原理作为其艺术创作的基础，但他在作决定时主要依赖的还是直觉。感觉和科学的有机结合能产生出奇迹。

　　又如，作为受过训练的设计师兼工程师戴尔·爱尔德将先进技术用于美学。1979年，他改装了堪萨斯城的尼尔森美术馆，使其内外充满了有色彩的光。在去博物馆的路上，高速公路分界标志的高17英尺的铝柱林立，司机在色彩随着光照变化而移动中穿过光谱。爱尔德还运用辅助设施来聚光，制造了大块镜子和飞机上的反光器。虽然自然光也能办到，但聚光能产生更强烈的色彩感。每天早晨，由衍射光栅和萤火条组成的板面在规则而固定的顶光照耀下，产生出图案，这个图案确定了平面线，标出了通道。在博物馆的走廊上，一个计算机同步投影系统用光"组合"和"侵蚀"走廊。这个投影仪装在屋顶上，光线投在墙面上和在该处所拍摄的照片精确地配合起来。这样，建筑物看上去像是内部的光照，反射成投影，就像天体星星那样闪闪发光。

　　我们对光的好奇扩展出了艺术世界之外，它已被环境设计家们延伸到真正的空间中去了。

　　在利用光进行空间效果的设计时，常采用以下形式：

(1)用光面进行渲染,将空间做成光面,使人注意力集中于空间(如发光的墙面、发光顶棚等),使空间轻飘而有扩张感,可突出重点面并使空间围合效果改观。

(2)用聚光射灯突出重点,犹如舞台上的追光,使之形成注意的焦点。

(3)用光的强弱进行分区,突出不同地带的不同性质以利于人们识别。

(4)用光进行诱导,利用光点和光线所构成的光的"动势",起到引导方向的作用。

(5)用不同形式的采光口,丰富空间变化;横向采光口可使空间感觉宽敞;有共同灭点的光带能增加空间深度感;垂直的采光口增加空间的竖向扩展感。

(6)用光调整空间感觉。利用光照范围的可变性,使感知的空间扩大或缩小;利用闪动的光,可以造成热烈、喧闹的气氛。

(7)运用光影营造空间氛围

光和影本身就是一种特殊性质的艺术,这种艺术的魅力不言而喻。光的造型千变万化,以生动的光影效果来丰富和加强空间设计的艺术表现力,使人能够更深刻地感受其主题和内涵,从而获得最佳的艺术效果。光影的运用大致归纳为以下几种手法。

1)利用光照度创造空间气氛。照度过高,使人兴奋;照度适中,让人平静、轻松;照度过低,则使人压抑、消沉。

2)光照布置要有重点,分清主次景。主次景不同,光的布置方式与密度也不同。可以利用光的作用,按主次景的排序,对空间进行强弱虚实的艺术处理。

3)使用多层次组合的光照系统(音乐控制光系统、霓虹灯、各类射灯、反光球、变色球、荧光壁画等),来营造优雅、热烈、辉煌、魔幻等空间氛围。

4)为使建筑群整体亮化、凸现,可采用泛光照明。重点部位应集中投射,使之层次清晰,色彩艳丽,营造出鲜明的景观主题。

5)圆体建筑物的光照布置,应围绕建筑物设置若干投射点,采用密光束或中光束投光灯照射。应使光束尽可能向上投射,使窄光束似平行光,形成光带。光的射入角度取0°~90°,使反射光方向和建筑物亮度得到控制,造成中间亮逐渐向边部过渡,圆型感从而被强化。

6)水下灯能使灯的光影更加奇妙、水的流动更具魅力、大自然的生命感得以强化、视觉诱惑力更加强烈。在景观设计时,水下灯常和水幕电影、喷泉一起,采用声、光、电同步控制,交相辉映,烘托出喜庆、热烈的主题氛围。

不同的光设计创造了不同的视觉造型语汇,改变了形态空间的性格,丰富了形态空间的艺术效果,决定和改变形态空间的视觉感受。因此,在现代艺术与设计的基础教学——立体造型表达中,声、光、电的引入特别是光影的运用,是形态与空间构成中一个非常重要的研究领

域，不少艺术家正努力探索，以创造更为丰富的立体与空间形态来推动现代造型艺术和现代设计的发展（彩图10-35）。

7.2.2 光与运动

一谈到变动的光，很容易就联想到歌厅舞会上那流星般转动着的闪光及所创造出的热闹、动荡、刺激的气氛。如果让色光静悄悄地变调，那将给同一环境带来各种不同的效果。伊顿在其所著的《色彩艺术》中讲述了这样一段轶事：一个大实业家要在餐会上款待一批夫人和绅士，厨房里散发出阵阵的香味挑逗着已经到来的客人们，大家都热切地期待着这顿午餐。当愉快的来客围坐在桌子旁时，桌子上已摆满了珍味佳肴。主人使房间充满红光，肉食看上去烧得很嫩，令人食欲大增，但菠菜却变成了黑色，马铃薯则显得鲜红。客人们还没从惊异中苏醒过来，红光变成了蓝光。于是烤肉显出了腐烂的样子，马铃薯则象发了霉似的。接着黄光出现，红葡萄酒变成了蓖麻油，来客们都变成了一具具活的尸体。所有参加宴会的人立即倒了胃口，几个比较娇弱的夫人匆忙站起来离开了房间，没有人再想去吃东西。虽然在场的人都知道这些仅仅是在色光中的一种变化，却谁也逃避不了它的影响。最后，主人笑着把白光灯打开，不久宾客们就又恢复了聚会的良好兴致……如果不是恶作剧，如果考虑好被照射物与色光的匹配关系，那么，一个空间就可以因光色的变化而产生多种意义。

巴黎拉德方斯卫星新城有一个很大的水池，它处在凯旋门和香榭丽舍大道的中轴线上，位置十分显赫。水面上竖立着许许多多现代雕塑般的、螺旋式上升的铁柱子（顶部有灯），每当夜幕降临，上面的灯亮起来，各种颜色此起彼伏、转化变幻，犹如一支无声的交响乐。

7.2.3 光与设计

古今中外，人们对光的利用和研究，创造了丰富灿烂的照明文化。尤其在近代物理学确立之后，对光源的研究日益深入，实现光源性能的生产技术也迅速发展。现在，光源的种类已十分丰富，仅利用电光源的产品就有六千种之多。但是，人们并不满足。在继续扩大和提高实用功能的同时，探究的方向正转向艺术目标，寻求打动人们内心世界的力量。

下面介绍一组日本小泉产业株式会社举办的"国际学生照明计计竞赛"得奖作品。从光辉到阴影、从明暗到色彩、从外观到内涵、从构成到仿生、从住宅到街头，这许许多多的创造给光的世界增添了无穷的生气。而在光的设计、照明文化的研究领域里，留给我们的仍然是无边无际的广阔天地。

登月（金奖）（日本东京艺术大学佐藤由纪夫）：灯光向上透过半月形孔照射到反射镜上，能在墙壁上投射出半月形象。古诗云："抬头望明月，低头思故乡。"作者试图用月亮投影寄托思乡情调。而灯具上部形态又颇像遨游太空的飞行物，与壁上月影相对，制造出飞天登月的浪漫气氛。这是一种隐喻手法的巧妙构思。作品将光与辉、形与影、直接照明与间接照明作了巧妙

的结合。

光·十二个月（银奖）（日本爱知县立艺术大学森明子）：这是一组以十二个月命名的灯具，通过十二个不同形态的变化，让灯具增加生活中的雅趣。选登的是1月、5月、7月和9月。在农耕时代，季节的变化不仅影响着生产，也与人们的内心世界息息相关。而在高度发达的工业社会里，渐渐变得四季不分，昼夜难辨，人从自然中异化了。作者试图用隐藏在微弱灯光中的情感唤起了人们麻木的岁月感受。这是构造简单而内涵颇深的构思（彩图10-30）。

图7-6
登月

欧美灯具通常以金属和玻璃为制作材料，对东方现代灯具影响很大。作者采用代表日本固有文化的"和纸"（类似中国宣纸）作为灯具材料，反映了对传统文化的回归趋向。这种素材美又正好与表达的主题相吻合。

万花筒的世界（银奖）（日本筑波大学柴崎恭秀）：在儿时的记忆中，万花筒是色与光组成的幻想曲。作者从这一印象出发，有效利用半透镜的反射作用，将内侧发出的光与色编织成变幻莫测的美妙图像，再现了万花筒的世界。（彩图10-32）。

光是有色的，即使是白光也可以分解为七种色、光有强弱、聚散、动静之变化，色有色相、明度、纯度之差异，光与色的变化，光与色的调和。可以演化出万千世界。从"万花筒的世界"这一灯具设计中得到的启示就是"灯具世界的万花筒"。这一设计的构想是有趣的、丰富的，而构造是单纯的、简洁的。尽管底座处理不够成熟，但从灯台型的形式却可以看出作者历史性探索的意图。

嘎啦（铜奖）（日本爱知县立艺术大学江川智穗）：这是极富诗意的创作。作者创造了一种以拟声词"嘎啦"命名的地球上并不存在的"生物"。并用灯光赋予这种生物以生命。构造是轻快的，而铁丝与布这两种性

图7-7
嘎啦

质完全不同的材料在这里得到了有机的调和。

对生物形态、自然形态的追求是当今国际设计潮流中的趋向之一。这并不仅仅是因为某些人的提倡所致，也不仅仅是因为仿生学给设计打开了一条新路，在本质上是由于机械产品大量泛滥引起生态破坏，在人们心目中投下阴影而造成的一种悖论。这次设计竞赛中就有对海洋生命、鸟、水晶、火焰等多种自然形态的追求。人们希望人、物、环境的和谐，希望人工和自然环境组成一个有秩序的世界。

夜升灯(铜奖)(日本筑波大学细谷多闻)：这是一种可升降式路灯设计，其灯头能够随夕阳西下而伸向空中，随

(a)夜开灯　　　　(b)图腾柱灯

图7-8

旭日东升而缩进柱体。这种空间演出能力，无疑给原属非生命体的"物"注入了生命，使它在不同外界环境中产生了"表情"的变化。将这种有"生命"的个性化设计导入现在无个性化的街道，就给了环境以新的活力。

图腾柱灯(铜奖)(南斯拉夫札格拉布大学鲍利斯·伊尔柯维奇、提娜·菩林)：这种灯具由多个铁制方盒构成，类图腾式方柱的形态。有些方盒是固定的，有些方盒是可动的。方盒拉出，灯光显现，方盒推进，灯光消失。由不同高度、不同方向及不同数量的可动方盒显现的灯光可以构成多种照明方式和照明强度，巧妙处理了立体构成和照明的关系。

好的诗作往往留给读者充分的想像余地，而卡拉OK干脆让你随电视画面及音乐一起演唱。产品设计也可以考虑让使用者参与再创作的可能。图腾柱灯正是让使用者可以通过操纵达到利用的变化。

鼓励奖：日本吉田尚英的星形灯具的特色在于利用五角星、六角星单元部件，进行多变的造型组合。

鼓励奖：日本山口芳子的灯具由三部分组成，主要想再现火焰的气氛。比起电灯来，人们更喜爱自然界燃烧生成的火焰。

7.2.4 总结

光线，是人类生命活动所赖以进行的条件，又是热量的视觉对应物。此外，光线还能向眼睛解释时间和季节的变幻。光线，几乎是人的感官所能得到的一种最辉煌和最壮观的经验。然而，实际的兴趣把人对光线现象的反映变成了有选择的注意，使人的意识对那些普通的光线现象不再注意和做出反应。只有见到火红的枫叶、苹果表面的红晕与阳光之间的因果关系，才会理解光线的意义。而像绘画的色彩那样把光当成造型要素，以光来完成一件艺术品，则是从20世纪后才开始的。其原因是现代人可以把人工光任意加工、自由使用。当我们进入夜晚的大都市中，可以看到各种各样利用光制造的广告设计，其盛况令人惊叹；当我们去观赏高科技艺术展览时，可以发现许多作品是利用光来制作的。总结一下光的构成要素，有的利用照射光，有的利用反射光，有的利用透射光，也有的利用霓虹灯等直接发光体进行构成，甚至有人把光与运动组合在一起。总之，以光作为材料去创造艺术效果，将是21世纪的一个新的造型领域(彩图10-31、彩图10-33、彩图10-34、彩图10-36、彩图10-39、彩图10-40)。

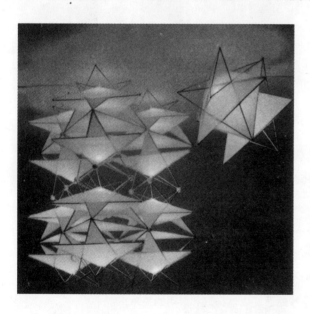

图7-9

7.3 强调形态与功能的关系

立体造型表达，是研究空间立体形态关系的内容，是对纯形态关系的方法研究。作为设计专业的基础课程，立体造型表达对学生学习造型原理，把握造型规律具有重要意义。通过对基础造型表达形态的分析，我们可以深入了解内容与形式的关系，提高感性能力、丰富造型手段，从而为有目的的造型打下坚实基础(彩图10-44)。

这里所说的形态是指产品的外观形式，功能是指使用功能。形态与功能是产品中最重要的两个构成元素。在设计的历史长河中，虽然各种风格与流派此起彼伏，但始终是围绕着这两者进行，形态与功能之间的关系始终是设计第一考虑的问题。形态与功能哪一个更为重要，对于不同的产品、不同的消费群体，都会有不一样的选择；同时，在不同的社会和时代背景下，对于不同的产品，功能与形态的关系都会发生变化。

功能主义是现代主义设计、人性化设计、绿色设计等许多现代设计风格都遵循的首要原则。在最简单意义上，功能主义认为一件物品或建筑物的美和价值取决于它对其目的的适应性。

路易斯·H·沙文提出的"形式追随功能"成为现代主义最响亮的口号，密斯·凡德罗提出的"好的功能就是好的形式"，"功能绝对第一"，"少就是多"等理论，在相当长的时期内成为现代主义的至理名言。构成教育、现代主义的发源地包豪斯学院的校舍建筑可以称得上典型的强调功能的功能主义建筑。

人性化风格设计坚持产品设计应该考虑的是高度舒适的功能性，设计必须符合人体的基本要求。20世纪70年代，对人体工程学的研究达到高峰，为人性化设计奠定了科学基础。现代设计于是从"为适应的设计"转移到"为工作的人设计"。

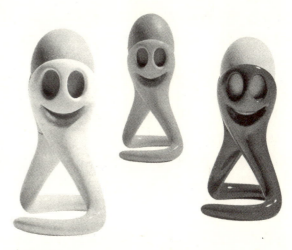

图7-10

7.3.1 有目的的塑形

好的形态符合功能实现的需要。产品的使用功能是产品为使用者所接受的基础。如果你到博物馆观看早期的工具、武器，你将会注意到来自早期不同的国家文物具有极为相似的外形特征，这是由于物体本身的功能相似造成的。在人们使用频繁的产品外形上，使用功能的主导作用较为显著，如我们通常使用的手工工具、鼠标、旋钮等；在社会经济困难时，人们也往往更为现实，更注重产品的使用功能，第二次世界大战后包豪斯设计观念的接受与现代主义风格的广泛普及就是力证。产品的使用功能始终是产品的基本价值所在。

7.3.2 形态的功能

产品的外形不仅仅是产品的外在形式，其本身就具有精神功能的意义，尤其在物质产品丰富、生活富裕的年代，人们对具有这种意义的形态的需求更为明显。如20世纪80年代后现代

设计形式的兴起，就是对功能第一、形式第二现代主义设计原则的一种挑战。在曼菲斯、高技派的作品中我们看到了形式地位的重要，有的产品中对形式的处理甚至远远超过了对功能的关注。虽然后现代设计的许多形式较为夸张、前卫，不像现代设计风格的产品那样受到绝大多数人的接受，但它所倡导的自由、广泛、个性、不拘一格的设计人文思想却得到了人们的赞同，对流行多年的现代主义设计氛围造成极大的冲击；后现代播种的那些充满活力的造型种子随着时间的推移在当今的设计师与消费者的心中慢慢地生根、发芽、成长。当像水果一样清新的苹果G3电脑闪亮登场时，激起了多少电子产品厂家的前赴后继地效仿，产品设计的外形突然显得格外的重要，这难道不正反映了人们对多元设计的强烈渴望吗？

我们常常用流线型、小巧可爱、未来感、笨拙等来形容产品的外观，就说明产品的外观设计的好坏直接影响到产品所传递出的信息。产品的技术功能在一定时期内会处于一个相对静止状态，这时造型对产品的市场就更有发言权。人们面对同一功能的产品，会选择外形符合他们喜好的类型。前面我们分析了构成形态本身所具有的意义，这也同样适用于产品。只是，产品的形态较之构成形态更为微妙，在大的形态下有许多小细节，所以在处理产品形态时手段更为细腻精致。被誉为"有机设计之父"的芬兰建筑和产品设计大师阿尔瓦·阿尔托提出了这样的设计理论："信息、表现、人文精神"。对产品而言，信息，即形态具有可供选择的信号特征，具有明确的形态语言，在消费者心中激起喜欢或不喜欢的意愿。表现，指外形具有独特的个性表现方式。我们知道，没有个性的作品只能是泛泛之作，艺术作品如是，设计作品亦如是。个性表现是设计的较高境界，也是较难达到的水准，需要设计师在设计实践中努力探索，对社会、文化现象、形式进行深入的思考和具有较高的悟性。人文精神，即设计不仅能很好地满足使用需求，同时外形给人以亲近感，能将人对精神层面的需求反映在设计中。阿尔瓦·阿尔托的话涵盖了设计中最重要和本质的内容，值得我们认真领会和思考。

绿色设计也是把功能作为设计的首要原则。"少量化、再利用、资源再生"是绿色设计的"物尽其用三原则"，绿色设计风格认为在功能性目的下，只有最大限度地利用了宝贵的劳动力和原材料的设计才是优良设计。因此，立体造型表达应该把造型研究的重心之一放在对形态功能拓展的研究上。

7.4 强调新媒体艺术

沟通与合作成为在这些范畴进行创作的艺术家的关注焦点，他们不断探索新的行为模式、新的媒体与技术，企图发掘创造新思维、新的人类经验，甚至新风格的可能性。许多艺术家对于让观众参与到作品中深感兴趣，而艺术作品本身的定义也不再决定于它的实体界线（形式），而更多在于它的形成过程（概念）。另一方面，当今科学技术的突飞猛进，特别是数码

技术的日新月异，大大地激发了艺术家的想像力。艺术家、设计师运用计算机技术创作极为普遍，使艺术和技术建立了前所未有的密切关系。

7.4.1 新媒体艺术的表现形式

采用数码技术制作作品，作品的形态构成要素也因技术的特点而发生了一系列变化。新媒体艺术最鲜明的物质联结性与互动性。新媒体艺术创作需要经过五个阶段：联结、融入、互动、转化、出现。首先必须联结，并全身融入其中（而非仅仅在远距离观看），与系统和他人产生互动，这将导致作品以及你的意识产生转化，最后会出现全新的影像、关系、思维与经验。

在新媒体艺术中，物体的形态是虚拟的，它们存在于屏幕之中，受机械操控系统或环境的控制。使用者经由这些操作系统和作品产生直接互动，参与并改变着作品的影像、造型、甚至意义。引发作品的转化的方式是多方位的，可以借助触摸、在空间中的移动、抑或所发出的声音。不论与作品之间的接口为键盘、鼠标、灯光或声音感应器、抑或其他更复杂精密、甚至是看不见的红外线，观者与作品之间的关系主要还是互动性质的。联结性还可以超越时空，通过互联网络将全球各地的人联系在一起。

7.4.2 新媒体艺术的材料

从材料的角度看，新媒体艺术无非是运用了前人从未使用过的材料而已，而这种划时代的材料还将以难以估计的速度被研究和开发。这个以硅晶与电子为基础的媒体目前正与生物学系统以及源自于分子科学与基因学的概念相融合。最新颖的新媒体艺术乃是"干性"硅晶计算机科技以及生命系统相关的"湿性"生物学的结合。这预示着新媒体艺术有着令人难以预料的前景。

7.4.3 新媒体艺术的构成方式

新媒体艺术发展出一套全新的形象构成方式：对形状认知的互动性和现实构筑形态的新方式。新科技与新媒体的发展，引发了传统立体构成方式的转变，最根本的变化在于时间因素掺了进来，使得立体构成的造型、观看的角度处在动态之中，在物体形态和人的视阈之间提供了无限的可能性。这对激发设计师的创作灵感、提高形体构成能力有很大的帮助。随着新媒体艺术的发展日臻成熟，新的构成方式和形态将会不断出现，将会产生对立体构成的新的认识。

7.5 强调计算机技术的应用

计算机设计技术是近年来造型设计常采用的一种手段，它对于造型创作具有划时代的意义。当前，电脑美术设计几乎已经被应用到所有的设计领域，如工业产品设计、建筑和室内设计、服装设计、装潢设计。由于立体造型设计在形态的最后确定之前是要经过反复推敲的，因此，设计的过程从某种意义上说，是一种反复修正走向完善的过程。在这一过程中，创

造性形象思维与严谨的逻辑思维紧密相随，传统的方法是两者在过程中交替出现，并经过多次反复、协调，以达到最大可能的和谐。比较是这一过程中最常有的事：徒手绘制的造型，虽然来得快捷；未必能真实地体现创意；模型能较真实地反映最终造型效果，但又不便于进行形体的变更。而计算机辅助设计则是从三维开始创意设计，并在三维可视化设计过程中调整、完善设计，使设计师大量的理性思考、分析、判断能形象直观地表现出来，从而为设计师充分发挥其创造性提供了方便和可能。另外，计算机发展还能把握在形态创造过程中所产生的随机偶然性结果，而这些对于设计师来说是非常珍贵的。

由于计算机设计需要迅速、精确地达到预期的效果，所以对计算机硬件配置有较高的要求。从前计算机软、硬件发展水平上来看，设计者应当的基本配置是奔腾以上的机种，内存在256M以上，硬盘不小于80G，并配备光盘刻录驱动器。特别是显示系统，应当选用分辨率高、稳定性好、显示面积大的显示器（如点距为0.28mm逐行扫描数控彩色显示器），同时配高质量的图形卡，根据不同的用途，还可选用适当的输入、输出设备，利用于图形输入的数字化扫描仪、摄像机及相关数码设备，用于输出的彩色打印机等。

目前，计算机设计的软件比较多，这里只介绍在三维立体设计方面有代表性的软件。实际上在每一个方向上至少都有几十种软件可供选择，每种软件都有其独到之处，设计者应根据自己设计的特定需要或设计工作习惯决定使用哪种软件最为合适。

AutoCAD它是较为通用的图形设计软件。主要用于二维、三维坐标空间，能精确地设计各种几何形体。CAD系统和软件包已广泛地应用于建筑设计、工业设计中，近来电子与电脑数字控制（CNC）技术的发展使我们能直接将电脑模型／电脑图变成建筑实体。这种技术能将虚拟的建筑构思变成现实，利用3D激光切割雕刻机完成立体造型。这种发展使各大汽车制造公司受益，摆脱传统的手工操作黏土车模的劳动。降低成本。设计新车的周期从六年减到两年，甚至更短。

图7-11

3DSMAX是应用最广泛的三维动画创作软件，配有丰富的材质库与各种光源、环境效果，设计者可以设计出逼真的实体动态影像。

这些软件应用程序可以使设计者在计算机上以三维方式直接设计作品的整体概念造型和全部组件。因为它们充分利用了形状约束和尺寸约束分开处理的方法，使设计的作品不需要传统概念上的全部约束造型。

也就是说，需要修改时，形态及尺寸关系，不必像以前那样一切从头开始。设计者可以灵活地、针对局部上的任意特征直接以拖动方式非常直观地、及时地进行图示化编辑修改，在操作上简单方便，能直接体现出设计者的创作意图，比我们用泥制造模型，推敲形态更方便、更精确，不仅减少设计中修改工作所耗费的时间，提高设计速度，而且不需反复做模型，大大降低了设计成本。所以说，计算机设计给设计者展现了一个全新的设计领域。这也要注意，计算机设计不能完全代替立体造型表达的训练，因为立体造型表达是和实际空间中的具体有形的、看得见摸得着的形状和材料打交道，因此具体训练可以避免出现在计算机设计中的一系列如空间、重心等错觉问题，最终为设计奠定造型、材料和技术的基础。

7.6　强调运动式表达

运动式表达也叫动态造型表达。动态造型表达分为自然运动和人为运动两类。水的流动、风中的树木的摇曳、雪花的飘落等都属于自然运动类。各类机械运动、人力运动和媒体互动则是人为因素的运动。从运动的形态上看，主要有流动造型表达、滚动造型表达、震动造型表达等。

构成主义主张对动的物体予以强烈的关注，因为它能给我们许多启迪。莫霍里·纳基和阿尔芙莱德·格麦尼在1922年发表的《取决于各种力的动力学构成方式》中说："所谓构成主义，就是以各种力的动力学构成方式所作的空间活动。我们必须用宇宙生命动的原理来代替古老艺术静的原理。欲代替静的材料构成（材料与形的关系），必须展开动的构成（有活力的形式与力的关系）在那里材料只是力的承担者。"这些观念，对后来的造型活动有很大影响。

在此之前，除了"运动的错视"和"光与运动"之外我们研究的造型均为"静的构成"。在静的构成中动力学的关系是以"动势"、"动态"、"方向性"、"节奏"、"速率"等来体现的。在"空间构成"中我们讨论了"动线"，但那也是指参观者的观赏路线，或叫知觉力的动线而非客观物体（物质）的可视的真动线。然而，动力学的构成终究应该是包括客观物体的真动的。宏观地看，现实世界中的固体、气体、液体都存在着真实的运动，只不过，气是无形的。余下来就是运动的物体和流动的水体了。最早问世的运动艺术品，是亚历山大·考尔达在1931年完成的。那是利用振子和力学的平衡原理构成的、对一点点气流变化都非常敏感的活动雕塑。活动物体的构成属于形态构成的最终阶段。当然，若是极简单的运动构成，也可以在较早阶段进行。至于水体的构成也是如此。在重力作用下，水虽无定形但可见可触，通过对水的控制和疏导，完全可以实现其平面的定形化。简单的疏导无非是依靠实体的限定，而水的立体造型则需要复杂的运动构成。

7.7 强调空间的表达

7.7.1 对空间的理解

有这样一个经典解析"所谓空，是虚无而能容纳之处，就像天地之间那样空旷、广漠，可影响四方无限的延伸扩展；所谓间，意义为两扇门间有日光照进，即空隙、空当之意；也是隔开、不连接的意识。"因此我们应对空间有合理的认识，空间是无限的，也是无形的，是一种实体空间和虚体空间的结合，通过抽象思维与形象思维有机结合对空间进行创作。

空间是由"虚"和"实"两者组成的，"有形的"实体使"无形的"空间成为有形，"无形的"空间赋予"有形的"实物以实际的意义。它们是一组辩证的相互依存的关系。因此，空间实际上是由某一场所、环境或一种物体、材料同感觉它的人之间产生的一种互动与互视关系。

在三维艺术设计中，空间是一个非常真实、重要的概念。但是，我们很难为空间界定一个概念化的定义。空间是艺术家在创作中所要面对的三维性区域，它包括未充填的区域和充填的区域，而这两者又可以分别被称为正空间和负空间。正空间即指作品中占有实体空间的部分，而负空间则指被作品激活的空无空间。虽然，在创作中，一个好的艺术家必须同时处理这两种空间，但是观者对负空间的体验却是非常主观而微妙的，以致很难对之加以界定和衡量。而且使用二维的平面照片会进一步限制对空间概念的理解，因为当观者移动时，所获得的微妙体验会随之改变。

空间一词有着深刻的内涵和广阔的外延，各种艺术造型创作活动事实上都离不开以空间为依托。绘画作为二维的创作活动，可以在平面中表现三维和四维。雕塑虽然是三维的、立体的，但是它与人是相分离的，人们只能从外部来观看作品。而在我们的展示空间中，人可以进出其间，并在空间中感受到空间的变化。由此，不论是绘画、雕塑、还是展示活动的效果的体现，都离不开它们依托的材料。所有的一切都需要通过有设计的材料运用，来实现设计者的创造想像力。所以，我们在研究空间的展示过程中，需要把在空间环境中的材料以及加工方法作为实现完美设计必须考虑的一个重要方面。当今先进的技术同时带来了新颖的材料和技术，而一个成功的设计不能没有创新和高超技术的支持，这也就是我们为什么对材料在空间展示中的作用如此重视的原因。在上述条件的限制之下，本节将探讨艺术家处理空间所采用的一些方法。这些方法有：空间关系；空间尺度；空间形式；空间环境；空间幻觉。

空间关系

空间实际上是由一个场所、环境或一种物体、材料同感觉它的人之间产生的一种相互关系。广义的空间关系应该包含许多方面，而设计师处理空间的方法，则主要是注重作品与环境

形式之间、作品与观赏者之间的空间关系。

金属材料作品与我们生活各个方面密切相关。同样是作为与环境合理统一的形式内容，通过作品的光线照射、人们欣赏作品视角的不同，以及作品本身体现的色彩肌理效果，展示于环境中的某种设计想法，暗示着人们生活兴趣、志向、爱好的多种可能性（彩图10–）。

建筑师和环境景观师通过设计的作品，把建筑形式与公共环境、绿化、通道设计，以及其他联系人类生活活动的方面处理成更合理、和谐、恰当的一种关系。实际上，这正是环境艺术，特别是建筑艺术的术语所说明的一个空间关系。即在特定的空间位置上，依靠设置各种与人有关的实物，限定空间的形状、规模、性质，创造出一种特定的空间活动环境。这种空间与人的关系需要通过人们在环境中的物品触发、诱导人们的精神意识，从而满足人的个性的要求，以及空间里生活的人和社会集团的生命活动与生产活动。

艺术家处理空间问题的另一个方面是在形式之间、形式和环境之间、形式和观者之间的空间关系。景观设计师和建筑师可以通力合作，使室外结构、人行通道、绿化植物和建筑物及其使用者之间相互融洽，并使景观设计和建筑样式与更大的环境之间形成和谐的空间关系。建筑及其内部设计，通过对回廊、家具陈设和墙上的门窗孔穴，来控制通道和观察点。日本式花园吸引着人们沿着弯曲的小径漫步，在特定的间隔驻足观看由自然的和人工的形式创造的生动画面。他们观看的方法无非是估计一下铺路石头、视觉屏障和门洞通道的布置，以及视觉强调的应用。若此类设计获得成功，我们便不觉得受人摆布。而另一些花园，如主花园，则允许连续地欣赏它的全貌。虽然花园的小径控制了我们游览的路线，但是没有视觉障碍却使我们可以随时判断在与整个花园以及后面远景的空间关系上自己所处的位置。

都市环境中创造令人愉快的空间关系所必要的那种想法：城市，在物质上代表着一种社会契约。就建筑物彼此间相互作用的方式、它们将选择的用途和将采用的物质形式而言，必须达成一个共同的协议……光线、空间感、宁静、视觉效果的多样性、适度的比例，也许我们对于这些东西作用的大小还知之甚少，但是我们会知道，没有它们就不会有我们文明的城市。然而，这一切却在迅速消失……

从狭义上说，各种三维艺术品的设置如果要给人产生深刻的印象，就需要考虑它们彼此之间以及与周围环境之间的空间关系。它们布局的远近、方位、高低对作品如何有效发挥作用都有直接影响。博物馆负责人都会发现，安排一次三维作品展览比安排一次绘画这样的二维作品展览要难得多。这是因为一件三维作品位置的变动不仅影响到两侧的东西，而且也影响到空间里的一切东西。由于三维的作品彼此间以及与它们周围的东西相互作用，许多艺术家宁愿亲自承担布置自己作品这件花费大量时间的工作。在三维区域中，观者与物体之间的空间关系是能够被艺术家小心控制的。

空间设计往往受到经济因素和政治因素的制约。

空间尺度

在研究了空间关系之后，我们应该对空间的关系进行展开分析，其中关于空间尺度的理解应该是研究空间展示效果形成的非常重要的方面。

由二维作品转化为三维作品有可能会产生一种变形。事实上这种变形，有时是一种作品内容上的相对大小的变化，有时是一种作品通过在空间中的尺度变化，以提高观众在观赏作品时的想像通过一种作品在空间中的安排、从与作品有关的空间三维的思考中获得灵感，有效地使用空间也包括对尺度的考虑。一般来讲：尺度指一个物体的大小与其他物体及与其环境之间的比例关系。我们人类总是习惯根据自身的尺度，或根据我们学会的建立与三维世界中物体的联系来判断大小。在过去，特大的雕塑所传达的观念是崇高伟大的人类精神，它最大的特征是出人意料地运用比例尺度的方式，隐含着我们上一时代拜物主义的一种政治态度。现在，这样的情形比较少见，取而代之的是在大的空间中，通过利用一些相对比较小的雕塑作品作有序的、艺术性的安排，来体现当今社会的风格和面貌。

在此，空间和与之相关的内容需要有一定的对尺度的控制设计。有效地使用空间也包括对尺度的考虑。尺度指一个物体的大小与其他物体及与其环境之间的比例关系。然而，有些作品可能向我们关于自身的大小和在三维世界中的重要地位的观念提出挑战。

有些再现性作品是以和实物等大的尺度展现的。有些作品可能以小型的比例展现。这种比例，无论相对于人还是相对于被再现的实物，都要小得多。缩微模型往往让我们觉得自己是个巨人。它们比我们指望的要小得多，以致我们相对地变大了。尺度范围的最大极限是特大的作品。它们可能是非客观的作品，与人的尺度相比如此巨大，以致使我们矮化，好像是侏儒，或者以比实物大得多的尺寸对熟悉物体地再现。

空间环境

对空间环境概念要有整体的思维模式。从狭义上说，各种三维艺术品的设置如果要令人产生深刻的印象，就需要考虑它们彼此之间以及与周围环境之间的空间关系。它们布局的远近、方位、高低对作品如何有效发挥作用都有直接影响。

在许多作品中，设计师都将空间作为表现作品内涵的一个微妙的媒介。思想或感情的表达不仅可以依靠隐喻性空间幻觉的创造，也可以通过空间中勾勒出的形体的延展，借此引导观众去关注形式与周围区域之间的相互影响。设计者或者关注形式之间的空间关系，限制在一个确定空间之内的形式或观众位置，或者通过去改变熟悉事物的比例尺度。

空间形式

除了在物质实体上占据空间之外,正空间还可以从其内部和周围空无的空间中开拓出负空间。即那些由正空间开辟出来的形式,可能在作品中具有多种审美功能。空间并非指环绕物体周围普通空间的一部分;它本身就是一种物质,是物体的一个构成部分,和其他任何硬质材料一样,它也具有表达体积的能力。无论观者是否意识到在"观看",这些轮廓清晰的空间本身在视觉上通常都是饶有趣味的或富有吸引力的(彩图10-)。

给三维作品拍照时,为了使这些未充填的形式更具可见性,通常让作品对着简朴的背景。与那些从空间中雕刻可辨认形式的方法有所不同,有些作品倾向于激活某个比自身的物质范围更大的区域。当作品呈现的视觉表达将观众的注意力引向一个更宽阔的区域或者以微妙而积极的活力充实周围的气氛时,上述情景便发生了。

一件作品的空间存在是某种只能被感觉到的东西;它通常是看不见的,除非它被限制在作品的轮廓之内。而对作品存在的大小尺寸的估计是很主观的,这不仅取决于作品,而且也取决于观者的意识和个性。激活周围空间的途径之一是将观众的注意力吸引到穿越空间的视线上。

心理学家们发现,人们总会做出同样的事情:他们下意识地将身体周围一定范围确定为"私人空间"。如果你曾经侵入过某人的私人空间而使他感到愤怒或变得刻薄,那么你就会理解激活的空间这句话意味着什么。当然,一件作品的空间存在未必一定是一个敌对的环境。但是对感觉敏锐的人来说,它会引起某种敬仰之情。相反,一些大型作品的设计目的是表达对人们的欢迎,吸引人们,而不是创造一种向外扩张的空间存在。

在虚拟现实世界中,被激活的空间可能显得很大,但它只存在于记录观者的行动并反馈视觉信息的监控器中。虚拟现实作为引进的运用高科技辅助手段的艺术形式,至今还是一个没有得到充分开发的领域。与别的任何实体性艺术品相比,所创造的三维幻觉图像将存在于一个全然不同的环境之中——那里将不会有酸雨来侵蚀作品,不会有大雪覆盖,不会褪色,不会破损,更不会有重力引起的种种问题。

有些三维作品都是放在明确界定的范围内逐步发展起来的。在这样的范围内,艺术家不仅控制着那些已充填的区域,而且也控制着剩下的未充填的区域(彩图10-)。

在装置艺术作品中,艺术家试图将美术馆或博物馆的整个展室都融入审美经验的整体之中。因此对现有空间的特征必须加以处理,以便创造出一个可控的环境,它不含有任何会转移人们进行预定体验的因素。在浮雕作品中,各种形体凸起于其上的嵌板界定了形象的空间范围。

那些穿行于这样一些作品之中的观众将会作出怎样的反应呢?我们被限制在一个被控制的空间之内的体验是非常主观的。我们都喜欢回到家里,那里有一个地方能以我们自己选择的亲

密环境围绕着我们。都市广场的设计目的通常是，通过暗示一种围地的感觉，一个杂乱无序的城市街道衬托下的绿洲，为刚刚从街道脱身或离开公共交通的人们提供一些休息的好地方。当人们走进这个公园般的空间时，内外环境的对比非常强烈——这与人们感受到的那种不愉快的受限制的感觉完全不同。当我们的注意力转向一些空间受限制的作品，被引到内部，有的会吸引我们将被限制的空间与它周围的东西进行比较，既发现差别，又找到相似之处。

空间幻觉

我们已经习惯根据自己的三维世界来处理空间，所以学会了对所见之物的空间暗示作出某些假设。例如，若干个相同的物体分别放在离我们不同距离的地方，虽然我们看见它们大小不等，但是往往会根据它们可能是一般大小的假设而自动地放弃那种视觉印象。艺术家可以利用这种假设，突出要求在物体的大小或相对距离方面欺骗观者的情境。

舞台设计艺术也相当多地运用了空间幻觉。因为设计师必定经常使用实际上很小的舞台空间去创造一个大得多的区域的印象。在舞台设计中普遍使用的一种幻觉设计是强迫透视——夸张的线透视，即令一组平行线明显地向地平线汇聚。

在中国园林艺术中，大量地运用这种空间幻觉的手法进行造园。在一个不大的范围内似乎能容纳千山万壑、四季植物、河流湖泊。这种尺度上的缩减不仅仅是象征性的，许多幻觉设计被用来创造显得比实际大些的空间，如园林中的隔墙、假山、树木、竹林来制造弯曲丰富的空间。相反，有一个大的空间是专门容纳人们进入的，如城市购物广场、会所、大客厅。某些巨大的参与性雕塑作品，欢迎观众的触摸、攀爬、穿梭，使空间显得更为活跃。

在许多作品中，艺术家都将空间作为表现作品内涵的一个微妙的媒介。思想或感情的表达不仅可以依靠隐喻性空间幻觉的创造，也可以通过空间中勾勒出的形体的发展，藉此引导观众去关注形式与周围区域之间的相互影响，或者关注形式之间的空间关系，限制在一个确定空间之内的形式或观者，或者改变熟悉事物的比例尺度。

7.7.2 三维设计的空间

一件三维作品一旦被放置在某个地方，必定会改变某一处的空间。我们都有这样的体会，设计一处展示三维作品的场所，比设计单纯展示二维平面作品要复杂得多，原因在于物与物之间的空间距离会影响到彼此的观赏效果，它有数不清的因素在此起作用，如透视、尺度、比例、错觉、幻觉等。在实形周围环绕着负空间，对实形起着制约与反制约的作用。

任何一件三维作品，必定要放置在一定的场所。在三维设计活动中，空间是一个非常真实的概念。人们把实形的物体称之为正空间，把非实形的空间称之为负空间（正空间即指作品占有实体空间的部分，而负空间则指被作品激活的虚空间）。在平面设计中，一幅平面的画面，随

意点上几个圆点，就已经显示出实与虚的空间关系。而在三维设计中，空间概念要比平面复杂的多。在实践中，一个成熟的艺术家必须同时处理这两种空间。在绘画作品中有所谓"负形与正形同样重要"的说法，那么在空间作品中，"负空间与正空间同样重要"的说法也是能够成立的。

除了在物质实体上占据空间外，正空间还可以从其内部和周围空无的空间，开拓出负空间。在保罗·泽兰斯基的《三维创造动力学》书中引用了雕塑家瑙姆·加博的话说："空间并非指环绕物体周围普通空间的一部分，它本身就是一种物质，是物体的一个构成部分，和其他任何硬质材料一样，它也有表达体积的能力。"

使人产生敬仰的空间在庄严的建筑物和纪念碑式的雕塑前，宽广的空间能使人产生敬仰之情。如天安门广场、苏联二战纪念碑等。在某些宗教场所，高耸的建筑物给人们一定的空间仰视，使人产生与天国对话的幻觉。

7.7.3 构建空间意识

对于空间的思考是立体、三维的，而不是平面的，由于空间的无限、无形，这就给创造空间形态增加了困难，为了把实体空间和虚拟空间变为视觉形象，就必须对无形的空间作为分隔限定，使无限成为有限，使无形化为有形。这种空虚的形是借助实体的形而存在并成为有用之形。由于人们的视觉习惯通常只注重实体，而虚形只有用来被人感受，因为它传递的是实体之间的相互关系，或排斥力、吸引力。因此对空间的限定来造就空间意识的建立。限定是不同的空间形式对于人的视觉与行为方式产生影响的重要形式。不同的空间形式都具有不同程度的限定性，通过眼睛的感知，去传递一种信息，营造一种氛围，领会一种精神，进而影响和支配人的情绪与思维，建立起人们在相关空间的基本行为模式。分析、了解和掌握不同空间的限定性，将有助于提高我们对空间内外复杂的组织能力，有助于提高我们界定场所及空间塑造的能力，对于提高我们的空间设计水平将大有益处。

7.7.4 实现空间塑造

空间塑造是一种视觉艺术，需要把常规的审美原则用抽象的手段进行意向的、具有生命力的空间形式创造。在空间形式美的塑造训练中，应避免以实用功能为目标，这样会禁锢学生创造性思维的发展，有损空间塑造研究的目的。空间塑造除了在培养独特的构思、空间美感的认识、构筑方式的创造上下工夫外，如何找到空间造型与空间设计相结合的突破口尤为重要。因此以下我们谈到关于在空间中两大空间形式的认识与塑造。

(1) 实体空间的认识及表现方式

实体空间是指非虚拟性的、实在的、可见和可感的空间形态，是对实在的物体而言的空间形式。实体空间的形式大致可分为内部空间形式和外部空间形式及综合空间形式三大类。作为

内部空间形式概念广泛的表现在建筑内部设计、橱窗设计等；外部空间相对于内部空间概念而言的，是指物体表面的、没有被限制的空间形式，广泛的出现在城市规划、建筑物设计、工业产品造型设计等造型领域中。作为综合空间的形式是指那些由多种空间形式交织组成的空间形式，那种难以定性的半开半闭，不内不外；或者既外亦内的空间形式便可以划归综合性空间形式，这种空间形式多表现在环境艺术、建筑和展示艺术领域，可以看出作为实体空间的运用是相当广泛和普及的，那么在立体造型表达的教学中怎样去达到对实体空间分隔的训练和对空间的塑造。

(2) 塑造实体空间的构成方法

在进行实体空间塑造的过程中可分:为用线材、面材和块材进行空间塑造，通过一定的设计原则达到使其产生空间感的造型。首先，线在空间塑造中有着重要的作用，线具有一定的延伸性意味，可形成空间内的骨架或结果本身，给人彰显一种轻快、流动、韵律的感觉。线材可通过平行排列、交叉组合、放射状、重叠排列及任意排列几种构成方式来表现和塑造空间。

其次，面材在空间塑造中表现方法其实无外乎直面与曲面，由于面具有明确的边缘，具有充分的面积感和力量感，面材可对空间进行一定的分割、隔断以及单元体的群体组合，可造就多种空间分割感。面材可通过反复、渐层、交叉排列、比例对比、平衡、律动及自由曲面排列几种构成方式来表现和塑造空间。

最后，作为块材在空间塑造中是最为重要和应用最为广泛的一类手段，块材属于封闭的形体，本身具有稳定性、重量感和充实感，通过塑形、堆叠、排列重复、聚集、挖空及切割构成方式表现出对实体空间的塑造。

通过线、面、块体等基本元素的空间造型，目的是培养学生基本形在空间塑造的能力，也是由单一形体造型到复杂空间塑造地过渡。对空间的分割目的是认识空间并训练怎样用实体再划分空间的能力。

第8章 | 设计思维表达

8.1 设计思维的概念

工业设计活动是对一切人为事物的认识、再创造的过程。它是基于对自然以及前人对自然改造的人为行为和阶段成果的分析和准确地描述之上的,所以观察现实客观现象,发现、分析存在的矛盾的问题;从而判断、描述这些问题的本质以及这些问题存在的环境、条件、时间因素是提出解决问题方向的关键了。另一方面在问题定义判断之后,在解决问题的方案展开过程中,需要从人类文明的所有财富中汲取营养并针对抽象出每一局部问题的本质进行综合处理,这仍然需要一种由表及里、由此及彼的思维方式。

在筛选解决问题的各种方案时,如何评价、舍取、决策时,同样需要一种系统的思维方法,乃至简洁、清晰、有序地表达解决问题的方法、过程和结果都需要这种思维方式。这就是"设计思维"的目的、内容、方法、本质。

图8-1

8.2 设计思维的要素

设计思维的要素包括素材、结构、目标、形式四个方面的内容。

素材——观察对象、搜寻问题、积累经验。

结构——分析问题、找出问题之间的关系,建立被观察对象的表面现象之间的有序系统,明确内容与形式、现象与本质、造型符号与使用目的、使用对象、使用环境、使用条

件、使用时间之必然联系；认识用以表达使用目的与被选择的原理、材料、结构、工艺、尺度、形态、色彩等之间的必然联系。

目标——判断客观事物的目的。在比较相似、相关事物的使用目的基础上，找出相对正确的、现实的评价目标的依据、条件。

形式——客观事物的目的、结构、构成的材料、工艺、构造、造型等即素材这三种要素综合体现出的表达形式，也可以说这个对象的存在方式是设计思维研究的第四种要素。

8.3 设计思维的过程与方法

（1）思维过程是一个发现问题、罗列问题、分类排队比较问题以至判断问题的本质，直到根据现实条件限定解决问题的范围的过程。

（2）学会从现象中找本质的方法，即去伪存真、由表及里这个"形而上"的抽象思维方法。

图8-2

（3）熟练地运用对一切事物在比较中抓住多种途径、各种形式解决问题的特征，这又是由于同一本质，由于不同背景条件有不同解决问题的形式，这就是"形而下"的扩展、扩延和联想思维方法。

（4）掌握"分类"方法。事物是丰富的、复杂的，但各种事物之间存在着不同层次的联系，同一层次有深浅不同的区别。或从使用目的、或从使用环境、或从使用条件、或从使用对象、或从原理、或从材料、或从工艺技术、或从造型特征、或从风格及色彩……都可进行归类排列推理，从中即可发现同属的东西都有相同的特征，以加深对某一事物的全面认识。也是从个别到一般，从一般到个别的认识过程。

（5）凡事都要"简化"。简化的过程就是思维深化、抓住主要矛盾的过程，也是去粗取精、由表及里的过程。简化了，也就抓纲张目了，自然就清晰有序了。这样也就建立起问题的系统网络了，不论在判断问题、解决问题、表达问题时都能使人、使自己达到真正的理解，即使是"创造"也会有效率。

（6）"打散"与"整合"，即涉及消化、吸收、创造新系统的过程。

8.4 设计思维的辩证逻辑

设计思维是设计科学的核心问题。设计的发展在很大程度上就是设计思维的发展。设计思维的本质就是在它的思维过程中，具有明显的辩证逻辑特征：逻辑思维与形象思维、理性与感性、抽象与具象、主体与客体（人与物）等，这二者并非二元对立，而是两者有机的整合，以体现出设计思维的丰富性与独特性（彩图10-41）。

逻辑思维和形象思维，是人类反映客观世界的两种不同的思维方式。逻辑思维运用概念、判断、推理等形式，从个别上升到一般，并通过一般的形式来反映普遍存在于个别事物中的规律性，这是一种锁链式的、环环相扣递进式的线性思维方式；形象思维是非连续性的、跳跃性的、跨越性的非线性思维，它主要用形象作为思维的材料和工具。设计思维就是逻辑思维和形象思维的整合。"人的每一个思维活动过程都不会是单纯的一种思维在起作用，往往是两种，甚至三种先后交替起作用。比如人的创造性思维过程就决不是单纯的抽象思维，总要有点形象思维，甚至要点灵感思维。所以三种思维的划分是为了科学研究的需要，不是讲人的那一类具体思维过程。"逻辑思维和形象思维的划分只是相对的，实际的设计思维状态应该是两者甚至是三者以上的有机整合。由于设计不同于绘画，它涉及的内容和范畴十分广泛，科学的本质决定了设计思维的逻辑定向，而设计的造型要求又决定了设计思维的形象思维定向，但任何一种单独的思维方式都能以解决一个完整的设计项目。

在设计过程中，没有形象就没有设计。设计形象有不自由性，它受制于材料、结构、功能、技术、工艺等因素，它必须建立在产品内在结构的合规律性和功能的合目的性的基础上。它也离不开逻辑思维，概念、归纳、推理作为形象设计的检测与评价方法，因而在设计中，设计思维的逻辑性和形象性是密切联系在一起的，它是理性的，又是感性的。

设计思维中人与物的关系，就是要处理好"两个尺度"的问题，即"人的尺度"和"物种的尺度"。"人的尺度"，具体就是指以人为主体的设计思维。"物种的尺度"可以理解为在设计中只注重物的尺度，注重物的尺寸大小虚实方圆等；"人的尺度"是在设计中要注意物与人的比例关系，即人机关系问题。这样才能处理好人与物、人与社会、人与环境、人与自然等关系，设计的思维不要使物

图8-3

性掩盖了人性，要做到既见物又见人。

对设计思维的认识，就自然而然地令人想起人性化的设计观念。设计观念就是设计思维的结果。"包豪斯"的宣言中就有"设计的目的是人而不是产品"。所以，有人说，倘若设计师对于物与物之间的关系过分重视，而忽略了物与人之间的关系，则设计就可能迷失方向。"人性化"的设计观念就是从设计哲学的高度上来认识和理解设计的本质和意义，强调"人"的因素。我们说的设计中的"人性"不是抽象的，而是具体的，是"人的自然性和社会性的统一"。就是在设计思维和设计文化中，提升人的价值，尊重人的自然需要和社会需要，满足人们日益增长的物质和文化的需要为主旨的一种设计观。

这种以人为主体的设计思维和设计观念，正是现代设计走向成熟的新起点。当今信息时代，人们已越来越认识到，人、物、环境、社会、自然之间的关系是共存共生的关系。而不是物质财富的一味追求，自然资源的无限制开发、环境的大量破坏、物的大量挤压，社会的失衡，人的孤独和失落等。

总之，人性化的设计观念是一种动态的设计思维，在不同的历史时期、不同的时代，它具有不同的内涵，它也要不断地充实和提高。

设计思维的辩证逻辑，最终还是指向设计思维的创造性特征，设计思维是一种创造性思维。设计中的创造性思维需要借助创造性想像，但并非胡思乱想，它受到设计的目的、设计的条件如生产工艺、生产技术等因素的制约，但它必须还要有创造性。即必须具有过去不曾有的新东西，这才意识到具有创造性。创造性思维对于一个设计师来说是十分重要的，然而它并非随时都有的，也不是处在我们随心所欲地控制之中，它是"千呼万唤始出来"。它是设计思维的辩证逻辑发展的一个终点，也是下一个创造的逻辑起点(彩图10-43)。

8.5 设计思维与设计观念

立体造型表达是设计基础教程的重要部分，需要同学们正确解决设计观念与运用材料、工艺的技能之间的矛盾。是产品设计、造型设计等交叉学科所需要的学科知识的抽象凝聚。它运用了系统观念，旨在建立一个生长的、有机的知识结构骨架，在横向知识面与纵向知识深度之间建立许多交叉点——知识节点，从而将广泛的、多面的知识构成网络，寻找应该补充的空间。这种具有空间结构的知识体系必须把"创造"作为设计行为的出发点。在形象思维、逻辑思维的交替过程中，打散现象及事物原有的结构，把各个单元和因素按照现代的需要和方式重新整合，这就是抽象思维的训练，也就是观察分析能力。这个过程就是设计思维的过程、再创造的过程。设计基础的重点、核心就是训练学生这种能力。

设计观念是设计思维的起点与方向：理解的实质；设计的实质；"大"与"造型"；天人合

一共生；眼与脑；手与脑；综合创造；抽象思维与创造；表态与材料；形态与生理反应；形态与社会；形态与力学；材料与力学；形的结束；形的过渡；形的相加；形的统一；形的个性；形的寓意；开拓承托；形的递增与递减；形的创造。

观念在创造性思维中起着决定性的作用。如果人们都认为凳子是四条腿的，那么恐怕今天的三脚凳、两脚凳、独脚凳、沙发就不可能出现。作为设计师必须有预见性，做到唤醒别人而不是当一名被唤醒人。树立正确的设计观念，从旧的习惯和个人知觉的束缚中跳出来，以多元、多维的空间想像来思考(彩图10-50)。

在教学练习过程中强调一种系统的思想，首先是彻底地打散，分别理解各种材料、结构、加工方法；然后是系统地整合，综合考虑各种因素的各种可能性，以实现抽象的功能，即系统的目标。这里，要特别强调打散与整合的关系。整合必须建立在对打散内容的充分理解的基础之上。同时，要特别强调抽象功能的理解，明确专业基础与专业设计的界限，使得从基础到专业有一个切实的过渡与分工。系统思想，不仅是各种因素的综合，也是各个阶段的区划。只有通过这样的过程，才能充分理解并掌握这种系统的思想。我们强调的是过程，而不是结果。

8.6 创造性思维的开发

创造性思维是个令设计师颇感"阵痛"的域点。人类的进步，社会财富的积累，无不与人的创造能力有关。罗曼·罗兰说："创造才是力，创造才是欢乐！"松下幸之助说，松下电器公司发展迅速的原因在于拥有每年能提出52万项创造发明的生力军。

"创造"是人的全部体力和智力均处于高度紧张状态下的活动，是智慧、能力、心理最集中的反映。它是人类主动地改造客观世界，建立新生活，获得新价值的开拓性活动。

设计思路，是设计师在设计研究中,提出问题和思考问题的方法和方式。如何突破一般构想进行交叉的多维组合,已成为现代设计不可忽视的重要问题。当在设计思路中,我们有目的、有意识地将来自于大自然的联想(自然观察)、生活的启示(生存观念)和人为地创造等方面(各种具体创造性思维方法的运用),用于组合构想并做重新认识,便会呈现出各种集多元新的要素,达到构想中合理的、满意的甚至意想不到的结果,即综合后的构想新点的显现。

图8-4

一门新兴、综合性的学科——创造学,是研究人类创造活动基本规律的科学。主要包括创造哲学、创造性思维理论、人格理论、环境理论、教育理论,以及研究创造法则、创造技法等的创造工程学。

8.6.1 创造性思维的含义

"思维"是人脑对客观事物间接和概括的反映,是人类智力活动的主要表现方式。思维通常指两个方面:一个是名词性的词,即"思想",指理性认识;一个是动词性的词,即"思考",指理性认识的过程。思维有再现性、逻辑性和创造性。

创造性思维不是单一的思维形式,而是以各种智力和非智力因素为基础,在创造性活动中表现出来的具有独创的、产生新成果的高级、复杂的思维活动。它是创造活动的实质和核心。工业设计离不开创造性思维活动。无论从广义还是狭义的工业设计角度讲,设计的内涵是创造,设计思维的内涵是创造性思维。

8.6.2 创造性思维的形成

创造性思维在本质上高于抽象思维和形象思维,是人类思维的高级阶段。它是抽象思维、形象思维、发散思维、收敛思维、直觉思维、灵感思维、逆向思维、联想思维等多种思维形式的高效综合运用,反复辩证发展的过程,且和传感、意志、理想、个性等非智力因素密切相关。

抽象思维亦称逻辑思维,抽象思维是认识过程中将反映事物共同属性和本质属性的概念作为基本思维形式,在概念的基础上进行判断、推理,反映现实的一种思维方式。使认识由感性个别到理性一般再到理性个别,以更深刻、更正确、更完全地反映客观事物的面貌。归纳和演绎、分析和综合、抽象和具体等,均是抽象思维中常用的方法。

形象思维它是一种从表象到意象的思维活动。所谓表象,是通过视觉、听觉、触觉等感觉、知觉,在头脑里形成所感知的外界事物的感情形象印象。通过有意识、有指向地对有关表象进行选择和重新排列组合的运动过程,产生能形成新质的、渗透着理性内容的形象,则称意象。

发散思维亦称求异思维,是创造性思维的一种主要形式。它不受现有知识或传统观念的局限,按照不同方向多角度、多层次去思考、探索的思维形式。在提出设想的阶段,更有重要作用。发散思维有流畅性、变通性、独特性三个不同层次的特征。

收敛思维又称求同思维,以某一思考对象为中心,从不同角度、不同方向将思路指向该对象,寻求解决问题的最佳答案的思维形式。在设想或设计的实现阶段,这种思维形式常占主导地化。在创造性思维过程中,为能很好结合使用发散与收敛思维,常能获得创造性成果。

分合思维是一种把思考对象加以分解或合并,以产生新思路、新方案的思维方式。面块和

汤料的分离，发明了方便面；衣袖与衣身分离，设计出了背心、马甲；将计算机与机床合并，设计出了数控机床均为分合思维的实例。

逆向思维即把思维方向逆转，用和常人或自己原来的想法对立的、表面上看来似乎不可能并存的两条思路去寻找解决问题办法的思维形式。想别人不敢想、做别人没做过的事，逆向思维常会获得惊人的成果。

联想思维即所有的发明创造、设计产品，不会与前人、与历史、与已有知识截然无关。把要进行思维的对象和已掌握的知识相联系、相类比，从而获得创造性设想的思维形式即称联想思维。联想越多、越丰富，获得创造性突破的可能性越大。

直觉思维即爱因斯坦认为："真正可贵的因素是直觉。我相信直觉和灵感"。直觉思维能以等量的本质性现象为媒介，直接把握事物的本质与规律，是一种不加论证的判断力。越来越多的学者认为，直觉思维这非形式逻辑思维是一个包含了灵感、顿悟在内的总的、人的概念。

灵感思维是人们借助于直觉启示而对问题得到突如其来的领悟或理解的思维形式；是一种把隐藏的潜意识区的事物信息，以适当形式突然表现出来的创造能力；是创造性思维的最重要的形式之一。建筑师、工业设计师，从自然界多种形态中得到灵感，产生出许多优秀的设计实例，更不胜枚举（彩图10-53）。

创造性想像即想像，是对记忆中的表象进行加工改造后得到的一种形象思维。它是创造活动的先导，因而是创造性思维的重要成分。

8.6.3 创造性思维的特点

创造性思维有自身的特点，主要有：

(1) 思维方向的多向、求异性

创造性思维的特点首先表现在人们司空见惯、不认为有问题，看不出问题之处找到问题并加以解决。表现为选题、结论等方面的标新立异。表现为对异常现象、细枝末节的敏锐性。哥白尼的最大成就就在于以日心说否定了统治西方长达一千多年的地心说；磁冰箱一反传统电冰箱的设计原理，非但价格可降低1/4左右，效率提高近40倍，且不用破坏臭氧层的制冷剂——含氯氟烃，减少皮肤癌的可能性。

(2) 思维过程的突发、跨越性

创造性思维往往在时间上、空间上产生跨越、突破、顿悟。1905年，年仅26岁的爱因斯坦发表了《狭义相对论》等5篇论文，令许多一流学者瞠目。由于其理论、思想超越了当时人们的认识，被视为"疯子说疯话"。然而，正是这种突发、跨越的品质，才是创造性思维的特色和可贵之处。

(3) 思维效果的整体、综合性

这是创造性思维的根本。如果不在总体上把握事物的规律、本质，预见事物的发展过程，则选择、突破、重新建构就失去意义。门捷列夫不走当时大多化学家热衷于发现化素新元素的路，站在哲学的高度上，研究所有化学元素间的关系，从整体、综合性上找到了本质与规律，其贡献要比发现一、二种化学元素大得多。

(4) 思维结构的广阔、灵活性

思维的灵活性，即能迅速、轻易地从一类思维对象转向另一类内容相隔很远的对象的能力，是一种思维结构灵活多变、思路及时转换的品质。问及砖的用途，一般人总答：造房子、铺路、砌灶等。而具有思维灵活性的人，应看到砖有尺度、有体积、有重量、有颜色，因而其用途远远不止上面所答。

思维结构的灵活性还表现为克服"思维功能固定症"。及时放弃旧的、走不通的思路，而转向新的、能有所创造性成果的思路。细菌学家弗莱明就是从培养葡萄球菌而转向杀死葡萄球菌的观察研究，才有了发明青霉素这一重大创造性突破。

创造性思维还表现出思维广阔性的特征。达·芬奇是画家、建筑师、数学家、工程师；钱学森在办学、火箭技术、系统工程、思维科学、特异功能、技术美学等广阔领域均有建树。

8.6.4 设计灵感与创新设计

"踏破铁鞋无觅处，得来全不费工夫"，灵感的确有一种奇迹般的超常表象，只可意会，不可言传，仿佛是神助我也，它有如下三个重要特征：突如其来、稍纵即逝以及不由自主。设计师的创新与其说是有组织有目的艰苦奋斗的结果，不如说是"灵感闪现"的结果，但是这种灵感闪现同样不能重复，不能教不能学，没有一个可以教会某人如何成为创造天才的已知办法。

实际上，设计灵感多半是由于在潜意识中所酝酿而成的东西猛然涌现于意识。所谓"潜意识"在心理学上通常指不知不觉、没有意识到的心理活动，它多半还是依靠自由、丰富的想像作用，而且在潜意识活动中情感的支配力与在意识活动中相比显得更大。

灵感和这种潜意识的活动大同小异。所不同的只是在潜意识中完全把意识遮掩起来，而在灵感中潜意识所酝酿而成的意象涌现于意识中，也就是说意识仍然存在。那么，在潜意识中酝酿而成的意象究竟在哪一时刻涌现于意识呢？一般来说，设计构思要在情绪饱满，即意识作用弛缓的时候进行，设计师仿佛忽然被某种形象所感动，而这种感动并不会延续持久，只有对于这种感动产生了一种非把它保持下来不可的时刻才是设计的真正开端，灵感便油然而生。所以，激起设计师创造欲的往往是新鲜的事物，是那些从"半睡眠"的意识里惊醒起来的事物。即类似"梦的觉悟"。且便是白日偶尔得到的明快的启迪，也像如梦初醒一般。例如，许多不同寻常的构思、绝顶奇妙的意蕴都是在聆听音乐、酒后和散步时，或者在梦中，尤其是清晨醒后没有杂念、不受干扰的半睡眠状态中悟出来的，这时涌现出来的想法

总是设计师平时所苦心探索的东西，而且这种想法总是那样的新颖、奇特。那样的富有生气，设计师表现于草图或者设计效果图上的形象，只不过是将这些想法和印象加以巩固、充实罢了（彩图10-49、10-52）。

　　灵感从梦境里来，这听起来似乎很玄，其实这正验证了灵感的潜意识酝酿的特点。梦时的境界是打破常规和一般化组合的丰富的内心活动，并通过纯粹的精神作用把意识从知觉世界升华到一个特殊世界。同灵感一样，积极的梦也是注意力的高度集中，情绪的高涨，梦的觉悟就是以感性材料累积为基础，经过长期酝酿后的启明、升华，稍有不同的是梦的世界更思绪万千、五彩缤纷，更杂乱无章，有待于醒后的"校核"。梦的想像也是潜意识的自然流露，像是神不可测、虚无飘渺的幻境，然而，无论是梦想还是幻境，必须是"固体"，即真实性之成为美的凝结。那么，怎样才能达到梦的觉悟呢？做梦的原因必然跟梦的内容、材料有关系，所以平时一定要注意感觉积累和情操修养。实际上，设计师的生活经历和环境都是他的梦的材料（彩图10-48）。

　　一个成功的设计作品必定包含有天才设计师的灵感闪现在里面，但是反过来讲，单凭灵感闪现不一定会造就出成功的设计作品来，有些灵感至多也只能停留在意念上酝酿，不一定能够付诸实践，就拿天才的莱奥纳多·达·芬奇来说，翻开他的笔记本，我们便惊奇地发现每一页上都闪烁着智慧的火花，什么潜水艇、直升飞机，应有尽有，但是，由于16世纪社会经济和技术物质等时代局限，这些超前意识没有一个能够变成实际产品而为现实所接受。诚然，天才与遗传和环境有关，但无论如何还要靠个人的后天努力才得以最终实现，因而，有别于昙花一现、心血来潮的盲目激动，那些基于反复推敲分析、目的性系统性极强的和勤于实践的创新设计往往能够为世人所接受和推广。

　　首先，有目的、有系统地设计创新开始于对各种机遇来源的分析并从中得出结论，即善于捕捉如下七个创新机会：第一，意外（意外的成功或失败以及超常事件）；第二，不相称（实际发生的现实与"假定"或"应该"这样的现实之间的不一致）；第三，以设计程序的要求为基础的创新；第四，产品材料、结构和功能变化；第五，不为人们所察觉的消费对象、市场和产业结构变化；第六，观念、情绪和意义的变化；第七，新知识（无论是科学的还是非科学的）。当然，七个来源之间没有明确的分界线，而且不无重叠之处，不妨将它们比作同一建筑物上开在不同墙面上的七个窗口，任何一个窗口中所展现出来的某些特征在其他窗口上也能看到，但是以每个窗口为中心所看到的景象是迥然不同的，虽然不同的设计创新来源在不同地点或时间会具有不同的侧重点，但是没有一个创新来源绝对比其他来源重要或者更具有经济价值，重大设计创新作品的出现很可能就像来自科学上一个伟大突破而引起新知识的巨大应用一样，来自对某种变化征兆的分析上，例如对产品功能或者价格方面被认为是一个无足轻重的变

化的分析所取得的意外成功；因而，所有创新机会的来源都必须加以系统分析和研究，仅仅"留心"它们是远远不够的，必须按部就班、有条不紊地对它们进行有组织、有系统的调查。

其次，创新既是理性的，又是感性的。感觉性是可以悟出来的，你可以领悟这种或者那种处理方法不太符合使用者的愿望和习惯，然后你可以自问："应作些什么反思才能使那些潜在使用者想用它，并视为千载难逢的机会？"成功的设计创新其目标在于"领导新潮流"，尽管它不必过高指望最终能成为一笔"大买卖"（事实上没有人能对此作出正确的预言），但是，如果一种设计从一开始就不指望领导新潮流，不面向、贴近市场，不以市场营销为目的。那么就不太可能有充分的创新，并且赢得市场，得到社会的承认。

无论是设计还是实施计划，如果聪明过头，反而被聪明误，最终导致失败，实际上，一种设计创新所能获得的最高赞赏就是当人们说："这是显而易见的，为什么我当初就没有想到呢？"甚至那些开拓新用途、新市场的创新也应该有一个特定清晰、预先规划好了的应用取向，也就是说必须把设计集中到所要满足的一个特殊需求上，集中到它们所产生的最终结果上。

最后，设计是一项艰苦的劳动，它需要知识，也需要坚韧不拔的独创精神，要有一批比常人更思路敏捷的设计师，因为设计又是一项跨学科的"边缘科学"。创新机遇的降临有时非常迟缓，就拿药物及医疗器械来说，十年或者更长一些的开发研究绝非鲜见，如果说人们要利用"人体工学"这一研究最适合人体的工具、作业条件和效率的工作法则进行设计还能在一段时期初见成效的话，那么，充分运用"保健工学"这一健康法则的有关信息，比如说中国的气功原理以及环保卫生进行有益身心健康的工业设计就更难立竿见影了。天才、创造力和偏爱固然重要，但是，要让所有这些纸上谈兵的东西都落实到实处。设计就变成一项艰苦的、集中而有目的的工作，要求设计师发扬百折不挠、持之以恒的吃苦耐劳精神，如果连这些都缺乏，那么大量的天才、创造力或者知识就毫无用处（彩图10-55、10-57）。

第9章 立体造型表达与设计（立体造型表达的实践与延展）

　　立体造型表达可在设计的许多领域中应用，如工业设计、商业展示设计、室内陈设设计、POP广告设计、包装设计、建筑设计、城市雕塑设计、首饰设计等。我们将选择涉及面广、应用性强的几种立体造型表达应用类型加以介绍。

9.1　立体造型表达与工业设计

　　工业设计起源于欧洲，产生于19世纪初，它主要研究解决现代化大批量生产的产品如何更好用、更方便、更美观，即通过产品的精心设计去改善和提高人类的生活质量，引导人们的正确消费，创造人类更美好的生活方式和生活环境。它是从社会、经济、技术的角度，通过对产品的功能、结构、材料、形态、加工工艺综合处理形成的生活必需品，是科学技术与艺术创造相结合的结晶。在现代生活中，人们的举手投足无一不触及工业产品。人们在选购产品时，除对产品的科技含量方面的考虑外，还有对外观造型方面的审美需求，即当中的每一环节，如功能、色泽、质地、形状等因素完全是为了迎合消费者的需求心理，以"满意"为原则，在诸多的"限制"条件下，将立体构成造型手段中的节奏、曲直、刚柔、质感等合理地体现在产品造型上，使契机变为商机。

　　我们不妨以高科技的家用电器、通信产品为例，品牌层出不穷，质量也是旗鼓相当，谁能创造出新颖、独特、引领时代潮流的款式造型，谁就能赢得消费群体，取得市场绝对优势。如彩色电视机，由20世纪70年代的卧式变为80年代的立式，由90年代初期的弧线变为90年代末期的平面直角造型；继而由笨重的台式变为目前时尚的超薄式，这种造型不但节约了室内空间，而且轻巧灵便，它的出现必然引导彩电行业一场空前的革命。再如手机，80年代的"大哥大"形大如砖，90年代几经变革为小巧玲珑的"掌中宝"，目前，手机形态大小似乎以小为美，于是，商家又展开了一场对手机外观进行精雕细琢的大比拼。有造型尊贵体现持有者的身份、地位的高档手机；有功能齐全、造型简练的中档手机；有造型时尚小巧、秀丽轻便的女性用手机；还有活力四射运动型及惹人喜爱的卡通造型。

可见，工业产品设计主要解决人——物——环境的协调关系，除了永不停息地对高精尖科学技术的探索，很大程度上仍然要依靠造型艺术来设计符合人性化需求的外观造型，这样才是生产和市场的有力保障。

9.1.1 造型、材料、表面处理与产品造型设计实践

在产品造型设计实践中，造型、材料、表面处理等方面离不开立体造型表达原理的运用。造型是指一件物品整个外观塑造的常用术语。工业产品造型的目的：一是使该产品更加方便人们的使用；二是更加符合使用者的美学感觉，满足人们的心理需求。一件工业产品的造型是由变化多个造型要素相互之间的关系而形成的。因此，工业设计师必须依据一定的造型法则工作，通过工业产品的形式信号将产品的信息转达给使用者。

一个造型最主要的要素就是形状。形状是指一件产品三度空间的造型，主要表现在产品外观凹凸、起伏变化、形状受产品的主要构造限制等方面，设计师应该巧妙地利用这些限制，优化造型。优良的形状设计，能使产品有效地使用，并给人以强烈的视觉印象。

材料是构成形状的分子，对造型形象有着重要的影响作用。工业产品材料的选择，很大因素是从经济效益考虑，基于企业对利润的要求。设计师常常是在材料的"限制"下去做设计的。材料有各自的视觉性格，为了使材料更符合使用与视觉要求，设计时必须对材料的表面作适当的设计。运用不同材料的表面，妥善加以组合配置或对材料表面进行再处理，可分别给予使用者以各种不同的视觉感受。工业设计师可利用材料的表面变化或表面形成，达到所要求的完美效果。无缺点的表面可以改善一件产品的使用性，使产品更加容易保养，美学信息传达得也更好。

工业设计和人民生活的联系日益广泛、深刻。工业设计焦点是处理人与物、人与环境之间的关系，追求的是人——产品——环境之间的和谐。它首先要满足人们物质功能的需要，还要满足人们的审美情趣，是受技术、工效学、美学诸因素制约的，它要考虑人的生理上的要求，又要考虑人们心理上的要求，还要创造适合人类生存的空间。如一把水壶，可以盛水和烧开；憩睡中，突被闹钟唤醒；家用电器已是普通人每天接触、使用的生活用具，家用电器的调节钮是各式各样的，摆弄错了可能会损坏整个仪器，甚至出事故。如何设计和安排这些可操作部分，使它的形式、色彩、表面处理都成为提示使用者如何操作调节的信息，这就是设计者的"造型语言"。这些造型语言来自于设计者对立体造型表达规律的把握认识与发展。

9.1.2 从立体造型表达走向产品设计

立体造型表达与工业设计的联系在于立体造型表达是设计的基础，立体造型表达可以先不考虑设计的具体应用和功能，仅集中注意形式的立体造型表达体验，但只要结合一定的目的和功能，就可以发展成完整的设计。因此，为了使立体造型表达更好地为设计服务，在借助立体

造型表达规律的基础上，给出一些目的性的课题，以利学生完成从基础向专业的过渡。

如何在立体造型表达中引入了目的性的课题——灯的构成。要求以立体造型表达的形式完成灯的设计，该作品不一定符合产业化的要求，但一定是一个让人眼前一亮的作品。同学们大胆地抛开了传统的灯的概念，以构成和光的魅力组合，让作品尽显创意风采。立体造型表达"设计原则"中包含着美学原则形式规律和表现手段上的构成手法，在传授形式法则时一方面解释其概念，另一方面要多以优秀案例进行示范教学。因此，如何把教学从形式法则的模仿变为学生潜在艺术能力的发掘，成为一种具有创造性的活动，是立体造型表达教学需要解决的基本课题。为了实现从设计原则下的模仿阴影中走出来，最好的方法就是主题表达训练，设立一个有意味的主题去研究实现和完善它。也就是在学生基本掌握和理解了设计原则之后，设立一些具有代表性的主题表达作业，这样一方面能激发学生的创作热情和创造性的发挥，另一方面还可复习和加深对所学形式法则的主观认识，并逐步与设计接轨。

设计的本质和特性必须通过一定的造型而得以明确化、具体化、实体化，即将设计对象化为各种草图、示意图、蓝图、结构模型、产品……通过艺术的形式、物态化方式展示和完成设计的目的。

形的建构是美的建构，设计师的造型之所以不同于工程师的结构造型，区别的关键就在于前者是美的造型，艺术的造型。立体造型表达作为设计的专业基础课程，立足于对立体造型可能性的探索，讨论、研究立体造型的原理、规律和构造训练。立体造型表达的学习、训练提高和完善现代设计能力。工业产品的设计过程是把抽象的理念和技术，转化为可以摸得到的实实在在的东西，这种抽象的理念是创造性思维。立体造型表达的学习和训练就是为了培养我们的创造性思维，掌握立体造型的规律和方法。有许多好的立体造型，只要融入实用功能就会成为一件工业产品。实践证明，不能把立体造型表达看成是一种简单的造型手段，而应该是实现造型目的的一种艺术观念和思维方式。

立体造型表达训练是通向工业设计的桥梁。在工业设计实践中，产品造型是产品设计的最终结果，而这种"最终结果"的好与坏通常取决于设计师对立体造型的表达能力和创造能力。我们对在企业中担任多年设计工作的设计院校毕业生进行了调查，在问及他们对设计实践有何体会时，80%的毕业生表示，他们在进行具体的设计工程时，感到对产品立体造型的创造过程是最艰苦也是最困难的。相反，在解决那些与生产有关的工程技术问题时，由于在企业中有着比学校更大的优势，因而显得较为得心应手。他们认为：作为培养工业设计人才的院校，应该把培养学生具有立体造型的创造能力和表现能力的设计基础教学放在教学工作的重要位置。学生只有具备了很强的立体造型创造能力，才能适合现实中工业设计的基本需要。这一点也是工业设计师与其他工程技术专业人员的区别所在。

在培养学生的立体造型创造能力方面，应把立体造型表达教学作为主要的训练途径。作为立体造型表达，在培养学生的空间想像能力和形态创造能力方面有很好的作用。但是，立体造型表达不仅仅是一种纯粹的形态创造。学生在进行课题练习时，不能脱离了构成产品立体形态所必要的制约因素，不能纯粹为形态而形态进行创造。如果学生仅仅一味从单纯的形态构成方面进行训练，而忽视了对产品立体形态的基本构成要素，诸如功能、材料、构造等方面进行系统深入的研究和训练，在进入产品设计后就会显得力不从心，设计出的立体形态也只能是流于表面，无法对产品立体形态进行实质性的创造。因此，本课程的立体造型设计训练结合了产品立体形态构成中的功能、材料、机能、结构等关键要素进行设计基础训练，从而逐步引导学生从纯粹的形态设计向产品立体形态创造过渡。在这种过渡训练中，它又不完全像产品设计那样要考虑整个产品的使用环境、实用要求以及生产工艺、制造成本等，而仅仅是从研究形成产品立体造型的基本要素着手，从而使学生在立体造型设计中既能围绕产品立体造型要素的某个方面有目的地进行深入研究和设计，同时也给学生在造型设计时有宽广而自由的空间去发挥他们的想像能力和创造能力。总之，围绕形成产品立体造型要素进行的基础立体造型设计是一门从立体构成到产品设计的过渡课程，是一座架在纯粹的基本训练到专业产品设计之间的桥梁。

9.2 立体造型表达与包装设计

在包装设计中主要考虑的因素有保护产品、展示功能、便于运输、符合生产规律、结构合理、节省空间、节省材料等。这些要求的满足，必须要依赖于合理的立体包装造型。运用立体构成的规律和原理来解决包装设计中的诸多问题，是最基本的手段和方法。

纸、玻璃、塑料和金属是现代包装的四大支柱。塑料由于所具有的不可比拟的优点而一度风光无限，但它和玻璃、金属等包装材料一样，由于废弃后严重污染环境或不可再生而不再受到青睐。随着科技的发展，许多新材料的开发和应用为包装设计带来了广阔的空间。同时，由于纸易加工、成本低，而且纸材料由于其植物纤维对环境无污染、可回收再利用等优点，而一枝独秀，应用面非常广阔，而且显出了极大的发展前景。

通常，纸包装设计中人们大都考虑一些简洁的设计方案，即采用将单张纸用适当的裁剪、切挖、连接等加工方法，就可直接生产出成品的结构方案。如利用纸张所具有的弹性，经过曲线弯曲，在张力的作用下各边互相挤压，增强抗压性能，往往可以形成不用任何胶粘剂的完整包装。如常见的麦当劳、肯德基薯条包装盒等，这种包装在不用时可压扁成纸板，极大地节省空间；使用时按底部的曲线撑开，可以满足一定的强度和稳固性要求。

在纸造型的加工中，经常使用的具有代表性的技法主要是以下几种：折叠、剪切、连接组合、弯曲或卷曲、粘接等。折叠是将纸立体化的必要步骤，折有单折、二次折、三次者、多向

折等手法；剪切是将纸原型进行破坏以更好地进行创作的基本加工方法；连接方式有装订、断面插接、连接件插接、榫眼插接、钩接、堆贴等；弯曲、卷曲是充分利用纸张的弹性来进行塑型，纸张表面并不留下折痕；纸材料是最易于粘贴连接的一种材料，因此在纸造型的制作过程中可以充分利用这一优势。

9.2.1 纸盒造型设计

纸盒包装中通过对造型语言的研究来表达产品的特性和美感，也是立体构成中对美感要素的把握。几何形体的包装能够表达出产品严谨和庄重的情感，如下图中表和化学器皿的包装与该产品要求精密、准确、严谨的特性相吻合；而曲线形体的包装则适合表现出产品的柔美、温和的特性。

纸材料便于加工的性能，最能满足纸盒造型变化的需要，虽然只是在二度空间与三度空间之间来回形成，但盒型稍有变化就会给人以新颖、别致的美感，从而刺激消费者的购买欲。

就纸盒的造型而言，都是从立体造型表达中的正方体、锥体、球体三个基本形体的基础上演变而来的，主要有方形、柱形、扁方形、扁圆形、异形等造型。就其结构形式可以分为摇盖式、扣盖式、手提式、抽屉式以及由此派生的展示式、开窗式、组合式等多种形式。加工方法以折叠、切割、粘接、插入为主。

在简要介绍了纸盒包装的造型、结构和加工方法之后，再介绍立体造型表达中的造型方法在包装设计的直接体现和应用。由于商品的外包装是在销售环节当中直接与消费者见面的，所以设计时除了要考虑外观造型外，还要优先考虑实用功能，即不宜太繁琐，要方便开启、携带和结构牢固稳定。由此可见，必须在物理功能与审美功能两方面求得完美统一，才能设计出理想的纸盒包装作品。

9.2.2 容器造型设计

容器造型主要有酒类容器、化妆品容器、饮料容器和生活用品容器四大类。容器造型的传达信息功能主要由视觉因素来主导，即通过视觉传递形态语言，使容器具有强烈的视觉冲击力和吸引力，从而达到自我宣传，促销商品的目的。

容器造型是以容纳商品、方便取用以及传达信息为主要目的。随着时代的进步，消费者审美意识的提高，只重视物理功能的时代早已过去，容器造型所应展现的精神内涵已日益凸现，本着一切"以人为本"的宗旨，根据不同的消费群体的消费能力的差异结合商品品质的高低有别，设计出与之相适应的容器进行匹配，最大限度地满足各种层次消费者的需求，是容器造型设计的总原则。

酒类容器与化妆品容器所容纳的液体多具有化学成分，故常用无机性质的玻璃为主要材料制作。玻璃具有抗腐蚀性、化学物质不发生反应的特点，特别适合高档商品的长期存放，清透

性更能让液态商品的色、质直接呈现。饮料容器的选材更注重方便、经济的实用功能和环保的特殊要求，玻璃、金属材质的容器已逐渐被价格低廉、可回收复用的纸复合包装及塑料瓶所取代。生活用品容器则根据不同的用途和消费者不同的喜好，其材料也多种多样、不拘一格。

就容器的造型而言，有三类主导造型。一类是直接做几何形的造型，较为简约、流畅，如葡萄酒瓶、药瓶、饮料瓶的圆柱体及方柱体造型。另一类是以几何形体加以变化、拼接、融合所产生的变体形态，较为复杂、有变化，在高档商品中运用较多，具有彰显尊贵的名门风范，如世界名酒、国际名牌香水等。还有一类为模仿自然形态概括提炼的抽象仿生形态，可以局部模仿，也可以整体模仿，体现为一种生动的趣味性，常用于儿童用品的容器造型设计上，是极受小朋友青睐的一种造型形式。

在加工工艺上对容器的表面进行肌理构造，极易取得良好的视觉艺术效果和触觉感受效应，能赋予最为单纯的形体独特的艺术魅力。如磨砂玻璃容器增加的朦胧感；切割玻璃容器增加的炫目感；玻璃与塑料配件搭配，让人感到统一和谐的美；玻璃与金属配件搭配却有着对比变幻的美。

在现代容器造型设计中，艺术结合技术，审美融入科学，实用性与装饰性的统一，灵活运用美的造型规律，一切均致力于满足生活需要，提升生活质量。

在包装造型设计中还可以通过各种形态语言的表达，来提高包装设计的艺术感染力，同样表现出一种来源于自然的生命力，或运用构成中的手法来表现出动感、体量感、空间感——我们所研究的形态本身是处于静止状态中的形态，而自然形态中有很多是以其旺盛的生命力给人以美感的。我们应该吸取自然形态中的一种扩张、伸展的精神加以创造性地运用在包装设计中。

9.3 立体造型表达与POP广告设计

POP广告设计，是新兴的一种广告形式，是一种直接存在于销售环境中的广告，形式灵活多变，其对销售环境的适应性极强，除手写的平面招贴广告形式外，以半立体或立体造型出现的居多，有台置式、陈列式、悬挂式等，还可以结合电动原理设计成可旋转或摇摆的POP，更具吸引力。

POP广告的造型方法主要是采用造型设计中的平面立体化原理，运用切割、折叠、弯曲、插接的加工手段，组构简单巧妙，还原方便快捷，展开即为立体，合闭即为平面，在运输中不怕挤压，不占据空间。造型新颖别致的POP广告，极易引起消费者的观赏兴趣，并具有过目不忘的持久心理效应，辅以精练的广告语和一目了然的产品介绍，进而取得宣传商品的目的。

POP这种抓住结构和造型进行设计的方式，可以单独作为广告的一种形式，也常常运用在包装设计当中，是将POP广告设计与商品的外包装盒融为一体，即POP包装设计。在展示式包装盒上运用得最多，打开盒盖展示商品的同时，又可将盒盖翻折为POP广告，能够一举两得将商品直观、快速、准确地推荐给顾客，进而取得展示、宣传、推销的商业目的。

POP作为现代营销策略的一种手段，其最大优点在于：优质高效的广告效应和低廉的制作成本形成的鲜明对比，特别适合更新产品较频繁的商家，与其他广告形式相比，可大大降低广告费用的投入，对消费者及商家而言，真可谓是互惠互利，故备受推崇。

POP广告是卖场促销的最佳方法。我们可以说：凡应用于商业卖场，提供有关商品信息，促使商品得以成功销售出去的所有广告、宣传品，都可称为POP广告。

今日，POP广告已经成为时代的流行宠儿，虽然POP广告本身并不具有电视、报纸般的强力，但却足够适应环境变化的一种媒体。因而，POP广告是近年来发展最快速、最普及的广告媒体；从它在各卖场中不断出现，即可以看出POP广告已展现惊人的传播力。

9.3.1　POP广告的功能

一个成功的POP广告，应该具有使消费者决定购买的力量，能够真正发挥桥梁功能。具体表现为：

(1) 具有新产品的告知功能，吸引消费者注意商品，唤起消费者的潜在意识。

(2) 具有刺激消费的功能，营造气氛，促使消费者决定购物意向，付诸购买行动。

(3) 替代推销员传达商品的特点及相关信息的功能。

(4) 快速传播，及时出击，提高竞争时效的功能。

(5) 装饰卖场环境，提升企业形象的功能。

9.3.2　POP广告的形式分类

POP广告的形式包括标牌式POP广告、柜台式POP广告、悬挂式POP广告、立地式POP广告、包装式POP广告、招贴式POP广告、光电式POP广告、声像式POP广告、系列化POP广告。

以下，我们对POP广告各种形式作一些简要介绍。

(1) 标牌式POP广告

包括价目卡、展示卡等，主要放置在商品旁或添加在商品包装外。

(2) 柜台式POP广告

直接陈列在柜台上的小型展台、展架、展牌等，高度约20～50cm，体积不易过大。

(3) 悬挂式POP广告

任商店内外，如天花板、标挂、壁面、货架等位置悬挂的吊旗、吊牌、悬挂物等，可从单面、双面或多面观看，称为悬挂式POP广告。

（4）立地式POP广告

陈列在商店内外适当环境中，立于地面，有一定高度的广告展示台、货架等，称立地式POP广告，一般高度为130cm～180cm。

（5）包装式POP广告

通过巧妙的设计，让包装开启或重新组合后直接展示。宣传商品兼作POP广告使用的，即为包装式POP广告。

（6）招贴式POP广告

呈现在购物点的平面广告，如张贴在墙面或立柱上的海报等。

（7）橱窗式POP广告

根据所陈列的商品用途，利用具象、抽象的几何支架、平台、悬挂、背景造成一个类似"舞台"的三维空间，商品可直接陈列，应注意与整个气氛相协调。

（8）光电式POP广告

光、电POP广告有静态和动态两种。静态的，如利用透光材料制作的灯箱广告，形象逼真；动态的，如利用电动机使广告物的整体或局部产生上下左右移动或旋转运动，以吸引受众视线。

（9）声像式POP广告

利用电子屏幕或数字化演示等，让形、声、色综合传达商品及广告的信息。

（10）系列化POP广告

采用三种以上的POP广告形式，做同一种商品的销售广告称系列化POP，容易营造声势，宣传效果较好。

9.3.3　POP广告材料的选择

POP广告的材料分为纸质、木质、金属、纤维、玻璃、陶瓷、复合材料等。一件成功的POP广告作品，除创意理念外，离不开材料的选择。

POP广告形式的多样性，决定了正确选材的重要性；反过来说，新材料的不断开发，又促进了POP形式的发展。正如丹麦设计家克林特所说："选择正确的材料，采用正确的方法处理材质，才能塑造真率的美。"此话很有道理，因为任何设计都以材料为依托，材料是广告的物质载体；没有材料支撑的POP设计，只能是"空中楼阁"。

如何正确选择材料？必须考虑"实用、美观、经济"三原则。其中，材料的实用性是第一位的，要材尽其用，既不能大材小用，也不能小材大用；实用、就是用得其所，恰到好处。该用纸材的，不应用钢材；该用不锈钢的，不能用木材代替。用材采取务实的态度和诚实的作风，对于广告的生存力至关重要。

其次是美观性。广告作为一种艺术传播媒体，好看是其发展力的加油站。具有审美价值的POP能赢得消费者的青睐，它的发展空间就会无限。所以，选材定要考虑美学因素。同样是纸材，因用纸的质地不同，采用优质、次质、甚至劣质，其审美价值会出现极大的反差。绝不能贪图便宜而以劣充优，这样做的结果到头来只会损害广告人的声誉，失去市场，丧失发展空间。

再次，也应具有"经济头脑"，注重成本核算，千方百计考虑广告主的利益，取得他们的认可。能用价廉物美的材料当然是上策；但是，"熊掌和鱼"两者往往不可兼得。这就得全面权衡利弊：两利相权取其重；两害相权取其轻。一个重要的决策方法就是与广告主多多磋商，不能一厢情愿，擅自作主，以免造成重大的经济损失。

9.3.4 形态样式、材料运用的设计技巧

形态样式是POP的取胜关键。流于普通的形态，对于挑剔的消费者来说，如若透明一般，不大可能被关注到；太过怪异的形态又担心引起反感造成负面印象。所以，形态样式的设计要考虑受众的求新求异心态，要考虑使用时的功能性，要考虑材料加工的可能性，要考虑置放环境的配合性，要考虑平面图形与其的结合性，要考虑安全性等。在此基础上形态美就不会是空中楼阁了。有一点始终要清醒，主角是商品，主题是广告诉求，形态样式不能喧宾夺主。

材料是POP广告所真正依附的本体。然而材料本身不是终极，材料美是需要挖掘的，材料的运用同样充满了创意。单纯地使用某种材料可以造成统一美，粗糙与光滑的材料结合可以形成对比美，天然材料和现代工业材料相加构成的是大胆前卫，加入动态装置后，材料可能呈现意想不到的新奇效果。纸是最易获得、最易加工、最易附着图形、最经济的材料。因此在任何情况下，应首先考虑使用纸材。沙土、木屑虽然几近垃圾，但其质感和能够带来的联想，在运用得当之时，可称得上是上好的材料。特别要提醒的是，不能唯材料而材料，造成材料与内容的背离，适得其反。

9.4 立体造型表达与展示设计

在设计领域中，展览设计因其独特的内容和形式而成为一项独立的设计职业，在当今激烈的商战中，引起越来越多的人的兴趣和关注。因为，它不同于一般的设计作品，它的艺术性不及商业性，它是营销策略中一种商业环境的创造，是市场经济条件下市场竞争的工具。

展览设计要求设计者具备较强的空间设计能力，对有限的空间进行充分的利用，采用分割、组合等方法对展位进行立体造型设计。要注意，商业展览设计不同于普通的装饰设计，在设计中过分地追求造型技巧会直接影响展览会的目的，搞不好就会喧宾夺主，忽略了应该烘托

的对象。运用简洁、流畅、整体、轻快的几何形态或较为单纯的形体有利于衬托主体，相互辉映，相得益彰。

展览设计还要求设计者具有一定的色彩搭配、灯光设置、产品设计、图示表达、材料预算方面知识。展示会期间还要兼顾销售，设计时还应考虑放置零售商品的贮藏空间；如果展示会周期特别短或者是临时性的，则应考虑展位设计的造价问题，避免造成不必要的浪费。总之，花费一定的时间去了解商品的特点，企业的发展情况与经济实力，对融洽合作关系，做好本职工作是十分必要的。很难说展览设计对企业的成功会有多大影响，但可以肯定，好的设计有助于推动企业达到参与市场竞争的预期目的。

展示是以高效传递信息和接受信息为宗旨，在限定的空间和地域内，以展品、道具、建筑、照片、文字、图表、装饰、音像等为信息载体，利用一切科学技术调动人的生理、心理反应而创造宜人活动环境的行为。

展示设计是一种以科学为功能基础，以艺术为形式表现，为实现一个精神与物质并重的人为环境的理性创造活动。这样的公共环境，不仅能够传播信息、启迪创造、陶冶性情而且还能培植人们对新文化、新观念和新的生活方式的追求。

9.4.1 展示设计分类

展示设计分类包括内容分类、形式分类、地区分类、规模分类、时间分类和活动方式方法分类。

(1) 以内容分类，有经贸展示、人文自然展示、综合性展示、专业性展示、命题性展示等。

(2) 以形式分类，则有博览会、展览会、博物馆陈列、科学中心、遗产中心、纪念中心、自然保护中心、橱窗等。

(3) 以地区分类，包括地区性展示、全国性展示、国际性展示。

(4) 以规模分类，则有巨型、大型、中型、小型之不同。

(5) 以时间分类，则有长期与短期、永久性与临时性之不同。

(6) 以活动方式方法分类，则有固定展示、流动展示、巡回展示、可以组装的展示等。

9.4.2 展示的构成设计

展示的构成设计，即是通过展示物品、展示道具与展示空间的有机组合，创造出良好的展示环境，以期实现展览的意图。必须满足展览的功能要求、审美要求和展览所需表达的意图，应给展览提供最佳展示表现场所。高效的使用空间，富于美感，并符合经济与效率的原则，还要具有独特的个性风格。展示的构成设计是多样化和丰富多彩的，是展示空间与展示造型构成的组合。其构成的样式主要有封闭式、通过式和开敞式这三种。

(1) 封闭式

即在展出的展位中设置讯问台或中心展台，作为接待进行贸易洽谈，环绕中心的四周陈列展品。这样的展示构成设计中心特点，展示效果集中。

(2) 通过式

展览摊位的连续组合，可以是格式化的，也可以是特殊性的，可以是半封闭式的，也可以是开放式的，其优点是节省面积、整齐统一。

(3) 开敞式

常用于按展品类别或地区、公司分成大小不等、不规则的单元，其组合自由灵活，容易突出重点，主次分明，有变化并容易吸引人，也称为"岛式"。

展示造型构成设计也是多种多样的，使用的造型材料也可自由选择，展示造型的外在的基本形，大体有柱型、方体型、球体型、塔形、阶梯形等，还可以以文字造型或模拟物品造型来进行创意设计，形成不同的展示风格部位。

9.5 立体造型表达与室内陈设设计

室内陈设设计是构成室内环境的重要组成部分，它展示室内空间并具有装饰作用，包括室内家具、照明用的灯具、装饰织物、设备、室内各式隔断等。如何用艺术的眼光，从艺术造型的角度设计、安排适宜环境的陈设品；怎样将陈设品概括为简单抽象的点、线、面，并按照立体造型法则组织、安排等，都可以在造型形式的原理和方法中得到解答。

立体造型表达是如何在三维空间中将立体造型要素按照一定的原则组合成富于个性的、美的立体形态。立体造型表达注重对各种较为单纯的材料的研究和提高对立体形态的形式美规律的认识，培养良好的造型创造力和想像力。而室内用品的设计从本质上理解就是立体的造型活动。

在室内设计中，利用现有的空间，按功能的要求进行合理布局就要运用立体构成点、线、面、体分割及组构原理处理好以下几个问题。首先是对室内空间的分割处理，优先考虑采光、通风、安全等人性因素，进一步调整好空间的尺度和比例，解决好空间与空间之间的分割、衔接、对比、统一关系，最大限度地利用有限空间，不要造成浪费。其次是室内界面装修的应用，主要是针对空间处理的要求，把空间内的墙面、地面、天花板等界面进行形、色、光、质等造型因素的设计处理，从而使原本平板的横向、纵向、高低不同的界面通过材质、色彩、光线、形态的变化产生生动活泼、统一和谐的美。最后是对室内陈设的合理布局，室内陈设主要包括家具、电器、灯具、洁具、装饰物等，这些生活必需品形状、大小、功用各不相同，因此，摆放的位置极其讲究，既要追求形态对比的效果，又要做到适度的调和，还要注意

个体与大环境的融洽关系。例如室内的装饰较为简洁，则可以选择造型富有变化或色彩丰富的室内陈设进行错落有致的摆放以形成韵律美，相反，室内的装饰富有变化则应选择造型简单或色彩单纯的室内陈设进行较为规整秩序的摆放。否则，不是显得单调乏味、毫无生气，就过于花哨太俗气，这两个极端都不好。还要提醒注意的是，室内陈设的摆放还要考虑其功用、摆放的位置，既要好看又要好用，不要出现预留空间狭小柜门拉不开，插头够不着的尴尬的场面。

9.5.1 线材与室内陈设

从概念上讲，线具有长度和方向，在视觉上表达方向性。线材分为硬线材和软线材，其构成形式也分为框架结构、累积构造和编结构成、伸拉结构等。在室内陈设中处处可体现出线的运用，无论是直线还是曲线都能尽显其韵律感和节奏感。以家具中坐椅的设计为例，哥特式风格的"马丁王银座"坐椅的靠背强调垂直向上渐变的线条，分离派的麦金托什，后来设计了许多高直式的坐椅，坐椅的线条均是用水平线与垂直线，直线坐椅风行一时。随着社会的进步，人本主义思想的深入人心，新材料、新技术、新工艺的出现，在坐椅的设计中冷漠外观的直线式逐渐被委婉流畅的曲线所代替，无论是柯布西埃的躺椅，布留尔设计的钢管桌椅，还是密斯·凡德罗的巴塞罗那椅，均以简洁的结构，流畅的曲线受到人们的青睐。

9.5.2 面材与室内陈设

面有长度和宽度，还有深度，但深度受一定尺寸制约，具有平整性和延伸性，面的最大特征是可以辨认形态，它的产生是由面的外轮廓线确定的，面材的构成形式主要有面材的立体插接构成和面材折叠构成等。室内商店展示台的设计就经常运用到插接构成，它是将面材裁出缝隙，然后相互插接，这主要是相互牵制，而不是靠摩擦力来维持形态，传达出非常简约的设计风格。面的折叠构成是利用折和叠这两种手段完成的构成形式。

9.5.3 块材与室内设计

块材是立体造型最基本的表现形式，它是具有长、宽、高三维空间的封闭实体。在形态上，它具有几何体和自由体等。自由体的范围较广，从自然界中的植物花卉到海边的沙石和海螺都是有机形态的体现。在现代的坐椅设计中有机体越来越受到设计师的欢迎，我们从经典的雅各布森的"蛋"椅、"蚁"椅、"塘鹅"椅，以及"花朵"椅、"嘴唇"椅，无不反映出在经济发达的工业文明社会里，人们对自然形态的追求和渴望。在崇尚"人性化"设计的今天，设计师应该更多的了解有机形态，从自然界中得到灵感，设计出人们喜爱的产品。

9.5.4 在室内设计中的应用

室内设计是从建筑内部把握空间，根据空间的使用性质和所处环境，运用物质技术及艺术手段，创造功能合理、舒适美观、符合人的生理、心理要求，让使用者心情愉快，便于生活、工作、学习的理想场所的内部空间环境设计。这就要求室内设计运用立体构成原理，处

理好以下几个问题。

(1) 空间形象的分割应用。对建筑所提供的内部空间进行处理，在建筑设计的基础上，进一步调整空间的尺度和比例，解决好空间与空间之间的分割、衔接、对比统一。比如说，现代的室内空间设计，已经不满足于封闭规范的六面体和简单的层次化划分，在水平方向上，往往采用垂直面交错配置，形成空间在水平方向上的穿插交错，在垂直方向上则打破上下对位，创造上下交错覆盖、相互穿插的立体空间。而有些设计师会营造一种对结构外露部分的观赏气氛，让观赏者领悟结构构思所形成的空间美的环境。

(2) 室内界面装修的应用。主要是按照空间处理的要求，把空间的几个界面即对墙面、地面、天花板等进行处理，包括对分割空间的实体、半实体进行处理，对建筑构造体有关部分进行设计处理。室内空间界面种类很多，但基本上都是对其形、色、光、质等造型因素进行处理，从而产生不同的面，如表现结构的面，传统的木结构顶棚本身就是材质和韵律的美，现在流行的文化石墙面就是一种表现材质的面，而北京音乐厅栏板顶棚、墙面运用几何形曲直变化或削减或增加的手法，达到生动活泼的效果。

(3) 室内陈设的构成应用。主要是对室内家具、设备、陈设艺术品、装饰织物、照明灯具进行设计处理。比如，家具造型的设计与选择，首先要应用立体构成的对比、协调的形式原理；其次追求统一协调，考虑全环境的对比关系是否足够。若缺乏对比，全环境则会单调平淡，无精打采，若全环境的对比关系已足够，那么，其家具的设计或选择，可考虑用统一协调的方式处理，即尽量不突出家具本身的造型与色彩，使家具成为协调环境的因素之一。在形态方面，比如原来环境是简洁的平面天花。立面和造型丰富的地面已形成强烈的对比，那么如果家具的造型，选用同时具有与平立面和天花板相近的形态元素，并让其造型的复杂程度处于中性，对协调全环境造型也能起到很好的作用。如果追求对比关系时，当环境的装饰较为简洁（甚至较单调）时，采用立体构成的几种方法，可使环境有较大的改观，甚至能达到较为美满的效果。家具与环境采用对比方式，则应考虑其对比是否协调；重要的是，对比是有限度的，超越限度了就会不协调，如厚重的家具和轻巧的装修，或反之，都可以在形式上形成对比关系，但若其厚重和轻巧太极端化，便会两者格格不入，不协调了。

9.6　立体造型表达与建筑设计

几千年来，人类都是按照一定的、简单的立体形态组织和建造房屋的，随着时代的变迁，材料技术在不断地更新，人类的生活方式在不断的改变，建筑风格在不断地演化，形成了许多不同的风格流派，如现代主义建筑，无论何时何处都是方盒子、平顺屋、白粉墙、横向开窗的造型。高科技建筑注重早期现代主义建筑对科技成分的运用，主张采用最新材料，如法

国著名的蓬皮杜文化艺术中心，各种管线不加掩饰的、以各种颜色暴露于城市中，使整个建筑看起来像一座炼油厂。简约主义建筑师强调作品的视觉效果貌似平淡简单而意味深长久远，展示了一种精心修饰后的不加雕琢。新表现主义建筑关注建筑表达的精神理念，而并非单纯的实用功能，要求设计师设计时不光要解决功能技术问题，更要对建筑的空间、序列、造型进行反复推敲，使其趋于完美。这种风格强调结构应使用各种曲线去表现形体的连续性，追求富有流动感的波浪线。新现代主义建筑风格强调建筑体的几何形状与曲线流动，其作品设计严谨、精巧，不加装饰的几何形与流畅的曲线，真实地表达了现代文明。解构主义，追求不寻常的几何造型，强调无秩序、反和谐，其形象往往给人以支离破碎的感觉。而所有这些建筑风格无一不是运用了立体构成中的点、线、面、体作为建筑的基本词汇。

从构成手法看，都离不开立体造型原理和表现手法。如日本福冈儿童训练建筑以横倒的三角形柱结构为建筑主体，舍弃了以往的支撑方式，使孩子产生了一种爽朗的新奇感，而贝聿铭为巴黎卢浮宫地下购物中心用下坠的倒三角形设计天窗，采光明确、大胆，给人不稳定的趣味感。

工业革命后，西方开始大力探索和开发各种新的材料。在20世纪初，大量的建筑需求也推动了材料的发明、研究。当时，庞大的工厂建设工程、公共建筑设施需要大量廉价、满足强度需要的材料，各种性能的钢筋、混凝土、玻璃和混合材料不断出现，为新建筑的建造提供了可能。同时，新的材料也带来了建筑造型的变化与发展。这些变化不仅影响着城市面貌、人们的生活方式和思维观念，也对艺术创造产生了巨大的冲击。艺术家在表现内容上贴近社会，在表现形式上也尝试各种新材料；同时，工艺美术运动、新艺术运动等在各国建筑、设计、艺术等各个领域全面开花，也为艺术创造打开了新的空间（彩图10-61～彩图10-63，彩图10-65）。

包豪斯设计学院的创建与发展使立体造型表达成为一门专门研究空间形态和形态空间关系的系统课程，为建筑设计、产品造型设计等奠定了基础。

具备立体造型表达能力是进行优良建筑设计的前提和基础。建筑是把各种要素通过一定的规律和协调关系组合在一起，构成新的空间造型，使其具有视觉上的审美效果和使用功能。这与现代构成设计的目标和原则相一致，因此，通过系统的立体造型设计的训练，可以培养和提高建筑师的空间想像能力、审美能力、表现能力和创造能力，掌握形式美的基本原则。

在由立体造型设计向建筑设计过渡的训练中，应强调对结构关系的训练。注重对力度、秩序、比例、节奏、体量、空间、意象等方面的表达能力的培养和建立。各种构成设计的方法和手段都可以在建筑设计中得到应用和体现。

对于比例和秩序的追求从古典建筑、古典绘画等艺术就已经开始了。古典建筑美学大都是从形体与空间的配置关系、曲直和立面层次的分割切削、方向与位置关系等方面加以研究，使得建筑语言的表达得以深化和扩展。这是由于人类最初美学的主要特征就是用解释

自然现象的自然科学的观点和方法来解释、研究美。公元前6世纪的毕达哥拉斯提出了"万物皆数"的美学观点,对西方的美学体系产生了深远的影响。亚里士多德认为美在于"体积大小和秩序",达·芬奇也认为"美感的建立在各个部分之间神圣的比例关系上"。因此,黄金比作为数理关系中的代表一直被世界认为是美好的比例关系而应用于各个艺术领域。在建筑立面的分割上或各种造型的层次分布、间隔分布上常用到黄金比,还有调和数列、贝尔数列、弗波纳齐数列等。

9.7 立体造型表达与城市雕塑设计

我国自古以来就有着丰富、优秀的文化宝藏和文化传统,其中雕塑艺术更是源远流长,量多地广,大多都是建立在山川河流、殿堂楼阁、庙宇石窟的环境中,形成自然、建筑、雕塑与人的"天人合一、物我相融"的整体综合效应。但是,由于封建社会长期落后的经济体制,城市的发展极为缓慢,直到近二十年,城市雕塑设计才作为新生事物进入初创阶段,和城市规划、建筑、园林、环境等相关联,从属于雕塑艺术的一个方面,有着基本的共同属性和法则。

城市雕塑建立在城市公共环境中,具有特定性,它除一般雕塑的共性之外,另有自身的特殊功能、特殊需求和特殊法则。其特殊性主要表现在以下几个方面:首先,城市雕塑是纳入城市规划的社会行为,它的主题和位置的确定及选择,有市、区和场所的规定性,不能凭借设计师的个人意愿来定;其次,城市雕塑是城市景观的组成部分,它必须和所处的环境相互呼应、协调,既要适应远距离观看,又要适应近距离观赏;再次,城市雕塑设立在公共场所,成为公众生存空间的一个不可回避的部分,它时时刻刻都在直观、潜在的作用于人们的感官,影响人们的心理和精神。所以,提供真、善、美的城市雕塑,更具艺术感染力和文化精神作用。这些,也是从事城市雕塑创作不能背离的前提条件(彩图产品新的图片)。

城市雕塑不同于传统的纪念性雕塑,它可以象征一个现代化新兴城市所赋予的时代精神,也可以体现为点缀公共场所或居住环境的雕塑小品装点城市环境,让闲暇的人们轻松地与环境接近。因此,它与周边环境形成的是一个有序的整体空间,在造型上追求一种时代感和朝气蓬勃的进取精神。它与立体构成有着非常直接的关系,有的立体构成作品就是一件城市雕塑。它的形态造型较为抽象,充分地利用了点、线、面、体的形态基本要素,运用了立体构成的重复对比、协调、节奏、韵律、对称、均衡、秩序等形式原理进行单纯的拉伸、框架、层面、累积、切割等组织造型,形成一种干脆、利落、简洁、时尚、视觉冲击力强的形态造型。如山东青岛的标志性城市雕塑,由若干个大小渐变的圆盘状块体集聚在一起组成,鲜艳的纯红色不仅体现了青岛人民团结、努力、拼搏、进取的精神内涵,还成为城市一场亮丽的景观。

城市雕塑不仅对我国，就国际范围来说也是一门经验不多的年轻艺术，对于城市雕塑的推进、创新、发展，不能仅停留在雕塑与建筑的比例、体量、空间、色彩、材质的关系上，更需进一步的探求它在现代城市中人与自然环境和人文环境中的作用，特别是人与自然的、心理的、历史的、文化的、精神等等方面的作用。

9.8 立体造型表达与首饰设计

进化初期的人类，随着生存问题的解决，有了美化自身的条件。早在旧石器时代，原始人就开始用石珠、兽骨、贝壳等串缀成链饰来装饰身体。直至今日，首饰一直被公认为社会文明的重要组成部分和社会发展进步的重要标志。

如今，佩戴首饰已经不再是贵族权力与地位的象征，逐渐由贵族化转向了平民化，具有一定的普遍性。随着观念的更新，对首饰只求保值和收藏的落后观念，也日益被求美、饰身的积极行为所超越。纯质的贵重金属和天然珠宝由于高昂的价格及工艺的限制满足不了人们追求时尚的要求，相比之下，合成金属与人工材料加工而成的饰品不论是款式、质地、色泽都毫不逊色，其价格的悬殊，决定了后者更具吸引力，更具有广阔的市场前景。

社会的进步，观念的更新，也对首饰设计提出了更高的要求：能够表达现代社会的节奏韵律；表现现代人的审美情趣；对首饰的造型、材料、色彩、工艺、技术的应用，都要反映出现代意识。

在选择首饰时，人们首要考虑的就是造型，人们会依据自己的年龄、性格、气质及服饰选择与之匹配的首饰，首饰已经成为人们穿着打扮时不可或缺的一部分。崇尚个性是当今时尚的一个主题，追求多元化的造型设计正是为了满足人们对个性的要求。

首饰设计也同其他造型设计一样，必须遵循美的形式法则，虽然只是方寸之间的变化，却浓缩了艺术设计之精华，囊括了造型艺术的一切构成原理，点、线、面、体基本元素，在首饰设计中无论是结构还是造型都能依靠加工工艺表现得精美无比，丝毫不因其小巧而被忽略或减弱。依靠模仿自然形态进行抽象处理的造型，和表现为某种意念，完全凭感觉的概念性造型是引领首饰设计的两大主流。优秀的首饰设计常常微妙地介于繁复与单纯两者之间，聪明的设计师会利用单纯使复杂更容易接受，或用细部的复杂变化来补充外形的单纯，使之调和之后给予观者审美愉悦，让繁杂与单纯这两个因素水乳交融。

加工工艺是首饰设计的关键，单纯的铸造和锻打工艺可以造就首饰粗犷、简洁的美；而精湛的掐丝和镶嵌工艺则透着华美瑰丽；复杂的压花及镂刻则赋予首饰灵气……结合现代的镀金、抛光、磨砂、切割、多色金属相错等现代工艺，则流露或粗放，或含蓄，或张扬，或热烈的时尚风格。

第10章 | 课题训练

用包装纸板（瓦楞纸板）制成日本木屐构成

要求

属于综合构成（强调功能的构成）。

造型思维提示

造型研究的重心放在对形态功能拓展的研究上。

重视木屐的使用功能并以此作为构成的出发点，注重使用时的方便和效率。

注意发挥材料和造型结构的性能特点，努力用最少的人力、物力、财力创造构思出好用的木屐造型。强调设计形式与表达内容的一致性。

图10-1

图10-2

图10-3

图10-4

图 10-5

图 10-6

图 10-7

图 10-8

图 10-9

图 10-10

图 10-11

仿生结构创意表达构成

要求

仿生是指用模仿和提取的手段将自然界中物体的造型特征用于形象的再创造中。模仿自然物或概念性的事物,要求能将原参照物加以不同程度的提炼,抓住其造型本质要素,并把它表现出来,材料以纸材为主。

造型思维提示

通过课题的创意表达。学会如何提取自然物体的形态结构关系,抓住本质特征,先作出大的形象类别区分,再找出每一类别中的形象特征作为原型知识,这些原型知识的积累,对立体形态的创造有很大的帮助。

图 10-12

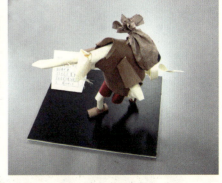

图 10-13

图 10—14

图 10—16

图 10—17

图 10—15

图 10—18

立体造型表达 160 | 161

图 10—19

图 10—20

图 10—21

图 10—22

图10-23

图10-24

图10-25

图10-26

二维半形态不同材料的组织表达

要求

选择不同质地、形态的材料，将它们组织在10cm×10cm的硬纸板上，使其成为具有个性的"材质展示面"。

作业数量：4张（10cm×10cm），完成后装裱在25cm×25cm的硬质纸上。

材料建议：各类金属、各类纺织品、各类自然材料、人工材料、各类实物材料。

课题提示

1. 尽可能多地收集与了解材料，分析不同材质的个性，再根据每种材料的个性特征，开发它们的可塑性。

2. 通过材料的制作，真实的感受材料、运用材料，强调对材料视觉效果的体现。

3. 关注不同的材质所具备的潜在的形式语言魅力，充分利用在二维设计基础上掌握的形式构成法则，运用自己对材料的感觉用设计师的智慧去探索。

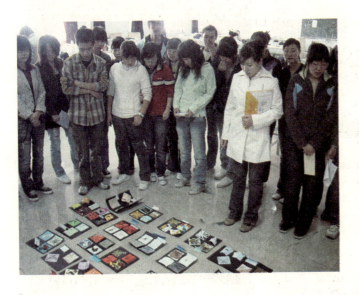

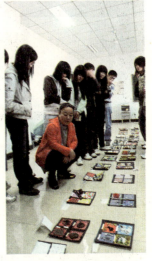

图10-27

图10-28

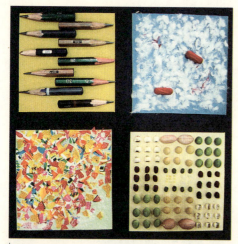

图 10-29

图 10-30

图 10-31

图 10-32

图 10-33

图 10-34

纸帽子创意表达构成

要求

纸帽子创意属于综合构成。造型构思应考虑折叠组合，简洁巧妙，技法上可用切割、折叠、粘贴等方法，选材要用较厚的纸料，为使纸帽子具有较稳定的直立性能，必须有锁定装置才能达到。

造型思维提示

纸帽子创意表达是一种"三维构成艺术"，是一种有目的的三维形态的表现，是探讨形态（头部）与材料（纸材）之间关系和变化规律的一种造型手段。

面材构造应用，只用一张纸材，采用切割、折叠、折曲等办法完成，局部可粘接，但不能影响立体之间的连接转化，要求切缝尽可能少、单纯，尽可能保持整体的强度。

锁定装置，从纸上直接剪切一部分折叠形成锁定装置，利用折叠特点，先做结构后剪外形，局部粘接构成。

材料的应用，一是要准确把握材料的视触觉感受；二是要把握材料的性格，要把表达的内容用材料充分的体现出来；三是材料的多样化组合，把作品要表达的潜在的生命力通过多种材料的组合充分表现出来。

在空间表现上也采用了切割、对称、平衡、韵律、单纯与群化等表现手法。

图10—35

图 10-36

图 10-37

图 10-38

图 10-39

图 10-40

图 10-41

图 10-42

图 10-43

图 10-44

图 10-45

图 10-46

图 10–47

图 10–48

图 10–49

图 10–50

立体造型表达

图 10-51

图 10-52

图 10-53

图 10-54

图 10-55

图 10-56

图 10-57

图 10-58

立体造型表达　170 | 171

图 10-59

图 10-60

图 10-61

图 10-62

图 10-63

图 10-64

图 10-65

图 10-66

用包装纸版箱（瓦楞纸板）制成坐具构成

要求

属于综合构成（强调功能的构成）。充分理解瓦楞纸板的材性、构性、工艺性；分析人坐姿的需支撑原理；进行创造性构思"坐"的新方式，并合理运用该材料解决使用制造与形态的矛盾。同时要求尽可能减少边角废料、简化制造、构造工艺。

做出自己的纸板椅，并能像椅子一样使用，用自己的双手去实现自己的创意，这份动手的乐趣还是应该拿来与大家分享，以盼有所交流。

造型思维提示

纸板椅设计

1. 允许各种坐的姿势；

2. 减少做动作所要求的肌肉活动；

3. 减少脊柱承担的体重，有利于腰部（脊柱前凸）的前状，腰部支撑最好设在脊柱的四分之一到五分之一部位即15～25cm处。保护腰部应当是纸板椅设计的重点问题；

4. 减少皮肤和其他组织的接触压力；

5. 适合各种人体尺寸。设计师一般按照中等人体尺寸（分布在5%的女性到95%的男性之间）设计坐椅，适应95%的人。坐椅宽度为40～45cm，坐椅前部应当向上倾斜4～6度，能够防止人体下滑，靠背高度应当为48～50cm，宽度32～36cm，坐椅高度应当为38～54cm。

坐椅的高度和深度与人坐的目的有关。

重点

瓦楞纸板箱改造成纸板椅设计，在巧妙的设计之外还带有环保意识。

图10-67

图 10-68

图 10-69

图 10-70

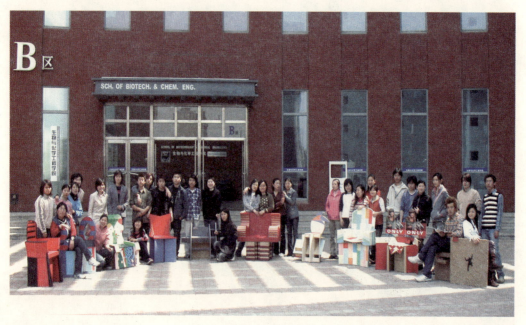

图 10-71

立体造型表达 174 | 175

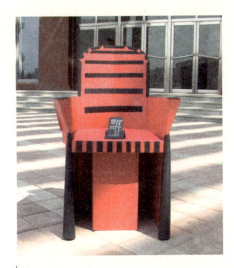

图 10-72

图 10-73

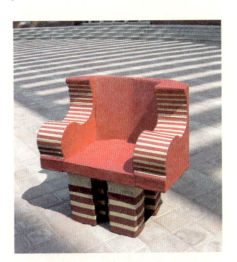

图 10-74

图 10-75

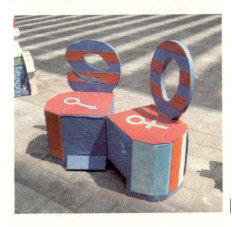

图 10-76

形的统一构成

要求

以三角形、圆形、正方形为基本形,通过一定的三维造型表达手法达到"形"的统一。

造型思维提示

在进行立体形态创作时,不仅要关注形态本身,而且要tt注重形态周围的空间;"材料"是"形态"赖以存在的依据,没有"材料"也就无所谓"形态"。

在三维造型表达中,有两个以上不同部分状态、不同的形、不同的质地、不同的肌理时应掌握多样的原则。多样是将矛盾对立的双方,有机地体现在同一作品之中。

重点

要求运用不同的几何形体进行形态过渡以达到形态的统一。

图 10-77

图 10-78

立体造型表达　176 | 177

图 10-79

图 10-80

图 10-81

图 10-82

图 10-83

图 10-84

图 10-85

具有二维、三维形态设计语义的纸杯创意表达

要求

选择6个无图案的纸杯作为创作原材料，运用二维、三维的表现手法综合设计表达，充分表现发挥创意思维，使6个纸杯成为具有新的形态语言的形体，求异思维巧妙的说明作品主题。

提示

1. 借用一个具体的形体，合理选择表现语言，可以形成完全不同的造型特征，我们所面对的是纸杯的外部、内部的表现配合，在动手做的过程中，找到产生形态的机会，创作时要在直觉和判断力的引导下逐步成型。

2. 用切开、弯曲、折叠、粘贴等手段来改造纸杯的表面，使纸杯表现出不同的表情，关注形的统一与变化的和谐。

3. 对设计作品的魅力写出描述性的文字。

图10-86

图10-87
作者姓名：王慧茹

图10-88

点评：作品巧妙地利用纸杯的基本形式，主题鲜明，表现到位，用简单的纸杯材料生动的表现一组架子鼓的抽象造型，作品生动、活泼，表达一种欢快、青春、时尚的气息。线、面、块的空间构成组织得比较到位。形式感强，色彩和谐，各构成元素的色彩及形式充分表达创意，能综合运用多种表现手法。

图10-89

图10-90

作者姓名：代亚君

点评：该作品巧妙地利用6个纸杯作为创作材料，作品由"笑"与"泪"不同表情的两张脸背对而成，人的表情与内心世界常常难以统一，透过镂空的纸杯或许可以隐约看到背后，但仍然看不透。通过作品我们亦可以领会到世间的事物也是如此，都存在着两面性。作品寓意深刻，富有哲理性。通过对比色调使主题突出，采用多种创作手法，在统一的形态中赋予形式上的变化。线、面、块搭配协调。整件作品制作精美。

图10-91

图10-92

图10-93

图10-94

图10-95

图10-96

形态我的"肥皂雕刻"三维造型表达

课题要求

以肥皂为造型材料,选择自然形态、人文形态、几何形态的原形进行设计形态的表现。例如:生动感——扭曲感——雕刻感;几何体——有机体;喜爱——悲伤。

课题提示

1. 形体连接及组合方式的积累。
2. 形态变化方式的积累。
3. 理性思维能力的锻炼。
4. 引导学生注意体与空间的关系,注意体量变化中空间随之变化的情况。
5. 发现由平面过渡到立体的多种可能性,建立三维空间意识。

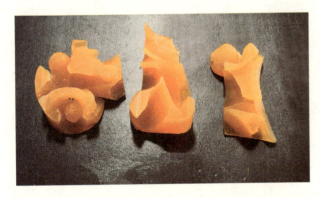

图 10-97

图 10-98

图 10-99

图 10-100

图 10-101

图 10-102

图 10-103

图 10-104

用综合材料制作造型形态的设计表达

课题要求：

以分析、体验为主，通过对综合材料造型艺术的了解，启发思路，增加实验探索的因素，在课程作业中谋求更多的可能性。在把握材料和形态的前提下，应尽量透过形式，把隐藏在材料、形状背后的含义发掘出来。除用综合材料制作造型形态表达作品之外，每组还应写出相关文字阐述，使表达更清晰。

作业呈交方式：实物

课题提示：

1. 充分了解所选材料的性能特点和表现性，发掘材质的美感和精神属性展开艺术构想。
2. 通过具体的制作切实感受用多种综合材质来创造设计，注重各种材质之间的对比协调关系。
3. 根据不同的专业特点，造型形态做适应性的调整。
4. 通过课题实验性训练，真正认识到"艺术不仅可以利用自然界丰富多彩的形式，而且还可以用创造的想像自己去另外创造无穷无尽的形象。"

图10-105

图10-106

图10-107

图 10—108

图 10—109

图 10—110

图 10—111

图 10—112

图 10—113

实验性课题训练（小组团队合作完成）
课题要求一：
用大尺度创作

以我们的校园为环境，选择你的展示空间，完成作品。这个作业的重点是用价值不超过45元的材料创造一件最大的三维作品。由指导教师任意决定，甚至可以指定一个时间因素；就是说，作品可能要求很结实，足以独自站立若干个小时——大概6~8小时。交出能维持这段时间的最大作品的学生算是"胜者"，也许应该获得奖赏。这个作业可能使你思考在创作大型作品时，所遇到的材料成本、尺寸和艺术性的挑战。每组还应写出400字左右阐述说明，使表达更清晰。

图10-114

图 10-115
竹林中的舞者

图 10-116
追梦

实验性课题训练（小组团队合作完成）

课题要求二：

以音乐、美术、设计、影视为主题创作

以我们的校园为环境，选择你的展示空间，完成作品。以音乐、美术、设计、影视为主题完成高度为200cm的作品，材料费用不得超过40元。加工方法不限，材料性质不限。在校园室外展示1天后评分，如有倒、裂、褪色等现象则扣分。作品健康向上。注意作品的抗风性、抗晒性、雨水的侵蚀性等。每组还应写出400字左右阐述说明，使表达更清晰。

课题提示

1. 充分运用节奏、韵律、对称、均衡等造型语言来强化设计作品美的旋律。

2. 设计草图，完成构思，提出方案，设计方案的形成与实际的手工制作应相互协调，即工艺与设计思想相结合，二者都是重要的并且是有联系的。

3. 时间要素是设计过程中的充满活力的工具，在一件静态的作品中探索表现跨时间运动错觉的方法，可以将人们吸引到三维艺术品之中。

图10-117

图 10-118
音乐年轮

图 10-119
流年

图 10-120
音乐主题

图 10-121
舞动

点评：该作品形式新颖，富有创新性，改变了对立体构成的固有理解，学生通过对课程内容的掌握，形成了独具特色的设计理念，采用易拉罐组合构成的立体街舞造型，与卡纸所做的二维街舞动作相得益彰，通过背板涂鸦和周围的环境的烘托，形成了一个富有活力的画面，是一件具有创新点的作品。色彩使用大胆，但用色搭配较为协调，大胆采用对比色，极富视觉冲击力。

图 10-122
追梦

点评：这是一件极具想像力的作品，充满了学生时代的梦想，学生们在制作过程中非常投入，饱含激情，使得作品带有年轻人的朝气，思想内涵较强，升华了常规的立体构成作业目的，使作品内容不再空洞，利用大量的废品材料，体现了绿色设计，充分利用色彩所传递的信息来表达作品主题，立意新颖，多种元素的组合使得作品丰满。

第11章 立体造型表达在实用设计中的延伸

图11-1

图11-2

图11-3
纸板咖啡桌，
有各种各样
的花纹

图 11-4
为坐而设计

图 11-5
为坐而设计

图 11-6
为坐而设计

图 11-7
为坐而设计

立体造型表达 | 192 | 193

图11-8
饮料盘

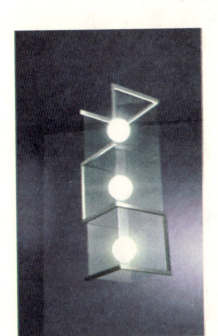

图11-9
灯具

图 11-10
二合一香水瓶

图 11-11
双人休息椅

图 11-12
淘气鬼BENZA树脂材料

图 11-13
展示设计

图 11-14
展示设计

图 11-15
沙砾装饰建材中间加入光带

图 11-16
沙砾装饰建材中间加入光带

图 11-17
可游戏的沙发组合

图 11-18
一次成型沙发

图 11-19
获得设计大奖的金鱼椅

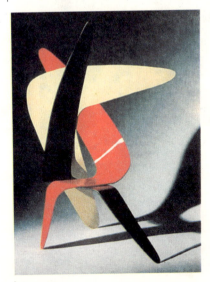

图 11-20
人形椅

图 11-21
鼠标制造商LOGITECH

图 11-22
时间方寸

图 11-24
海胆灯

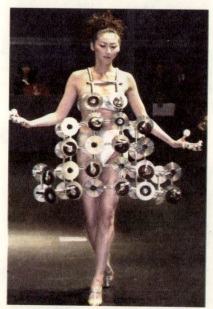

图 11-23
组合体造型表达

图 11-25
智力棋

图 11-26

图 11-27

图 11-28

图 11-29　均为强调光的利用

图 11-30　造型灯具

图 11-31　造型灯具

图 11-32　MEMO球三维记忆游戏

图 11-33　吊灯

图 11-34　定位于儿童的灯具设计

立体造型表达

图 11-35
强调光的利用

图 11-36
桌灯设计以纸张、塑料为材质

图 11-37
强调光的利用

图 11-38
台灯SHIU-KAYKAN设计19995

图 11-39
强调光的利用

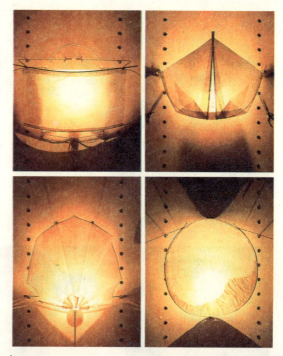

图 11—40
均为光十二月中的作品

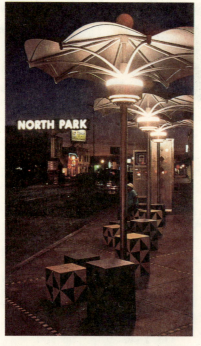

图 11—41
强调光的利用

图 11—42
万花筒的世界

图 11-45
米兰展厅家具设计

图 11-43
装饰灯

图 11-44
装饰灯

图 11-46
蛋形象药丸的外壳机器人在运动

图 11-47
积木

图 11-48
块的分割

图 11-49
伞架设计

图 11-50
椅子的造型表达

立体造型表达 202 | 203

图 11-51
"柔软的手感"橱具设计

图 11-52
装在盒子里的灯

图 11-53
包装设计

图 11-54
装在盒子里的灯

图 11-55
"弗莱德小虫"真空保温水壶

图 11-56
家具的故事

图 11-57　景观设计

图 11-58　建筑设计

图 11-59
身份危机(异形展示区)

图 11-60
经典建筑

图 11-61
仿生建筑

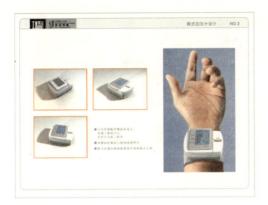
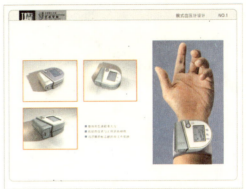
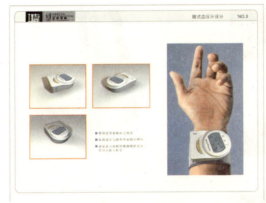

图 11-62 血压计设计 钟蕾、罗来文

图 11-63 家用电话设计 刘羽

图 11-64 观片器设计 张海林

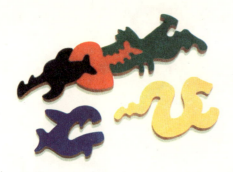

图 11-65 木制锯形拼图

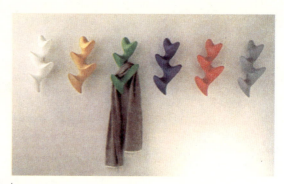

图 11-66 立体物件设计

图 11-67 以牙齿为造型的产品设计

图 11-69 仿生系列产品设计

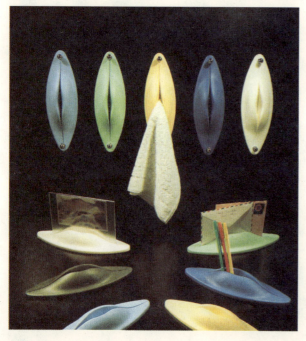

图 11-68 珊瑚式的挂架

图11-70

图11-71

图11-72

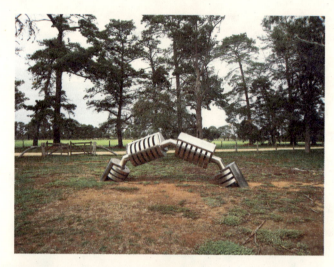

图 11-73

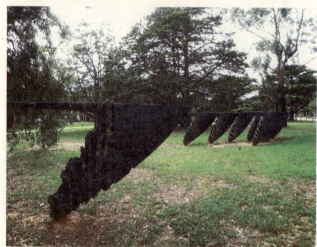

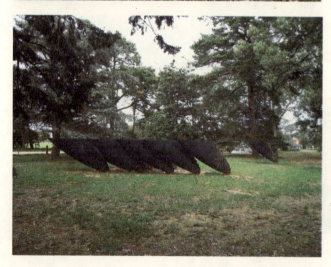

图 11-74

图例学生作者索引

本书中部分作品图例均为天津理工大学艺术学院01、02、03级本科工业设计、视觉传达设计、环境艺术设计、装饰艺术设计等专业的学生作品；天津师范大学艺术学院03级本科环境艺术设计专业的学生作品；天津工商职业技术学院03级数码影像专业的学生作品。

作业指导教师：钟蕾、张海林、王洪阁、魏雅莉、张国荣、李杨

本书文字作者

第一、三、五、六、七、八章；第二章第一、五、六节；第九章第一节……钟蕾（天津理工大学）

第二章第三、四节；第四章第六节；第九章第三、四、五节……张海林

（天津师范大学）

第二章第二节；第四章第一、二、三、四、五、七节；第九章第二、六节……王洪阁（天津科技大学）

参考文献

1. 许之敏．立体构成．北京：中国轻工业出版社,2001．
2. 陈虹,倪伟．立体形态设计．上海：上海人民美术出版社,2003．
3. 胡介鸣．立体构成．上海：上海人民美术出版社,2003．
4. 陈软,陈赞蔚．立体构成材料．辽宁：辽宁美术出版社,2000．
5. 文增菁．立体构成．辽宁：辽宁美术出版社,2003．
6. 刘同余,沈杰．产品基础形态设计．北京：中国轻工业出版社,2001．
7. 赵志生、王天祥．立体构成．重庆：重庆大学出版社,2002．
8. 汪涛．POP广告设计．湖北：湖北美术出版社,2002．
9. 陈青．POP立体造型．陕西：人民美术出版社,2003．
10. 王苋,曾俊．设计基础．重庆：西南师范大学出版社．
11. 辛华泉．形态构成学．杭州：中国美术学院出版社．
12. 宫六朝．工业造型艺术设计．深圳：花山文艺出版社．
13. 朝仓直已．艺术　设计的光构成．林征等译．北京：北京计划出版社．
14. 王超鹰．21世纪顶级产品设计．上海：上海人民美术出版社,2005．
15. 陈楠．概念设计．江西：江西美术出版社,2003．
16. 何晓佑、谢云峰．人性化设计．江苏：江苏美术出版社,2001．
17. 许平、潘琳．绿色设计．江苏：江苏美术出版社,2001．
18. 克里斯·莱夫特瑞．欧美工业设计5大材料顶尖创意．上海：上海人民美术出版社,2004．
19. [美]保罗·泽兰斯基/玛丽·帕特·费希尔．三维创造动力学．上海:上海人民美术出版社,2005．
20. 王峰．设计材料基础．上海:上海人民美术出版,2006．
21. 陈立勋、叶丹．三维造型基础．哈尔滨．黑龙江美术出版社,2006．
22. 戴方亭．材料与空间展示．上海:上海人民美术出版社,2005．

后　记

　　编写这本书是笔者多年教学的回顾和总结。我十分感谢我的同事、同行们就立体造型表达课题的特色，提出宝贵意见，使我获益匪浅。感谢李东禧、李晓陶、张萍等朋友们的大力支持，提供相关帮助。

　　感谢我的学生们，是他们充满创造力的立体造型作业，为本书的完成增添了不少光彩。

　　本书的选题源于大学设计学科教学思想和方法的改革，也吸纳了大量的国内外优秀设计案例结合讲授，使读者进一步明确立体造型表达课程在设计教育中的重要桥梁作用，在编写过程中，参考了许多优秀设计图例，在此一一表示衷心地感谢。

　　本书第二版吸纳了更多的立体造型表达的延展知识，探索性实验性的课题增加了，通过这些课题教与学的互动实践，将创意表达和形式表达有机地融合起来，使思维在愉悦中展开，作业在游戏中完成。由于本书知识体系的教学探索与实践使该课程2007年被评为天津市市级精品课程。本教材作为市级精品课程使用教材广泛推广。

　　本书仅作为一种教学改革的探索呈现给读者，恳请专家、同行批评指正。

钟蕾

2010年3月于天津家中